U0119411

臺灣建築藝術1

臺灣龍柱石雕研究

蔣若琳 著

（1895～1945）

以惠安石匠辛阿救爲中心

蘭臺出版社

前　言

　　中國在明代洪武元年（1368）朱元璋開國後，歷經百年安定承平的生活，因為太平盛世，經濟富裕，人口急遽增加。到了明朝後期約16世紀末，福建和廣東沿海的平原及丘陵地已經人滿為患，因為人口壓力和耕地過少的原因，推動了沿海地區的漢人向海外移民。此時歐人東來，帶動商業貿易和沿海地區的開發，對漢人的商業和勞力的需求大增，更增加了沿海移民向海外發展的拉力，即所謂經濟上的「推←→拉」理論。受到推力和拉力的雙重作用，使得17世紀以後，大陸沿海地區的漢人大規模向海外移民，臺灣也成為漢人渡海移民的主要區域之一。

　　清康熙年間（1662-），海禁開放和禁航令的解除，東南沿海地區居民透過各種管道，渡海到臺灣農耕、經商或勞動以謀求生計。臺灣土地肥沃，道光中葉（約1835年）以後，移民臺灣的漢人為求開墾，廣開埤圳，農田水利的興盛使得旱地水田化，農業生產增加，也因此加速了臺灣農村社會的繁榮和民間富裕。入臺漢人宗教信仰觀念傳承自閩粵原鄉，廟宇是鄉鎮村落信仰的中心，在傳統行善積德、功果觀念的傳播下，臺灣各地有能力捐輸的信徒捐地、捐銀修建祠廟的情形非常普遍，這可從許多廟內所立的〈捐題緣碑〉和〈寄附碑〉上看出。[1] 信徒捐款以支持寺廟的重修，廟方才有能力購置材料並聘請匠師。再加上臺灣地震頻繁，祠廟常因地震而倒塌，使得全臺各地建築工事大增，工匠人才與勞動人力需求孔急，吸引了東南沿海的移民和建築匠師跨海來到臺灣工作求發展。

　　帶有一技之長的福建、廣東一帶的建築工匠們在此時機渡海來臺尋求工作機會，如福建惠安縣溪底村的大木匠師王益順便曾應辜顯榮的邀請，率領匠團來臺參與艋舺龍山寺的重修工程。1951年出版的

《艋舺龍山寺全志》中就記載了惠安地區的建築工匠群參與該廟重修建時的設計和建築工程。志中所載工匠有大木匠、陶工、石工等，其中石工包括辛阿救、蔣細來、蔣金輝等多達9人，是來臺工匠中數量最多者。[2]

　　自古在石雕、石材方面，中國即以「北曲陽、南惠安」聞名。位在福建省惠安縣泉州城東北，洛陽江口的跨海石製古建築「洛陽橋」，始建於北宋皇祐5年（1053），有「中國古代四大名橋之一」的美譽，此橋即為惠安石匠的傑出作品。[3]惠安石雕匠師蔣梢、辛阿救、張木成、蔣梅水等多人，清末從福建來到臺灣工作。其中辛阿救與合作匠師於日明治37年（1904）到昭和3年（1928）間，在臺灣諸多宗祠廟宇留下精彩的龍柱和壁堵石雕。迄今有實證紀錄為其所作龍柱石雕的祠廟，全臺灣共有9間；另經風格特徵分析，研判另有7間，合計共施作了16間。辛阿救所作的龍柱，雕工流暢，作品獨具特色，本書以石匠辛阿救為中心，分析他的戶籍謄本，透過口訪其子孫後代，併追循線索至大陸原鄉田野踏查，確證辛阿救實為惠安閩南人。另研究他在臺的戶籍搬遷史料與承作祠廟之間的關聯性，併論述其所作龍柱石雕與人物的風格特徵。

　　迄今我們對辛阿救的所知不多，從現有的史料和老照片，與清同治10年（1871）北埔慈天宮、大正3年（1914）苗栗獅頭山勸化堂的龍柱石雕，互相交叉應證比對，以了解辛阿救的師承傳統、石雕風格的轉變，研判分析其在臺灣石雕界崛起和成名的歷程。其在臺灣的工作和發展，應該可以表徵當時福建惠安地區技術移民來臺工作的概況。

　　先人的文字手稿就是最寫實的歷史，從張麗俊的《水竹居主人日記》中可看到石匠辛阿救、蔣梢與蔣梅水等人的相關紀錄。[4]經由閱讀日記，通過觀察，將他們與祠廟間的互動關係，做綜合的整理和研究闡釋，並從字裡行間分析當時社會時勢的變遷。1895-1945年間，臺灣祠廟重修眾多，當時來臺匠師所作的石雕龍柱，多是藝術性極高的工藝品。其時來臺的石匠中，迄今已知有蔣梢、辛阿救、張木成、蔣梅

水等4位石匠的作品，能從文獻、石刻落款與匠師風格特徵上確證並充分辨識。以這4位石匠施作的龍柱為基礎資料，佐以中、外美術理論為研究根基，對他們所雕作的龍柱作客觀的型態品評與風格分析，據此說明各龍柱風格的差異性與優異性，以期建立臺灣當時石雕匠師所作龍柱之基礎樣本。

█　註　釋

(1) 王志宇，《寺廟與村落：臺灣漢人社會的歷史文化觀察》（臺北市：文津，2008年），頁190-245。

(2) 劉克明編，《艋舺龍山寺全志》（臺北：龍山寺全志編委會，1951年），頁12。

(3) 博遠出版社編，《中國古代建築技術史》（臺北：博遠出版公司，1988年），頁1013、1015。

(4) 張麗俊著，許雪姬等編纂・解讀，《水竹居主人日記》（臺北：中央研究院近代史研究所；臺中：臺中縣文化局，2002年）。

顛覆與典範

卓克華教授

　　多年來我常應臺中逢甲大學歷史與文物研究所歷任所長的邀請前往該所或做專題演講、或口考應屆畢業生之碩士論文。每次演講都座無虛席，且有校外人士聽講。從聽講時之認真神情及講時講後之提問，常讓我深感該所學生認真學習的積極態度與素質之高。

　　同樣地，在口考碩論時，對該所論文水準之整齊高上，常感欣賞！何以致之？除了有眾多名師的指導外，最重要的是其學術方向明確與成功。「歷史與文物」同時含括兼涉歷史與文物兩大領域，也即是從文物外型、技法、材料反映歷史文化內涵，同時從歷史時代來鑑定文物之斷代、真假，左右逢源，走出一條有特色的路來。所以報考的學生從一開始，就很清楚自己學習研究的明確方向，不像其他學校研究生讀了二、三年還不清楚論文方向，於是急就章的草草選了一個題目，雜抄一堆資料，就算了結畢業論文。

　　若琳同學的碩論就是眾多逢大歷史與文物研究生畢業論文中的佼佼者。二年前口考時，我訝異驚賞其論文內容之精彩，分數為歷屆畢業論文的最高，而且我也迅即向蘭臺出版社推薦出版，並建議書名改為《臺灣龍柱石雕研究（1895～1945）—以惠安石匠辛阿救為中心》，如今出版在即，若琳向我索序，我自義不容辭。

　　這書精彩可貴的特色有下列幾項：

　　(一)首創祠廟石雕龍柱的專門研究

　　過去雖有若干書籍論文針對臺灣寺廟龍柱的研究或介紹，但多是浮泛性、夾帶性，或單篇或乙章，不是針對龍柱作精確詳實的研究。

　　(二)糾正了前人近賢的錯誤論述

　　過去某些名家或書刊介紹辛阿救是客家人，經過她研究後，確定

原籍是「福建省惠安縣東嶺鎮湖埭頭村」人，一洗前人誤謬。

(三)樹立了田調與文獻二元考證的範例

田調與文獻結合的研究方法，創自民初的王國維，但真正結合成功的學術作品並不多見。若琳此篇作品，是相當成功精彩的一篇範例典型。例如為了確定辛阿救的真正籍貫，她不但在臺灣尋訪主人公的後裔、親族、門徒、墓園中相關墓碑與除戶的戶籍謄本。又遠赴其福建老家，尋得辛氏族譜及口述採訪。話說來簡單，這其中的艱辛跋涉過程，不是親歷者所能得知。更重要的，這些都是詳實可靠的第一手史料，她細心又耐勞的考證出主人公的真正籍貫，並重建了辛阿救在臺一生的行腳事蹟。又例如，她參訪臺灣眾多廟宇，不但找出辛阿救的龍柱作品，及一些疑似的作品，並予以明確考據或確證或推翻，並比較諸多同時期匠師的龍柱作品。

(四)建立了一套欣賞鑑定龍柱藝術風格的S.O.P.

在尋訪辛阿救的作品中，她不但明確將辛氏作品的技法、造型、風格等特徵詳細說明，並與其他匠師風格予以一一比較。她將龍柱細膩地分成(1)整體風格技法；(2)龍首部分（下分龍口弧度、龍鬚）；(3)龍身部分（下分曲線、腹背、前段、後段）；(4)龍腳部分：(5)龍柱附加雕飾的人物帶騎、動植物等。她可能不自覺地建立起一套鑑賞龍柱風格特徵的標準，從此不再是空泛的比較形容詞，而有了一套作業標準與程序，這也是她這本書最大的成就與貢獻。

其他精彩地方，我在序中無法一一列舉介紹，請讀者慢慢欣賞判斷。總之，在眾多學海著作中又出現了一本好書，我熱烈的推薦本書給所有讀者，也預祝本書能成為歷時不衰的一本長銷書。

吳克華

民國109年8月23日于三書樓

點滴積累的知識

王志宇教授

　　龍柱是寺廟的重要構件，過去臺灣有關龍柱的研究已有若干先驅者投入，而其中龍柱的雕刻更是臺灣石柱研究中重要的一環。蔣若琳女史對此一議題也關注多年，為了進一步深化有關臺灣龍柱雕刻的研究，她毅然進到逢甲大學歷史與文物研究所修讀碩士學位，並以此一議題為論文題目。透過逢甲歷文所的訓練，讓她得以將歷史、文物與藝術美學聯繫起來，成為破解臺灣石柱雕刻的重要利器，也成就了本書的出版。

　　本書以石雕匠師辛阿救為中心，討論辛阿救的生平，進而討論辛阿救的龍柱石雕作品的風格，兼討論與辛阿救曾合作過的相關匠師的作品風格，此一軸線形塑了日治時期以來臺灣祠廟龍柱的風格發展。透過若琳認真的資料收集及深入的田野工作，使得本研究的基礎相當的扎實，並得以透過圖像的風格分析方法，探討臺灣龍柱的石雕發展。由於若琳收集資料功夫的深入，本書得以突破過去研究的盲點，指出辛阿救並非客家人，並探討出辛阿救石雕的風格特點，值得肯定。

　　研究常是一點一滴慢慢累積而成，若琳對於臺灣石雕藝術的著迷是她能夠投入研究的起點。近來她也將興趣擴及臺灣本土美術家的作品，或許透過她所受的相關訓練，能夠逐一的將這些過去受到忽視的人與物等，以資料為基礎，逐漸的勾勒他們的形象，為大眾所認知，也是功德一件。值本書付梓之際，添述數語，是為序。

逢甲大學歷史與文物研究所

王志宇　謹識

民國109年8月28日

薪火傳承

陳仕賢老師

　　臺灣傳統匠師與匠藝的研究，在李乾朗老師的研究基礎下，近年，成為學子們研究目標與方向。不論是大木、彩繪、鑿花及石雕等匠師的生命史及其匠藝傳承與文化，成就了許多的研究論文。

　　在匠師匠藝的研究中，石雕是最辛苦的一項，因為其作品少有落款，需要有第一手資料，如承包合約書、日治時期戶籍資料等，或從大量的石雕作品，進行風格的比對，這需長時間且有計畫的進行。而蔣若琳同學即挑選最難的石雕項目，做為她的研究題目，令人敬佩。

　　2014年她從一位對文史工作有興趣的愛好者，進而成為一位研究者。2016年進入逢甲大學歷史與文物研究所，接受學術研究的訓練，其研究題目即以《惠安石匠辛阿救在臺作品研究》為主題。為了有更深入的踏查，取得一手資料，期間，還前往泉州惠安進行口述訪談，其成果豐碩。

　　石匠辛阿救是日治時期重要的匠師，但相關資料甚少且有誤。多數的研究多認為辛阿救是客家人，且後代子孫亦講客家話，因而造成誤解。辛家早年寄籍客家聚落的北埔，因此，後代多講客家話，訪談中其後代亦認為是客家人。但經從祖籍與祖墳的地望堂號，可知辛家是泉州惠安人，原鄉多從事石雕。

　　若琳的研究論文，獲得國立傳統藝術中心108年度優良博碩士論文獎勵，實至名歸。這表示她研究的深度與廣度，獲評審的肯定。如今，若琳將其論文，改編成《臺灣龍柱石雕研究（1895～1945）─以

惠安石匠辛阿救為中心》出版，希望藉由她的研究與出版，讓更多民眾能接觸傳統藝術，尤其是石雕藝術的研究與欣賞！

2020年9月9日

站在前賢的肩膀上

自序

　　筆者自幼喜歡閱讀文史哲書籍，及長雖未從事相關行業，但對文史的興趣始終濃厚。103年因緣際會開始鑽研傳統建築匠師與石雕藝術，從起始對地區祠廟的石雕做影像紀錄和比對，到後來更進一步擴大做全省廟宇的田野調查。過程中發現清末來臺石匠師辛阿救的作品在祠廟內極多，且其龍柱風格瀟灑流暢、藝術性很高。但待欲進一步研究時，卻發現關於辛阿救的專書、專論難尋，促使筆者想對其作更深入的研究與探討。在過程中深感所知甚淺，故進入逢甲大學歷史與文物研究所學習，訓練有系統地研究匠師生平，且以學術理論將他的龍柱石雕藝術風格呈現出來讓大家鑑賞。

　　文中考證出石匠辛阿救的祖籍出身係福建惠安，實為福建閩南人，並非早年誤認的出身粵東客家。另也從現有的史料中，將其在北埔慈天宮，早期惠安辛氏族人的傳統師承；獅頭山勸化堂同場匠師的影響，石雕風格的轉捩；艋舺龍山寺，其打石事業的顛峰代表等多重面向，費心推論並書寫論述。在閱讀史料《水竹居主人日記》時，也在其中發現有對石匠辛阿救、蔣梢、蔣梅水等工匠在當時修廟打石的相關記載，遂根據日記內文做更深入的分析與研究。

　　緣因師長與各方的建議和提點，筆者將石雕龍柱的研究範圍擴及蔣梢、張木成、蔣梅水等當時代另3位手藝高超的石匠師，以凸顯和對比個別石匠作品的風格特徵。他們的龍柱亦體態優美、氣韻生動、各有特色，都是藝術性極高的工藝品。文中以中、外美術理論為研究根基，對匠師們所雕作的龍柱作客觀的型態品評與風格分析，據此說明他們所作龍柱的異同處，以期建立臺灣當時石雕匠師所作龍柱之基礎樣本。使讀者能從對照圖表中辨明各個匠師的龍柱風格特徵，方便按圖索驥，比對出更多各具特色的石雕龍柱！

　　本書改寫自筆者13萬字的碩士論文，其於108年獲傳藝中心優良論文獎勵。經妥為思量後將內容精修為7萬字出版。書寫的過程中特別感謝指導老師王志宇教授的耐心指正，提點寫作方向與內容，並鼓勵文章的投稿和參賽。出版的過程中特別感謝卓克華教授對本文的不吝讚語和不斷鼓勵，並協助爭取出版特惠與合作方式，使此書得以面市。探尋石匠源起的過程中特別感謝陳仕賢老師的比對帶領和協助至福建田野調查，始能探尋到石匠辛阿救的祖籍源頭。口述訪談的過程中特別感謝辛阿救的親族辛烘梅與辛志鴻先生接受訪問，並提供珍貴的史料與老照片紀錄。感謝研究所師長李建緯、王嵩山、陳哲三和余瓊誼等多位教授們的諄諄教誨與學長姐的切磋琢磨。也感謝喜愛文史古蹟的眾位學伴好友們，這些年來共同進行田野調查，耐心聽我提問並給予許多寶貴的意見。

　　我們都是站在前輩學者的研究基礎上繼續鑽研學習，方能獲致目前的成果，謝謝諸位先學，感恩有你們！最後，一定要感謝我最最親愛的家人鳳鵬、宇軒和筱晴，謝謝您們對我的包容、鼓勵與支持，最愛你們了！

蔣若琳　謹誌
民國109年9月9日

第一章　惠安石匠辛阿救的生平事跡

　　臺灣傳統祠廟建築中，石作部分所占的比例很多，因為石材耐水性佳且不易損壞可長久保存，所以當祠廟改建或重修時，可將舊石材拆下再利用，因此在三川殿或正殿中，常可見不同時期和材質的新舊石雕交雜呈現。1895年之後臺灣祠廟重建和整修的數量增加，工人需求量也日益增多，故許多福建沿海惠安地區的工匠群趁此時機渡海來臺工作，有些祠廟更特別聘請惠安當地有名的匠師來臺建築設計。[1]

　　迄今已知石匠辛阿救之名最早出現是在大正8年（1919）張麗俊《水竹居主人日記》中的記載：「晴天坐頭幫（班）列車往中港視察慈裕宮重修石料。**石匠係辛救與蔣梢二人競爭琢造，其龍鳳柱、竹節窗、壁屏堵等，人物、花鳥、禽獸類各件琢造精巧，比我葫蘆墩慈濟宮現成琢就龍鳳柱、壁屏堵，更覺美麗。**」[2] 接續，在民國40年出版的劉克明編《艋舺龍山寺全志》中也可看到石匠辛阿救相關的記載：「〈中華民國九年之再建〉，設計者及土木石工等。設計技師兼建築監督者：王益順、助手王樹發。**石工蔣玉坤、辛阿救……。同由惠安招聘而來者，悉斯道熟練者也。**」[3]

　　辛阿救來臺後，因為雕刻了艋舺龍山寺的龍柱而名氣大增。[4] 各地的祠廟因此競相邀請其作龍柱石雕。他在臺灣各地寄留戶籍，隨著工作地點遷移住處，當時的除戶謄本都記載得非常清楚詳實。本章將以辛阿救的除戶謄本為中心，探討他的生平事跡和原鄉祖籍。

第一節　辛阿救的生平及發展

　　石匠辛阿救的故鄉福建省惠安縣自古即以盛產良好的石材，製作石

屋、打製石器、石雕聞名，為中國大陸有名的石雕之鄉。筆者至辛阿救的祖居地東嶺鎮湖埭頭村田野口訪時，四處可見石作器具、石水槽、石桌椅等，居民長久以來皆從事石作相關的工作，歷史悠久綿長。村內居民耆老表示當地早期生活不易，有許多人到臺灣和東南亞等地區工作謀生，族人散居海外各地。目前村內仍有一位曾到過臺灣工作的80多歲長輩，長輩表示其10多歲時曾和族人一起到臺灣工作，對臺的印象非常深刻。目前湖埭頭村內族人仍大多從事石材加工和打製石器的工作，但亦有些人朝石雕藝術創作發展。中國工藝美術大師辛小平於2009年以「和平之舟」石雕創作作品獲得藝術節一等獎的殊榮，即為辛氏族人的驕傲。[5]（圖1-1）

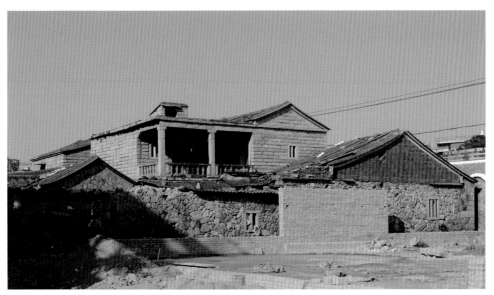

圖1-1 惠安湖埭頭村內的石屋、石牆

攝影：蔣若琳，2017.1.22.
（除特別標示者外，本章所有攝影製圖皆為筆者所作，以下不再註明）

一、辛阿救的生平

　　根據〈辛阿救、辛阿老和辛阿水除戶謄本〉記載，辛阿救的父親辛阿老和兄長辛阿水在清末即定居於新竹廳北埔庄。已知辛阿救在臺最早的戶籍登記是明治37年（1904）時年18歲，到昭和3年（1928）時年42歲往

生。[6] 此24年間，成為廟宇石雕界知名的頭手司傅，在北、中、南各地的祠廟內留下近20對龍柱和壁堵石雕作品。

　　辛阿救，父親辛阿老，母親蘇申妹，戶籍籍貫「**福建**」，排行「次男」，職業「**石工**」。生於光緒12年（1886）3月13日，卒於昭和3年（1928）8月13日，得年42歲。時人也稱其為辛救、救司、阿救、阿九。[7] 辛阿救於明治37年（1904）在臺灣新竹北埔和林新妹結婚，2人結婚時是寄留在兄長辛阿水的戶籍內，寄籍地新竹廳竹北一堡北埔庄土名北埔百八十三番地。婚後共育有2子3女和1養女，其中2個女兒不幸早夭。長子辛火炎，次子辛木霖，么女辛助嬌，養女張和妹。[8] 家族中至少有2位承襲他的龍柱石雕手藝，一為長子辛火炎，另一為妻舅林添福。（圖1-2）

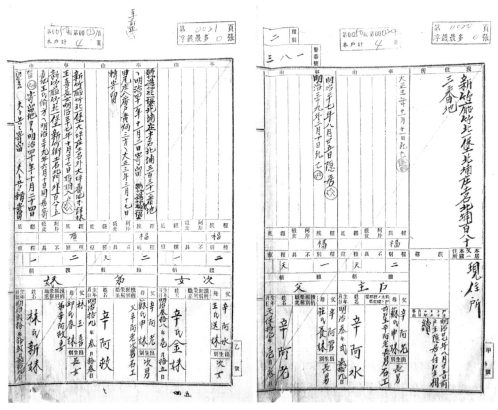

圖1-2　〈辛阿救、辛阿老、辛阿水除戶謄本〉

<div align="right">資料提供：辛志鴻，2015.11.</div>

辛阿救從明治37年（1904）2月到大正5年（1916）1月間設籍在兄長辛阿水北埔庄的戶籍中，期間另寄留在新竹街、北埔和田尾庄3處不同的地點。大正5年（1916）2月辛阿救將戶籍遷至臺北三重。隔了4年，大正9年（1920）為艋舺龍山寺打製了1對出色的龍柱後嶄露頭角、一舉成名，開始受邀至全省各地祠廟承包龍柱和石雕工程。辛阿救所雕龍柱迄今已知全臺有二處落款，分別為大正13年（1924）新竹城隍廟三川殿後檐龍柱；昭和2年（1927）新北市八里天后宮三川殿前檐龍柱，二對龍柱八角柱身上皆有：「**台北辛阿救彫**」的石刻落款。[9] 昭和3年（1928）8月，辛阿救因長年打石，吸入過多的石屑粉塵得到肺矽病而往生，當時年僅42歲。[10]（圖1-3、1-4）

二、辛阿救的家庭組成

根據〈辛阿救、辛阿老和辛阿水除戶謄本〉記載，辛阿救的祖父辛阿管，祖母莊養妹。戶籍上雖有記錄祖父母和母親3位長輩的姓名，但並沒有他們在臺灣居住的資料。

（一）辛阿救的父親－辛阿老

辛阿救的父親辛阿老，戶籍籍貫「**福建**」，生於清道光20年（1840）1月3日，卒於日明治39年（1906）2月10日，享年66歲。辛阿老於清光緒20年（1894）8月25日由原居地新竹廳竹北一堡北埔庄土名北埔百八十三番地隱居後，由辛阿救的兄長，同樣也是石工的辛阿水於清光緒20年（1894）10月2日接續原居地繼任戶長。根據戶籍資料研判辛阿老應於日治前（1895年）即已來到新竹北埔地區工作定居。[11]

研判辛阿老所屬的惠安辛氏石匠團可能是於清同治年間從福建省惠安縣湖埭頭村來到新竹北埔修建慈天宮。臺灣石雕發展過程中，常有匠師在臺閩二地進出留有紀錄者，相關論述將於第三章「辛阿救的崛起－北埔慈天宮」章節中提及，在此不贅。

（二）辛阿救的兄長－辛阿水

辛阿救的兄長石工辛阿水，戶籍籍貫「**福建**」，生於清同治9年（1870）2月29日，卒於大正3年（1914）11月11日，得年44歲，在戶籍上

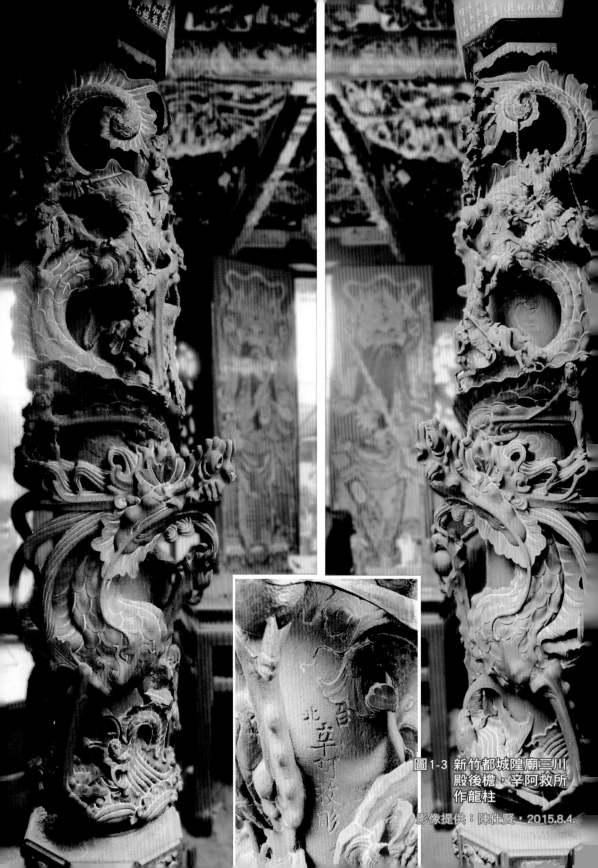

圖1-3 新竹都城隍廟三川
殿後檐，辛阿救所
作龍柱

影像提供：陳仕賢，2015.8.4.

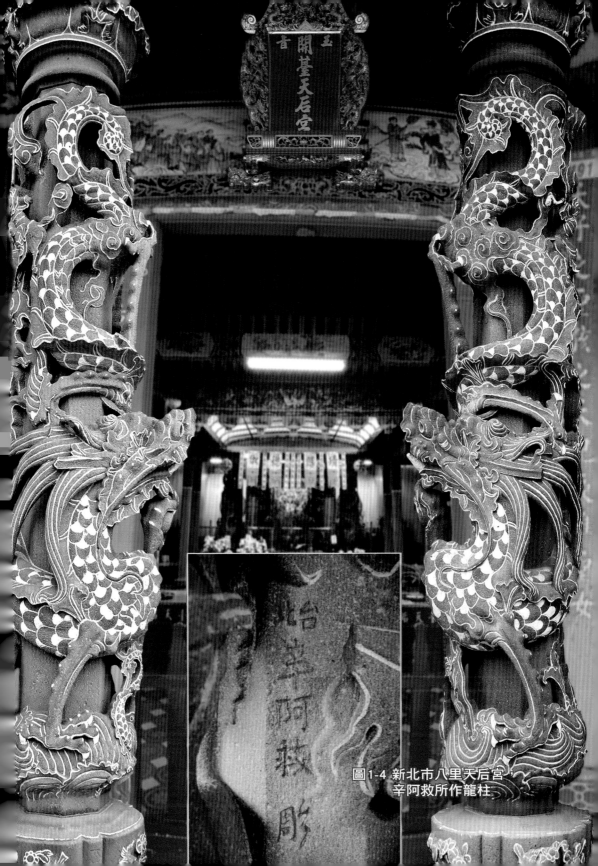

圖1-4 新北市八里天后宮
辛阿救所作龍柱

登記為父親辛阿老和母親蘇申妹的「長男／石工」。辛阿水妻王送妹為說客語的廣東人，生於光緒6年（1880）3月18日，是王阿昌和沈阿金的次女，於光緒20年（1894）10月2日和辛阿水結婚。根據辛阿水的曾孫辛志鴻口述，傳聞王送妹原為北埔姜家的婢女，後姜家將其收為養女，並許配於辛阿水為妻，嫁妝也附贈了田地和家宅。[12]辛志鴻在〈懷念祖父辛姜錦堂〉一文中對祖考的探源，內文：「辛阿水為北埔首富姜家聘至北埔慈天宮修廟，其妻王送妹為姜家之養女，阿水師感念姜家，因此生女仍姓辛，生男第一胎姓姜，其後姓辛姜。」[13]

根據《北埔慈天宮整修規畫研究》，此廟在明治39年（1906）也有石雕的修繕紀錄。[14]辛阿救家族和北埔慈天宮關係密切，1906年時辛阿水正值36歲，依年紀和工作經驗研判，辛阿水應是參與此次的重修工程，且其弟辛阿救可能也是此次重修石匠團中的一員。

迄今有文獻和實證紀錄已知辛阿水承作的工程有苗林鄉的積德橋，現在新竹苗林鄉文林閣廟埕旁立的〈建造積德橋碑記〉，上有「**石匠辛阿水**」和「**辛阿水捐金五円**」的落款。[15]辛志鴻指出，族人說北埔慈天宮左後方的叮噹路面和北埔街上的3個水井，是辛阿水所作。辛阿水於大正3年（1914）因鬥毆事故重傷不治往生，得年44歲。[16]辛阿水往生後，其子次男辛姜錦基，繼承原戶新竹廳竹北一堡北埔庄土名北埔百八十三番地為繼任戶主。[17]

（三）辛阿救的妻子、兒女－林新妹、辛火炎等（表1-1）

辛阿救於明治37年（1904）10月27日和林新妹結婚。林新妹生於光緒13年（1887）12月29日，廣東人。原戶籍在新竹廳竹北一堡大坪庄土名外大坪，其父親為林玉喜，母親為邱春妹，長女。林新妹和辛阿救結婚時17歲，婚後2人仍寄留在大伯辛阿水新竹廳北埔庄的戶籍內。

明治40年（1907）10月25日，婚後3年，辛阿救於21歲時長女辛元妹出生，但長女6個月後於明治41年（1908）4月15日於襁褓時即夭折過世。2個月後明治41年6月6日，辛阿救夫婦收養了當時才4個月大的小嬰兒張和妹。張和妹生於明治41年2月28日，戶籍登記為籍貫廣東的媳婦仔（童養媳），父親張阿懷，母親張羅意，居住在新竹廳竹北一堡北埔庄土名北埔

表1-1 辛阿救家族譜系表

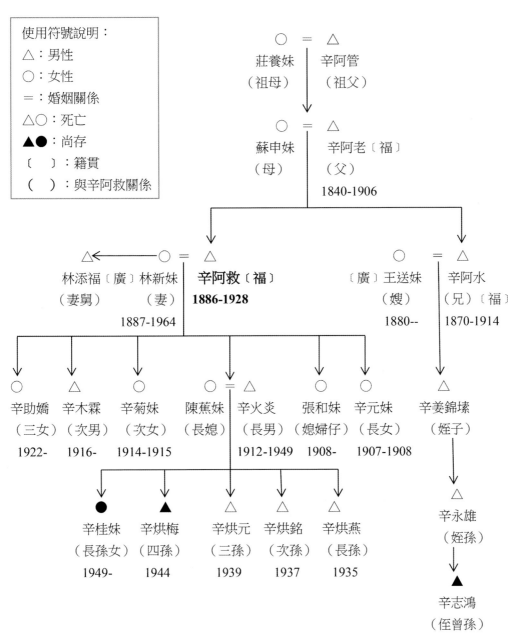

資料來源：〈辛阿救、辛阿老、辛阿水除戶謄本〉

三百三十一番地，祖父張阿添的戶籍內，辛阿救當年也曾寄留在此地。

辛阿救的長子辛火炎於明治45年（1912）1月11日出生。次女辛菊妹於大正3年（1914）12月13日出生，但也不幸於大正4年（1915）9月1日夭折，當時也僅9個月大。此時辛阿救寄留在竹南一堡（今苗栗縣），研判正在施作獅頭山勸化堂。

大正5年（1916）2月，辛阿救將戶籍遷到臺北三重，是年10月16日次子辛木霖在三重出生。大正11年（1922）10月17日么女辛助嬌出生，從大正7年（1918）到大正13年（1924）間，圓山劍潭寺、艋舺龍山寺、中港慈裕宮、豐原媽祖廟（慈濟宮）、臺中林氏宗廟、後龍媽祖廟（慈雲宮）和西螺張廖家廟崇遠堂等各處都有修建工程，所以辛木霖和辛助嬌出生時，辛阿救是在北、中各地接案打石、來回奔波。[18]

綜觀辛阿救夫婦於明治40年（1907）到大正11年（1922）這15年間共生育了2男3女，但長女和次女皆在襁褓時即夭折，加上收養的媳婦仔張和妹，所以共育有子女2男1女1養女，連同辛阿救夫妻2人，家庭內共有6人。長子辛火炎繼承父親的衣缽，也成為打石的頭手師傅。次子辛木霖則到日本去，後因沉船事故往生。養女張和妹和么女辛助嬌分別嫁給父親的徒弟，再加上合作匠師妻舅林添福，形成一個打石家族。[19]

（四）辛阿救的弟子與合作匠師林添福

從口訪辛阿救的孫子辛烘梅得知，辛阿救共收了三個徒弟。辛火炎是大徒弟，和辛阿救學習雕作龍柱和石獅。二徒弟姓羅，和辛阿救學作細工，會做家具、神轎上的鑿花細工；[20]日後養女張和妹和羅姓大徒弟結婚。么女辛助嬌嫁給辛阿救的小徒弟陳玉成，陳玉成和辛阿救學做打石粗工，會蓋房子、修牆壁、作土水。[21]

和辛阿救長期合作的妻舅林添福，是妻子林新妹的弟弟。林添福出生於明治28年（1902）12月2日，籍貫「**廣東**」，父親林玉喜、母親邱春妹，長男，原居地新竹廳竹北一堡大坪庄土名外大坪百三十六番地。明治43年（1910）11月21日和辛阿救同時寄留在新竹廳竹北一堡北埔庄土名北埔三百三十一番地，張阿添的戶籍內為雇人，大正2年（1913）12月14日退去戶籍。[22]

臺灣龍柱石雕研究

屏東北勢寮保安宮三川殿前檐口有一對林添福在昭和4年（1929）所打製的龍柱，虎邊龍柱落款：「**北埔林添福彫**」。此對龍柱的型態特徵和辛阿救的風格像極，但細微的龍鬚捲曲包覆柱身的弧度卻不盡相同，較為貼柱圍攏。林添福是當時和辛阿救一起合作的匠師，其手藝和龍形承襲自辛阿救。研判辛氏在世前即承包了屏東北勢寮保安宮的龍柱工程，當他因病往生後，即由合作匠師中承襲了辛阿救設計和打製龍柱石雕好手藝的妻舅林添福接手完成龍柱的雕刻工程。

三、辛阿救在臺灣的遷徙和工作情形（表1-2）

目前沒有資料顯示辛阿救最早於何時來到臺灣，但根據當時的戶籍資料記載，辛阿救最晚於明治37年（1904）以前就來到了臺灣，來臺後寄留在父親辛阿老居住地北埔庄的戶籍中。到了明治39年（1906）2月10日父親往生後數月，辛阿救夫婦即開始不斷遷移轉寄留於新竹和苗栗各地，跟著承包的工程到處寄籍打石工作。

辛阿救和其妻林新妹於明治39年（1906）6月10日寄留在王氏偷戶籍內，新竹廳竹北一堡新竹街土名北門外百八十五番地，明治40年（1907）10月24日退去。於明治40年11月2日寄留於新竹廳竹北一堡北埔庄土名北埔三百三十一番地張阿添的戶籍內；張阿添為辛阿救收養的媳婦仔張和妹之祖父，大正3年（1914）3月17日退去戶籍，同時期寄留此地的還有合作匠師妻舅林添福。

辛阿救於大正3年3月17日寄留於新竹廳竹南一堡田尾庄八番戶，現址在今苗栗縣南庄鄉田美派出所田美國小附近，獅頭山腳下，大正4年（1915）8月10遷出。此戶籍戶主為廟守黃炳三，同時寄留者還有廟守黃保庚、廟守曾春秀、大工鍾阿廣、大工業陳茂石。[23]黃炳三為獅頭山勸化堂首任堂主，研判辛阿救此時在施作獅頭山勸化堂。

辛阿救於大正5年（1916）2月10日遷出辛阿水的戶籍中，分戶遷居到臺北州新莊郡鷺洲庄三重埔字菜寮一番地。經臺灣百年歷史地圖套疊後得出現址在新北市三重區正義南路89巷和大同南路68巷的交接處。同一段時間，由除戶謄本上看，辛阿救另一寄籍地在臺北州臺北市大橋町二丁目

百十六番地，現址在臺北市大同區民權西路245巷伊寧街口附近。[(24)]

　　辛阿救於大正10年（1921）8月23日應豐原慈濟宮修繕會總理張麗俊之邀施作三川殿後步口虎邊十二孝堵石雕及觀音殿的羅漢人物柱，當時辛阿救在簽訂契約時留下的地址為「臺北州七星郡萬華龍山寺街五九番戶」[(25)]。

　　辛阿救於大正15年（1926）9月4日寄留在臺北州臺北市入船町一丁目六十八番地。經歷史地圖套疊後得出現址在臺北市萬華區貴陽街2段164巷5弄，現為萬華區公有直興市場所在地，販賣魚肉蔬果雜物，此地現仍為當時2層樓的紅磚建築。附近的傳統廟宇很多，香火鼎盛的有艋舺龍山寺、艋舺清水祖師廟、艋舺青山王宮等。[(26)]

　　綜觀辛阿救從有戶籍記載的明治37年（1904）18歲起，到昭和3年（1928）42歲往生，這24年間共遷移了8次戶籍，隨著承包廟宇的工程在臺灣各地不斷搬遷打製石雕、龍柱。綜合以上繁瑣的戶籍記錄，列成表1-2，表中的現位址為筆者套疊臺灣百年歷史地圖內的各圖層得出的位置。[(27)]

表1-2 辛阿救生平大事紀

序號	設籍日期	年齡	戶主	設籍地／寄留地	修建地廟宇／備註
1	清光緒12年（1886）	出生	待查	福建省惠安縣東嶺鎮湖埭頭村。	無
2	明治37年－大正5年（1904-1916）	18｜30歲	辛阿水	新竹廳竹北一堡北埔庄土名北埔百八十三番地。	和林新妹結婚。研判和辛阿水合作重修北埔慈天宮。
3	明治39年－明治40年（1906-1907）	20｜21歲	王偷	新竹廳竹北一堡新竹街土名北門外百八十五番地。	1907年長女辛元妹出生，6個月後夭折。
4	明治40年－大正3年（1907-1914）	21｜28歲	張阿添	新竹廳竹北一堡土名北埔三百三十一番地。同居寄留人：官邱氏梅妹、官有銘、官氏上妹。雇人：林添福。	收養張和妹。1912年長男辛火炎出生。

5	大正3年－ 大正4年 （1914-1915）	28 ｜ 29 歲	黃炳三	新竹廳竹南一堡田尾庄八番戶。（現位址苗栗縣南庄鄉田美派出所田美國小附近，苗栗縣南庄鄉106號，獅頭山腳下） 同居寄留人：廟守黃保庚、廟守曾春秀、辛阿救。 雇人：大工鍾阿廣、鍾氏鑪妹、大工業陳茂石。	1914年次女辛菊妹出生，9個月後夭折。 研判作獅頭山勸化堂。
6	大正5年－ 昭和3年 （1916-1928）	30 ｜ 42 歲	辛阿救	臺北州新莊郡鷺洲庄三重埔字菜寮一番地。（現位址：新北市三重區正義南路89巷／大同南路68巷交接處）	1916年次男辛木霖出生 1919年作艋舺龍山寺、苗栗中港慈裕宮。依風格研判作圓山劍潭寺。
7	大正5年 （1916）	30 歲	待查	臺北州臺北市大橋町二丁目百十六番地。（現位址；臺北市大同區民權西路245巷／伊寧街口附近）	待查
8	大正10年 （1921）	35 歲	待查	臺北州七星郡萬華龍山寺街五九番戶。（萬華龍山寺附近）	1922年么女辛助嬌出生 1921年做豐原慈濟宮、新竹北埔姜氏家廟、臺中林氏宗廟。
9	大正13年 （1924）	38 歲	待查	臺北州七星郡萬華龍山寺街五九番戶。（萬華龍山寺附近）	1924年作後龍慈雲宮、新竹城隍廟。依風格研判作：桃園南崁五福宮、桃園景福宮、彰化二林仁和宮、雲林西螺張廖家廟崇遠堂、中和福和宮。
10	大正15年 （1926）	40 歲	待查	臺北州臺北市入船町一丁目六十八番地。（現位址：臺北市萬華區貴陽街2段164巷5弄）	八里天后宮
11	昭和3年 （1928）	42 歲	辛阿救	臺北州新莊郡鷺洲庄三重埔字菜寮一番地。	歿

資料來源：〈辛阿救、辛阿老、辛阿水、林新妹、林添福、黃炳三除戶謄本〉

四、辛阿救逝世後的親族發展

辛阿救、林添福、辛火炎與徒弟2人共同合作工作，發展出一石雕家族匠團。辛氏於42歲壯年往生，身後家人和親族的工作概況與發展，亦值得吾人留意關注，可從此中看見福建惠安地區的技術移民來臺後家族的興和衰。以下內容皆為辛阿救的孫子，報導人辛烘梅的口述，在此略作整理和分析。[28]

辛阿救於昭和3年（1928）往生後，原戶籍臺北州新莊郡鷺洲庄三重埔字菜寮一番地的戶籍由長子辛火炎接續戶主。根據辛烘梅口述，繼承了辛阿救手藝的辛火炎後來因故散盡家財，攜妻帶子和母親林新妹全家輾轉搬至花蓮投靠大舅子，即辛火炎的妻子陳蕉妹之兄弟，主要的工作亦為打石和打製墓碑。據說以前花蓮火車站前水池內的雙鯉石雕即為辛火炎所作。民國38年辛火炎死於肺矽病，當時其四子辛烘梅才五歲、么女辛桂妹也才1歲多，未過多久妻子陳蕉妹也往生，死後一併葬於花蓮。

辛阿救的次子辛木霖並未和父親學習打石手藝，長大後赴日發展，並和日本女性結婚。某年坐船要回臺灣探望母親林新妹時，遇到海難沈船不幸喪生，至今辛木霖的家族後代仍居住在日本，但和辛火炎的後代子孫彼此之間並無往來。

辛阿救的長子辛火炎和其妻子雙雙於花蓮往生後，由林新妹獨自帶著五個孫子烘燕、烘銘、烘元、烘梅、桂妹，投靠養女張和妹和么女辛助嬌。日後林新妹長年以打零工維生，於民國52年往生，享年76歲。

辛火炎的長子，辛烘燕承襲父業，也是從事打石工作，曾施作臺灣的隧道工程，50多歲時也是因肺矽病往生。報導人辛烘梅，民國33年出生於花蓮，成長過程是由阿嬤林新妹帶大。他表示以前也曾試過和哥哥一起打石，但他不喜歡太吵太多石屑粉塵的環境，所以並沒有繼續從事打石工作。長兄過世以後，家族內再無人繼續打石。

辛阿救祖孫三代都各有人繼承衣缽從事打石和石雕的工作，但也都因吸入過多粉塵罹患肺矽病往生，工作環境不良和因職業病早逝是打石世家不可承受之重。因為工作環境差，噪音和粉塵汙染，讓後代子孫都不願意繼續從事打石業，而這也是臺灣的石雕業難以為繼的重要原因。

筆者在訪問辛烘梅時，他對阿公是當時手藝精湛的石雕頭手師傅之事，一無所知，只知道阿公和父親都是打石的。父母雙亡時辛烘梅還小，由阿嬤林新妹帶著在臺灣各地打零工維持生計，非常辛苦！阿嬤也常怨嘆自己是苦命人，她的先生辛阿救壯年就過世，臨老還要帶孫工作。但是當阿嬤於民國52年過世時，後人整理遺物卻發現她有一整個藤箱都裝滿了日本錢，推測是辛阿救工作時賺得的，但為何林新妹在生活困頓時都不肯拿出來用，子孫們也都非常震驚不解。

　　辛烘梅在接受筆者口訪時，談到阿嬤和父親的往事，以及家族兄弟姊妹幼年時沒有家庭庇蔭，必須獨自出外奮鬥打拼的往事，也是不勝唏噓。[29]（圖1-5）

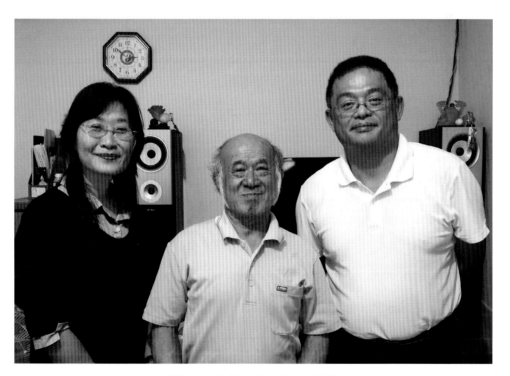

圖1-5 筆者和辛家後人合影

中立者報導人辛烘梅，右立者辛志鴻

攝影：陳仕賢，2017.6.28.

第二節　辛阿救的原鄉祖籍之探討

　　1988年文建會出版的《傳統營造匠師派別之調查研究》書中指出龍柱名匠辛阿救是1920年代臺灣最出色的一位石匠。書中將辛阿救歸為住在竹南，祖籍粵東的客家匠師。[30] 但根據辛阿救的戶籍資料記載，辛阿救實為福建人，是父親辛阿老的次男，職業為石工。[31] 戶籍資料上記載著辛阿救的籍貫為「福」，但沒有確切的地名。筆者在口訪辛阿救的孫子辛烘梅時，曾詢問是否知道其祖父辛阿救的墓葬所在？希望能藉此得到墓碑上的郡望堂號資料，以了解辛阿救的祖籍原鄉，辛烘梅表示：

> 阿公的撿骨罈在北埔，但是不知道真正的位置在哪裡？我4、5歲被我阿嬤帶著從花蓮回到北部後，阿嬤將阿公的撿骨罈帶回北埔去。一開始是放在伯公的祖厝公廳桌上，就是現在的古道茶房那間房子。後來因為家中連續出事，認為是因為撿骨罈放在公廳桌上不吉祥才會出事；所以阿嬤就將阿公的撿骨罈帶到稻田山邊的小山壁，挖了一個洞將罈放入，罈上沒有姓名也沒有照片，阿嬤有回去北埔的時候都會去拜。
>
> 那時候我太小，只知道跟著阿嬤走去祭拜阿公，也沒有記到底放在甚麼地方。阿嬤過世以後就沒有人知道阿公的撿骨罈放的確實位置了。[32]

一、辛阿水墓碑橫額「惠安」之確證

　　雖然無法得知辛阿救的墓葬所在位址，但幸得辛阿救的曾姪孫辛志鴻提供了3張早年家族去掃墓的相片。第1張為〈辛阿水墓〉的照片，此為辛阿救的哥哥辛阿水未撿骨前最早的墓葬，在墓碑上可看到「**惠安顯考妣辛公媽墓**」的字樣。相片中左立者為辛阿水的次子辛姜錦基，右立者為辛阿水的三子辛姜錦墭，辛姜錦墭為相片提供者辛志鴻的祖父（圖1-6）。提供的第2張〈重修之辛阿水墓〉照片，此為辛阿水撿骨後重修的墓葬，相片中的墓碑上亦寫著「**惠安顯考妣辛公媽墓**」的字樣（圖1-7）。提供的第3張〈辛媽王送妹墓〉照片，此為辛志鴻家族長輩早年去祭拜王送妹（辛阿水的妻子）時所攝，墓碑上寫著「**惠安顯祖妣諡勤慈辛媽王送妹**

「墓」的字樣（圖1-8）。由此3幅老照片的墓碑橫額上的「**惠安**」二字可知，辛阿水來自大陸福建省的惠安縣，其妻王送妹從夫籍，橫額籍貫亦為惠安。

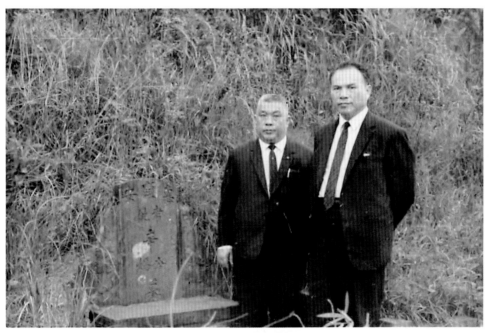

圖1-6 辛阿水墓

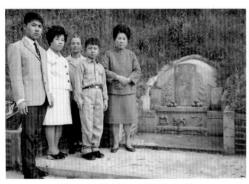

圖1-7 重修之辛阿水墓

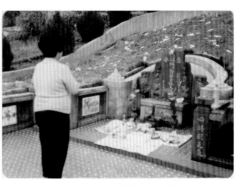

圖1-8 辛媽王送妹墓

影像提供：辛志鴻，2015.10.29.

目前臺灣墓碑之內容大致有四個部份，分為上款、中款、下款和橫款（橫額）。上款為墓碑的立碑時間，即修建此墓的時間。中款為墓葬之人名，即所埋葬者的名號。下款為立碑人的身分。橫款則為墓葬者的郡號、堂號、世次或籍貫，係紀念早期祖宗發祥之地，為血統根源之基本標記。臺灣墓碑的橫額一般多刻祖籍地名；刻府名如泉州、漳州等，即祖先來自福建省泉州府、漳州府；刻縣名如晉江、惠安等，即祖先來自福建省晉江縣、惠安縣；刻鄉鎮名如瓊林、心田等，即祖先來自金門縣瓊林鄉、福建平和縣心田鄉等。

辛阿水的曾孫辛志鴻所提供的3張照片，墓碑上的橫額顯示墓葬者的祖籍縣名皆為「**惠安**」，即清楚表示了辛志鴻的曾祖父辛阿水的原鄉祖籍為福建省惠安縣，其曾祖母王送妹從夫籍貫，墓碑橫額亦刻為「**惠安**」。辛阿救是辛阿水的弟弟，因此間接證明了辛阿救的原鄉祖籍也和兄長辛阿水一樣是「**福建省惠安縣**」。以此證據證實石雕匠師辛阿救的原鄉祖籍是福建省惠安縣，所以辛阿救是來自於福建惠安的「**閩南人**」已無疑義。

二、辛阿救來自福建省惠安縣的何處？

辛阿水的曾孫辛志鴻提供早年的家族掃墓相片，從墓碑橫額上可看見辛阿救的原鄉祖籍是福建省惠安縣。但惠安縣很大，辛阿救的故鄉到底在惠安縣的何處？

早年先民從福建沿海來到臺灣新竹工作定居並非特例，現在中國惠安的沿海鄉鎮仍有該村先民飄洋過海，到達臺灣後定居在新竹的說法。中國惠安山霞鎮東蓮村內有辛氏宗祠，在惠安縣山霞鎮東蓮村行政區域信息網上寫道：「*東蓮村有山、海、地理以及人文優勢。……靠山吃山，靠海吃海。早時，這里村民曾從業捕魚。他們有的漂洋過海，紮根寶島。據悉，臺灣新竹也有一個『前坑村』。而後，因海難頻發，漁民棄漁從工。以泥、石、木工匠居多。東蓮工匠也因手藝精巧而遠近聞名。*」[33]

辛阿救的孫子辛烘梅口述：「*阿嬤（林新妹）說阿公（辛阿救）常常包廟宇的工程，如果遇到人手不足就會回故鄉『hao dei』找同鄉的人到臺灣來幫忙打石。*」。因為時間久遠造成記憶斷層，所以辛烘梅無法確定

阿嬤口述「辛阿救的故鄉『hao dei』」的確實發音和位址，所以筆者根據辛烘梅的敘述，在泉州歷史網，查找出惠安縣辛氏族人分佈區域計有：

1. 崇武鎮龍西村：西埔、官住。

2. 山霞鎮東蓮村：辛氏宗祠所在地。

3. 山霞鎮青山村：下坂、錢盧下、厝西。

4. 山霞鎮山腰村：活楊死辛，西祠堂「梓園世澤」。

5. 東嶺鎮湖埭頭村：湖埭頭、印石。

6. 東嶺鎮潘厝村：潘厝、崙富。

7. 螺陽鎮僑群村：豆溫林、赤塗、塘邊、前村仔、僑群、井上。[34]

陳仕賢老師受筆者請託，於2016年10月至中國泉州、漳州訪問時，協助到惠安縣山霞鎮東蓮村辛氏宗祠訪問當地人，由當地的閩南泉州腔口音，經討論對照查看惠安縣辛氏族人分佈區域，研判分析出辛阿救的故鄉「hao dei」可能在「福建省惠安縣東嶺鎮湖埭頭村」。[35]

湖埭頭村是中國福建省惠安縣東嶺鎮下轄的一個行政村，東經118.90888068856、北緯24.984539193366，距離山霞鎮青山灣海邊僅4公里遠。中國惠安縣東嶺鎮湖埭頭村官方網站如此介紹：「湖埭頭村地處東嶺鎮中部，距鄉政府所在地3公里。……總面積1.23平方公里，全村落戶人口近3千人，有辛氏三分之二以上和吳氏兩姓。辛氏於公元1404年從泉州的羅山鎮遷入，至今已有604年22世。」[36]

東蓮村辛氏宗祠出版的《隴西辛氏宗刊》上寫道：

> 惠安縣辛氏簡介：隨著南宋偏安江南，辛姓不斷入閩，隴西辛姓入惠，始於明洪武年間。據2010年統計，惠安辛氏近5000人，其中千人以上一個村(東嶺鎮湖埭頭)，500－1000人2個村（山霞鎮東蓮、螺陽鎮前村）。東嶺鎮湖埭頭村辛氏：清初自山霞鎮東蓮村二房移居，開基公剛忠公。先人擇居海湖之濱，圍墾海灘為湖，繼斷水為埭，因村落突兀前端，故稱湖埭頭。是惠安縣比較大的辛氏聚居村之一，祖上來自東蓮，肇基於清初，開基祖剛忠公首建下祖厝，舉公分支後建頂祖厝，現有在鄉戶數350戶，1800多人口，有少數胡姓同處。[37]

　　由上述紀錄可知湖埭頭村為惠安縣最大的辛氏聚居村。為了確定辛阿救來自惠安縣東嶺鎮湖埭頭村，筆者在師友的協助下於2017年1月22日實地到福建省惠安縣湖埭頭村田野踏查。湖埭頭村內屋宇多以石材構成，到處可見各式石屋、石牆、石棟架；村落內到處散置石椅、石水槽等各種石製品。口訪村民表示村內居民仍多以打石維生，多數都從事和石作相關的工作。

　　來到當地的老人活動中心尋找到多位耆老訪談，該村村民確是以泉州腔發音稱呼自己的村落為「hao dei湖埭」，「頭」係因村落突兀前端，當地人多不連結稱呼，稱自已居住的村落為閩南泉州腔「hao dei湖埭」，如此恰符合辛烘梅的口述：「阿嬤說阿公如果遇到人手不足就會回故鄉『hao dei』找同鄉的人到臺灣來幫忙打石。」，此「hao dei湖埭」即為福建省惠安縣東嶺鎮湖埭頭村。

　　因年代久遠，受訪的村民和耆老對辛阿救家族諸位人士不復記憶，沒有具體的印象。但村內長輩也說早期族人有多人去臺灣打石，也有遠赴馬來西亞打石的。經村內耆老帶路，筆者也順利口訪了一位早年曾赴臺灣工作的高齡長輩，長輩對臺灣印象深刻，述說往事仍略顯激動。

　　後經該村耆老提供《隴西湖埭头村辛氏頂祖祠族譜》[38]、《隴西湖埭頭村辛氏族譜》兩本族譜。[39] 在此2本族譜中登錄的辛氏族人姓名內，反覆出現同輩名字中同時有以「九、水」為命名的族人，因為「九」和「救」 為諧音，辛烘梅在接受口訪時也曾表示：「阿嬤每次和我們說起阿公的事情時，都是以『阿九』來稱呼我阿公。」「九（救）」、「水」是辛氏族人慣用的中名，族譜內計有：「辛九水、辛九馨、新細九、辛貢九；辛東水、辛桂水、辛阮水和辛土水……」等多人，再對照辛阿水、辛阿救（九）兩兄弟的名，應該可以確定辛阿救家族是來自此村莊。

　　經由湖埭頭村內的田野調查和族譜考證，確切證實了辛阿救的妻子林新妹所言：「辛阿救如果遇到人手不足就會回惠安故鄉「hao dei湖埭」找同鄉的人到臺灣來幫忙打石。」此故鄉即為福建省惠安縣東嶺鎮湖埭頭村。（圖1-9、1-10）

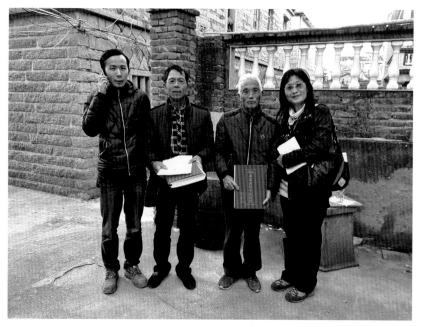

圖1-9 湖垵頭村田野踏查，村內長輩手持《隴西湖垵頭村辛氏族譜》

圖1-10 《隴西湖垵頭村辛氏族譜》

攝影：蕭信宏；製圖：蔣若琳，2017.1.22.

■ 註釋：

(1) 本章內文改寫自筆者2018年發表於國美館新秀論壇之文章。蔣若琳，〈惠安石匠辛阿救及其在臺作品研究〉《2018臺灣美術經典講座暨新秀論壇論文集》（臺中市：臺灣美術館，2018 年），頁128－145。

(2) 張麗俊著，許雪姬等編纂・解讀，《水竹居主人日記》，（五），頁252、253。

(3) 劉克明編，《艋舺龍山寺全志》，頁12。

(4) 李乾朗，〈臺灣近代著名匠師略傳・石匠師〉，《傳統營造匠師派別之調查研究》（臺北市：文化建設委員會，1988年），頁86。

(5) 惠安縣辛氏譜牒文化工作室編，《辛氏宗刊》第2期，2005年10月，頁24。

(6) 〈辛阿救、辛阿老、辛阿水除戶謄本〉，新竹廳竹北一堡第00050冊，頁20－21。

(7) 張麗俊著，許雪姬等人編纂・解讀，《水竹居主人日記》，（五），頁252；辛烘梅口述，訪問者蔣若琳，2016.10.10於新莊辛宅。

(8) 〈辛阿救、辛阿老、辛阿水、辛火炎除戶謄本〉，頁20－21。

(9) 現場田野採集，田調者蔣若琳，新竹城隍廟2015.8.4.。八里天后宮2015.7.25.。

(10) 辛烘梅口述，訪問者蔣若琳，2016年10月10日於新莊辛宅訪問。

(11) 〈辛阿救、辛阿老、辛阿水除戶謄本〉，頁20－21。

(12) 辛志鴻口述，訪問者蔣若琳，2015年11月8日於鹿港鹿水草堂訪問。辛志鴻為辛阿救的兄長「辛阿水」的曾孫，亦即為辛阿水的曾姪孫。

(13) 辛志鴻，〈懷念祖父邱進福（辛姜錦�）公～日本崇正會創始人之一〉，《日本客家述略》，（東京：日本關東崇正會，2015年），頁208－211。

(14) 李乾朗，《北埔慈天宮整修規畫研究》，頁15－17。

(15) 新竹縣芎林鄉文林閣，位址：新竹縣芎林鄉文林村文山路164號。田調者蔣若琳，2016.6.27.。

(16) 辛志鴻口述，訪問者蔣若琳，2015年11月8日於鹿港鹿水草堂訪問。

(17) 〈辛阿救、辛阿老、辛阿水除戶謄本〉頁20－21。

(18) 張麗俊著，許雪姬等人編纂‧解讀，《水竹居主人日記》，（五、六），頁252、264、280。

(19) 辛烘梅口述，訪問者蔣若琳，2016年10月10日於新北市新莊區辛宅訪問。

(20) 此部分的口述記憶可能有誤，家具、神轎上的鑿花細工是屬於木工並非石工。如果辛阿救的羅姓徒弟是作細的，那應為打石石雕工序中的修手（或稱晟手），主要工作是將石雕初坯的表面打磨平滑。

(21) 此部分的口述也可能部分有誤。因為口述者辛烘梅係幼年時聽其祖母林新妹口傳，且時日久遠，記憶可能出錯。

(22) 〈辛阿救、林新妹、林添福除戶謄本〉，新竹廳竹北一堡北埔庄第0098冊，頁210－211。

(23) 〈黃炳三、辛阿救除戶謄本〉，新竹廳竹南一堡田尾庄第0153冊，頁61－62。

(24) 〈辛阿救、林新妹除戶謄本〉，臺北州新莊郡鷺洲庄第0117冊，頁26。

(25) 張麗俊著，許雪姬等編纂‧解讀，《水竹居主人日記》（五），頁403。

(26) 田調者蔣若琳，2015.11.14.。

(27) 臺灣百年歷史地圖，網址：http://gissrv4.sinica.edu.tw/gis/twhgis/。2018.11.5.點閱。

(28) 辛烘梅口述，訪問者蔣若琳，2016年10月10日於新北市新莊區辛宅訪問。

(29) 辛烘梅口述，訪問者蔣若琳，2016年10月10日於新莊辛宅訪問。

(30) 李乾朗，〈臺灣近代著名匠師略傳‧石匠師〉，頁86。

(31) 〈辛阿救、辛阿老、辛阿水除戶謄本〉頁20－21。

(32) 辛烘梅口述，訪問者蔣若琳，2016年10月10日於新北市新莊區辛宅訪問。

(33) 山霞鎮東蓮村詳細介紹——東蓮村行政區域信息，網站來源：「城市視

窗 The window of Chinese cities & villages」，網址：http://www.cvvc.cchuianc85359.html#map，2016年12月2日點閱。

(34) 鄉鎮村居區劃及主要姓氏（三）古惠安縣（惠安縣；泉港區），網站來源：「泉州歷史網」，網址：http://qzhnet.dnscn.cn/qzh139.htm#shuoming，2016年12月3日點閱。此網站依照泉州一市地方誌編纂委員會和泉州市臺灣事務辦公室合編，黃安全主編，〈地名變一遷與姓氏分佈〉，《泉州臺胞回鄉尋根指南》建置。

(35) 陳仕賢口述，訪問者蔣若琳，2018.7.16.於逢甲人言910室訪問。

(36) 湖埭頭村官方網站，網站來源「世紀之村全國村級網站群」，網址：http://cunwu.cuncun8.com/index.php?ctl=village&geoCode=68258564，2016年12月2日點閱。

(37) 辛氏宗祠編，《隴西辛氏宗刊》，2012年第1期，頁9、17。

(38) 湖埭頭村辛氏頂祖祠，《隴西湖埭頭村辛氏頂祖祠族譜》（福建：辛氏頂祖祠，2010年）。

(39) 湖埭頭村辛氏祖祠，《隴西湖埭頭村辛氏族譜》（福建：辛氏祖祠，2012年）。

臺灣龍柱石雕研究

第二章　辛阿救龍柱石雕風格研究
──兼論合作匠師林添福作品

　　祠廟建築的石作部分包括地面、牆壁和柱子。正殿是一間祠廟的主要祭祀空間，三川殿則是子孫和信徒進入祠廟時所見的第一印象。人們為彰顯對祖先和神明的尊崇與信仰，常會在正殿和三川殿立龍柱，並在壁堵上施作各種建築藝術如木雕、石雕和彩繪，以增加祠廟的對外莊嚴華麗感。石匠辛阿救所處日治時期的龍柱設計與雕作方式，大多採鏤空透雕的方式，整隻看起來更立體生動。但也因為透雕的部分增加，更不容易施作和雕刻，石材被剔除的部分也更多，為了顧及支撐屋檐的安全性，建築設計者和石匠多會採購更粗大的石柱以維安全。此時龍柱裝飾廟宇正立面的視覺觀看性，已和支撐屋檐的功能性等量齊觀，價格昂貴的石柱已被設計和雕作成祠廟正面視覺的焦點。[1]（圖2-1）

　　龍柱石雕的風格意指某個石雕匠師或一個匠派經久不變的形式。[2]工藝品的風格特徵研究需要有清晰明確的基礎數據資料，亦即龍柱石雕的來源樣本須正確，且有多量的資料庫。[3]王慶臺曾謂一個好的石雕匠師必須對雕刻技法有充分的掌握和了解，且具備美術繪畫的訓練，方能成就傳世的石雕龍柱藝術；亦即一個優秀的頭手師傅本身就必須具備藝術的訓練與修養，方能在石材上墨繪出生動的龍形、花鳥等圖稿並雕刻之。[4]南齊畫家謝赫（474）在其所著《古畫品錄》中提出品畫六法，曰：「氣韻生動、骨法用筆、應物象形、隨類賦彩、經營位置、傳移模寫」。[5]此六法為中國古代品評美術工藝品的標準和重要美學原則。以此為基礎鑑賞石雕龍柱，從匠師費思安排設計圖稿，營造蟠龍在石柱上盤旋的位置與造型，雕刻龍柱的外形、結構時表現出的真實性、骨力與美感，將龍柱內在呈現

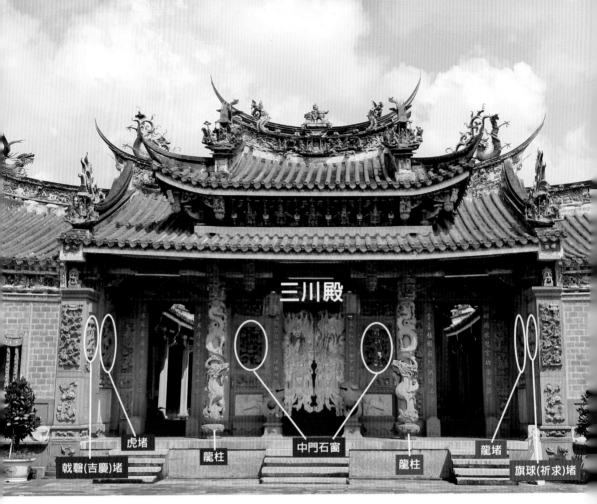

三川殿

戟磬(吉慶)堵　　虎堵　　龍柱　　中門石窗　　龍柱　　龍堵　　旗球(祈求)堵

圖2-1 臺中林氏宗廟

攝影、製圖：蔣若琳，2018.10.27.
（除特別標示者外，本章所有攝影製圖皆為筆者所作，以下不再註明）

的生動氣度與生命力皆品評概括。雕刻工藝如能交互運用圓雕、深雕、淺雕、透雕和線條刻等無拘束的混合技法，作品即能呈現出特有的簡練、活潑和變化豐富的特色。[6] 19世紀德國藝術史學家潘諾夫斯基（Erwin Panofsky）研究現代圖像學的方法，在研究同時代不同藝師的作品時，將主題相關的作品、圖像、風格特色，加以排比分析、考證描述與歸納詮釋，即能凸顯出作品的不同風格與特徵。[7] 所以，本文將以上述中國和西方的理論對辛阿救所作龍柱石雕進行研究分析。

第一節　辛阿救的龍柱

　　辛阿救所雕龍柱迄今已知全臺有二處落款，分別為大正13年（1924）新竹城隍廟三川殿後檐龍柱；昭和2年（1927）新北市八里天后宮三川殿前檐龍柱，二對龍柱八角柱身上皆有：「**台北辛阿救彫**」的石刻落款。[8]

　　承襲辛阿救手藝者，為其妻舅林添福。[9] 林氏所雕龍柱目前已知全臺有一處落款，是位於屏東北勢寮保安宮三川殿前檐龍柱，龍柱八角柱身落款：「**北埔林添福彫**」，為昭和4年（1929）所作。[10] 此三對龍柱為辛阿救及其合作匠師有石刻落款的龍柱。

　　以下整理筆者近年研究調查辛阿救所作石雕的廟宇：

　　有史料可證為辛阿救與其合作匠師所作石雕、龍柱之祠廟

1. 大正8年（1919）苗栗中港慈裕宮——三川殿前檐龍柱，三川殿前步口壁堵石雕。張麗俊《水竹居主人日記》記載。

2. 大正9年（1920）臺北艋舺龍山寺——正殿龍柱。劉克明《艋舺龍山寺全志》記載。[11]

3. 大正10年（1921）豐原慈濟宮——三川殿後步口虎邊十二孝壁堵，觀音殿人物柱。張麗俊《水竹居主人日記》記載。[12]

4. 大正11年（1922）新竹北埔姜氏家廟——石雕、龍柱。林會承《新竹縣北埔姜氏家廟彩繪紀錄》記載。[13]

5. 大正12年（1923）臺中林氏宗廟——三川殿虎堵、三川殿後檐龍柱；廖石成口述。[14]

6. 大正13年（1924）新竹城隍廟——三川殿後檐龍柱。龍柱龍邊柱身落款「**台北辛阿救彫**」。

7. 大正13年（1924）苗栗後龍慈雲宮——三川殿後檐龍柱，三川殿前步口壁堵石雕。張麗俊《水竹居主人日記》記載。[15]

8. 昭和2年（1927）臺北八里天后宮——三川殿前檐龍柱，三川殿壁堵石雕，龍柱虎邊柱身落款「**台北辛阿救彫**」。[16]

9. 昭和4年（1929）屏東北勢寮保安宮——三川殿前檐龍柱。虎邊柱身落款「**北埔林添福彫**」。[17]

以上9間有史料和實證紀錄為辛阿救和其合作匠師所作的石雕作品，將於後文選擇論述。

經風格特徵分析，研判爲辛阿救與其合作匠師所作石雕、龍柱的祠廟[18]

1. 大正4年（1915）苗栗獅頭山勸化堂——正殿龍柱、正殿石窗。
2. 大正8年（1919）臺北圓山劍潭寺（現已遷至大直）——廟外虎邊石雕殘跡園內所立龍柱。
3. 大正13年（1924）桃園南崁五福宮——三川殿龍柱、正殿龍柱。
4. 大正14年（1925）桃園景福宮——三川殿龍柱、正殿龍柱。
5. 大正14年（1925）彰化二林仁和宮——三川殿龍柱、壁堵石雕。
6. 大正15年（1926）雲林西螺張廖家廟崇遠堂——三川殿龍柱、壁堵石雕。
7. 昭和2年（1926）新北市中和福和宮——正殿龍柱。

以上7間經風格特徵分析研判為辛阿救和其合作匠師所作的祠廟作品，將於後文選擇論述。在出版之前，田野發現另3間祠廟內的龍柱石雕可能係辛阿救派下所作：①大正9年（1920）新埔香訟堂三川殿前檐龍柱；②昭和3年（1928）士林慈誠宮三川殿後檐龍柱；③昭和4年（1929）臺中旱溪樂成宮三川殿前檐龍柱。以上3間無法充分確認，留待日後學者繼續進一步深入研究。

一、新竹城隍廟三川殿後檐龍柱（圖2-2）

新竹城隍廟位於新竹市北區中山路75號。根據《第三級古蹟‧新竹都城隍廟調查研究暨修護計畫》，此廟創建於清乾隆13年（1748），大正13年（1924）重修，當時主持大木設計者為惠安溪底派的大木匠師王益順。[19]三川殿後檐人物帶騎單龍柱，龍邊靠近持珠龍爪的柱身上，落款：「**台北辛阿救彫**」。此對石材為青斗石，石質細緻緊密，龍柱龍頭在下方向上昂首，八角柱身，深浮雕並有多處鏤空透雕。龍身盤柱一圈，後段龍身在柱上1/2處向上翻騰，以側面鱗角的走向和波紋，表現翻騰的姿態與弧度。龍首後的龍鬚飛揚立體，曲線距柱皮遠，弧度極大。橫越龍首的龍爪

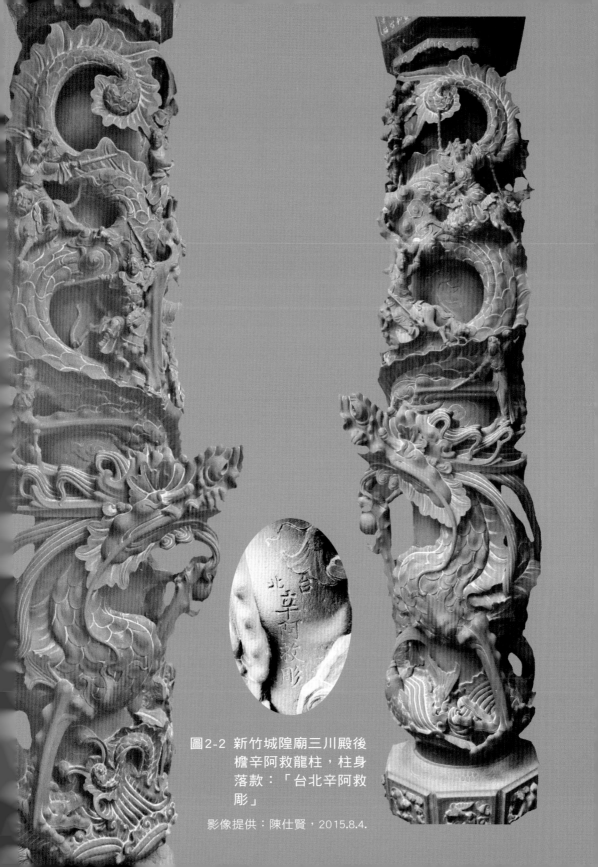

圖2-2 新竹城隍廟三川殿後
　　　檐辛阿救龍柱，柱身
　　　落款：「台北辛阿救
　　　彫」

影像提供：陳仕賢，2015.8.4.

緊抓最上一股往上揚起的龍鬃。龍腳奮力斜向下方抓附波濤，龍首向前向上微昂，身形看似要向前騰空飛躍。柱身上有幼龍、靈獸，並附加雕刻封神榜對戰人物，人物的頭身比例1:5，臉型特徵額小頰寬，身姿關節俐落敏捷，動作流暢。兩邊柱底波濤內各有幼龍和鯉魚翻滾於其間，象徵鯉躍禹門成龍的概念。

二、新北市八里天后宮三川殿前檐龍柱（圖2-3）

八里天后宮位於新北市龍米路二段191號。根據廟內昭和己巳年（昭和4年，1929）的「天后宮改築碑誌」所記：「天后宮自乾隆年間官設文武口即經之營之，崇聖母保護良民迄今經有百四十餘星霜矣……。」往前推算年代，八里天后宮最遲於乾隆54年（1789）時即已創建。

八里天后宮三川殿前檐有一對辛阿救於昭和2年（1927）所雕的龍柱，虎邊龍柱在龍首下方靠近龍爪握珠的柱身上，可見落款：「**台北辛阿救彫**」。此對龍柱石材為觀音山石，色澤暗灰，顆粒較粗大。龍柱的風格特徵大致和其所作新竹城隍廟龍柱相同，惟其上雕飾的人物風格略有不同，頭身比為1：4，手腳比例較短，肚腹寬圓，臉型圓潤，肢體動作較遲滯不敏捷。由此可知辛阿救在施作八里天后宮與新竹城隍廟此二間宮廟時，所雇用修飾人物細部的修手並不相同。

此龍柱柱身高2/3處，左右各有一雙髻童子手持長方盾型流蘇磬牌，上刻：「丁卯秋仲、許丙敬献」。許丙為臺灣北部林本源家族的總帳房，曾擔任臺北州協議會員、日本貴族院議員，戰後亦被聘為省政府顧問，晚年擔任唐榮鐵工廠顧問，為當時臺灣屈指可數之百萬富翁。[20]

八里天后宮三川殿前步口，龍邊旗球堵上落款：「**石工張火廣敬献**」，虎邊戟磬堵上也有落款：「**石工辛阿救敬奉**」，顯示在昭和年間此廟同場施作石雕工程的除了辛阿救以外，還有石匠張火廣。從石雕的風格特徵研判，此二祈求吉慶堵石雕，實乃是同一派工匠所雕。當時的社會風氣，廟與廟之間互相爭妍鬥麗的習氣很盛，但匠師彼此之間也常合作。廟方如能請到有名望和社會地位的人參與此廟的興修，如地方頭人家族的成員如許丙；再又能請到有名的工匠，如辛阿救和張火廣等知名石匠來施做

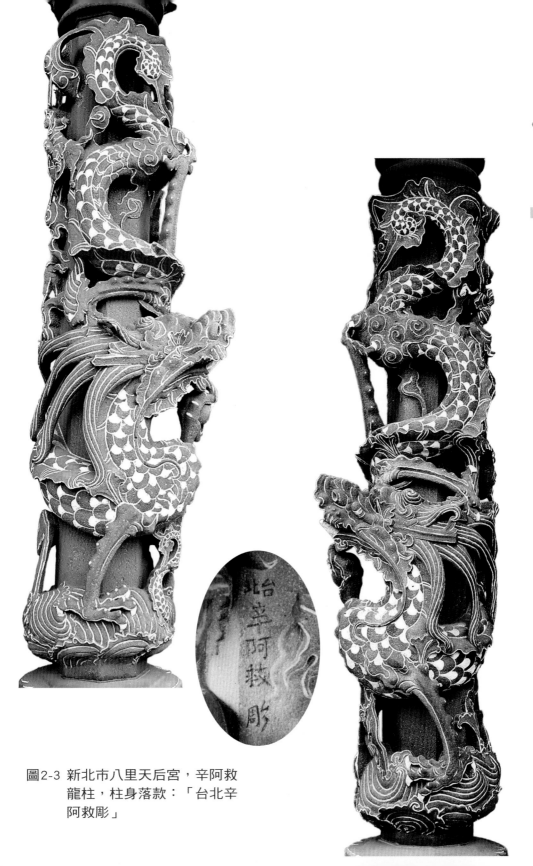

圖2-3 新北市八里天后宮，辛阿救
　　　龍柱，柱身落款：「台北辛
　　　阿救彫」

此廟更佳。所以將敬奉落款雕在三川殿前步口明顯處，以示負責和虔敬，同時廟方也可藉此展現人脈實力和財力。

三、臺中林氏宗廟三川殿後簷龍柱（圖2-4）

臺中林氏宗廟位址在臺中市南區國光路55號。根據《臺中市史》記載臺中林氏宗廟於大正8年（1919）著手興工改築於現址，大正13年（1924）完工。原林氏大宗祠位於大里杙，道光年間遷祠於現今臺中市東區復興東路72號附近。光緒年間又因廟宇頹廢，遷到太平庄林鴻鳴宅。大正6年（1917）由林獻堂和林耀亭等人向族人募集建築經費於現址興工，大正12年（1923）改為林氏宗廟迄今。[21]

根據李乾朗口述，陳應彬的徒弟，亦為大木匠師的廖石成剛出師時，大約是大正10年（1921）左右，跟隨著師傅陳應彬參與臺中林氏宗廟的興建工程，當時他看見辛阿救在此祠廟雕造龍柱。[22] 臺中林氏宗廟三川殿後簷蕭史弄玉龍柱，龍形捲曲蟠柱二圈，形態靈動活現、氣宇軒昂。此對龍柱左右柱身上分別由雙髻童子手持磬牌和銅錢，其上落款「**大正癸亥（大正12年、1923）孟秋、裔孫秋金獻納、受賞金牌**」，捐獻者林秋金（1866），居住於臺中州大屯郡大里庄，為臺中米穀中盤商組合學務委員。[23] 龍邊柱上雕刻坐鳳的翩翩弄玉，虎邊則雕刻乘龍的蕭史吹簫，人物對比細膩生動、俊帥貌美。其上除了蕭史、弄玉外，並雕造點綴多位封神榜上的人物坐騎。此對龍柱精巧的雕工和出色的外型為臺中林氏宗廟增添不少風采。

臺中林氏宗廟共有三對龍柱，雕造時間都相隔一年。興建此間祠堂最初最早所立的龍柱為1920年所作正殿前簷龍柱，此對龍柱左右柱身上分別落款：「**大正九年（1920）庚申置、裔孫林紀堂敬獻**」，捐獻者林紀堂（1874－1922），臺中霧峰人，臺中州協議會員。[24] 此祠堂正殿較高大

圖2-4 臺中林氏宗廟三川殿後簷，辛阿救所作龍柱

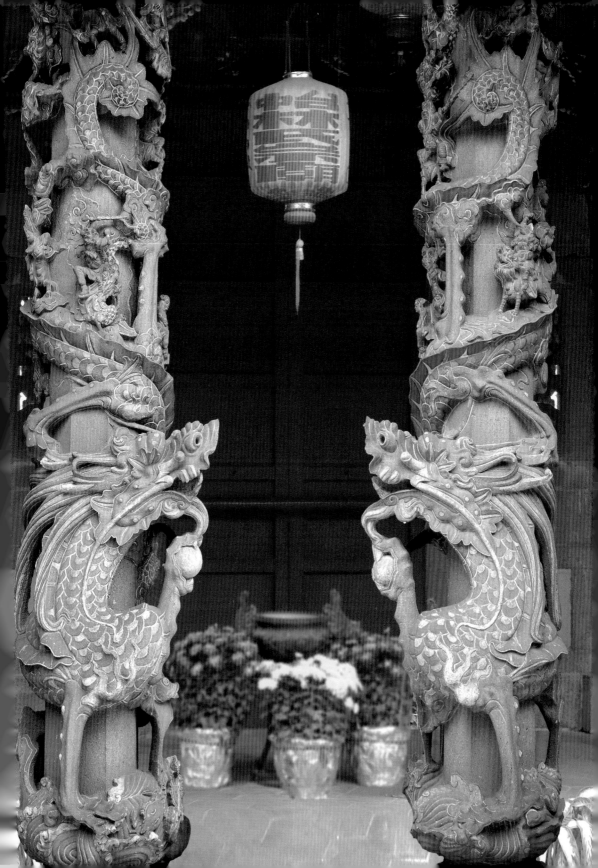

寬敞，所以支撐屋頂的龍柱非常高且長，為求美觀且有足夠蟠柱的空間，所以承包的石匠將正殿龍柱雕造成龍身捲曲蟠柱二圈，瘦高形的單龍柱。

時間次之所立者為1921年所作三川殿前檐龍柱，此對龍柱左右柱身上分別落款：「辛酉（大正10年、1921）仲秋立、臺中市琢瑞昌琢造。」說明此對龍柱為臺中市琢瑞昌石店所琢造。張麗俊在日記內有與豐原琢瑞昌石店店主管詹留互動的記載，應即為此石店。[25] 此對龍柱身形特徵經和正殿前檐龍柱比對，風格特徵皆相同，說明正殿龍柱亦為臺中琢瑞昌石店所琢造。研判琢瑞昌石店在大正9年、10年（1920、1921）為臺中林氏宗廟正殿與三川殿各雕作一對龍身磐柱兩圈的龍柱。當時臺灣中部祠廟內共出現多對皆磐柱兩圈的龍柱，這在臺灣其他地區並不多見。

辛阿救為此祠廟所作的三川殿後檐龍柱，立於大正12年（1923），時間最後。研判辛氏於大正12年（1923）被邀到此廟打製龍柱時，可能因為看到琢瑞昌石店雕作的正殿龍柱而有了新的設計概念，特別學習琢瑞昌石店的雕法，設計並雕作了龍身捲曲翻轉並蟠柱二圈的形式，且柱身上點綴了更多精彩熱鬧的人物帶騎。

口述歷史亦為史料之一，但由於時日久遠，人的記憶可能會出錯。故以辛阿救所作新竹城隍廟龍柱與臺中林氏宗廟龍柱並列比對，以期獲致臺中林氏宗廟此對龍柱為辛阿救所雕做的明確實證。（表2-1）

表2-1 新竹城隍廟、臺中林氏宗廟，辛阿救所作龍柱比對

A.新竹城隍廟辛阿救所作龍柱	B.臺中林氏宗廟三川殿後簷龍柱
 1. 全龍形 	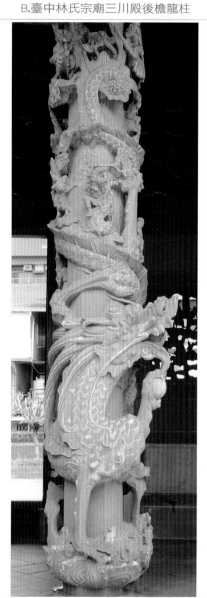
新竹城隍廟龍柱較短，後段龍身只磐柱一圈，全龍身繞至柱前向上伸展。	林氏宗廟三川殿形制較高敞，故龍柱的身形比例亦拉長拉高，所以龍首昂角、龍頸到凸肚的距離較高較長，且後段龍身亦拉長磐柱二圈。

臺灣龍柱石雕研究

A.新竹城隍廟辛阿救所作龍柱	B.臺中林氏宗廟三川殿後檐龍柱
2.前段龍身 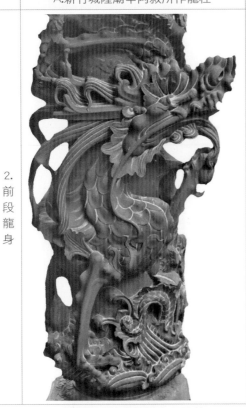	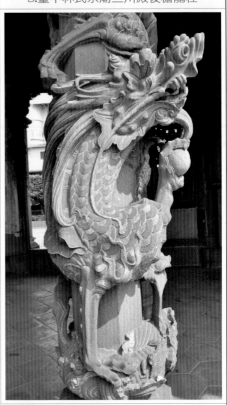

挺胸凸肚，龍頸至凸肚最前端半徑皆約20-25公分，中等肚量，和龍首突出的比例搭配和諧

3.龍首 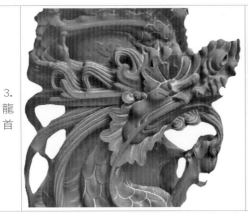	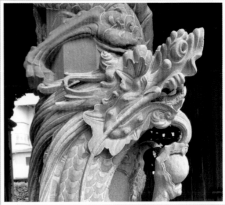

龍額皆略微隆起且有少許皺褶；額上皆有尺木立於其上；龍首、龍鼻、嘴弧、龍爪碰觸下顎小搓龍鬚的形式皆完全相同

A.新竹城隍廟辛阿救所作龍柱	B.臺中林氏宗廟三川殿後檐龍柱
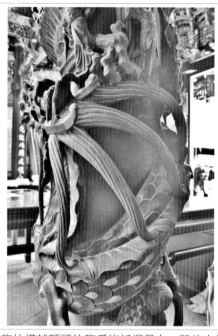	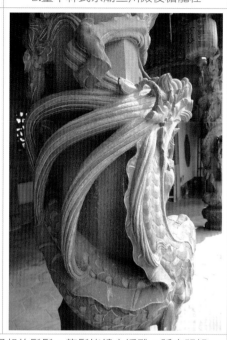

4.
龍
鬃

二隻龍柱橫越額頭的龍爪皆抓握最上一股往上揚起的髮鬃；龍鬃皆鏤空透雕，弧度明朗

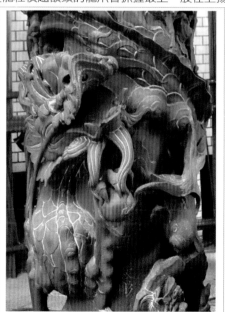	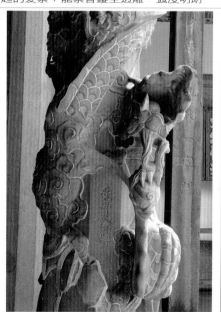

5.
龍
口
、
爪
握
龍
珠

二隻龍柱的龍口皆微啟，角度約15度，舌微吐；龍指皆掐龍珠

経和新竹都城隍廟辛阿救所作龍柱比對，其龍首、龍額、龍鬃、凸肚和龍爪握龍珠的風格與特徵皆相符。惟臺中林氏宗廟三川殿形制較高敞，故此對龍柱的身形比例亦拉長拉高，所以龍首昂角較高，龍頸到凸肚的距離較長，且後段龍身亦拉長磐柱二圈。經口述訪談和風格特徵比對可確切證明，臺中林氏宗廟三川殿後檐龍柱為辛阿救所雕做。

臺灣龍柱石雕研究

四、辛阿救所作龍柱風格特徵

綜合以上，將辛阿救所作的龍柱風格特徵列於下：

（一）技法：龍形立體，凸浮於八角柱身之上（表2-2）

全龍龍柱採取很多的鏤空透雕及圓雕，龍身離柱皮遠，透雕深，不容易施作。使龍形呈現出強烈的立體感，看似已經脫離柱心，凸浮於石柱之上。

（二）龍首：龍首上昂角度約40度、龍口開啟角度約15度（表2-3）

龍首上昂角度約40度，龍額略微隆起有少許皺褶，有的有尺木立於其上。新北市八里天后宮的龍首上立有尺木，但新竹城隍廟的龍首上沒有立尺木，所以並非絕對。龍角中間因為裝飾數搓圈起的髮鬃，使得龍頭的後半看起來較立體有變化。龍口微啟張開角度約15度，舌微吐，二隻尖牙外露但並不張揚，口內沒有含龍珠，下顎環繞一圈追星。二隻龍首互相對望，面向祠廟中軸線。

表2-2 辛阿救所作龍柱全龍形

新竹城隍廟三川殿後檐龍柱	新北市八里天后宮三川殿前檐龍柱

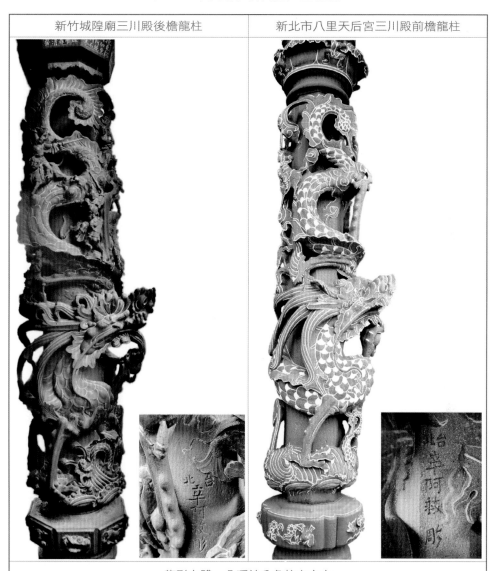

龍形立體，凸浮於八角柱身之上

表2-3 辛阿救所作龍柱側面

新竹城隍廟三川殿後檐龍柱	新北市八里天后宮三川殿前檐龍柱
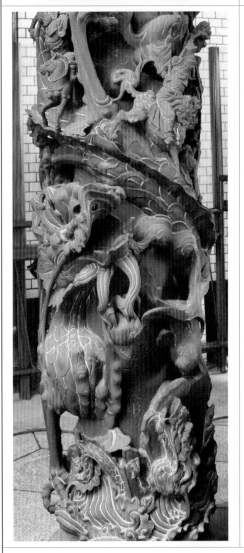	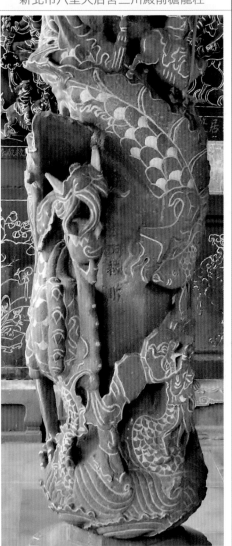
龍首上昂角度約40度、龍口開啟角度約15度	

（三）龍鬚細、距柱皮遠，透雕深，雕刻技巧難（表2-4）

　　龍首後的五股龍鬚弧度彎曲順暢、流洩平均，長度約40－50公分。髮鬚飄散環柱，最高曲線外徑距柱皮約15－20公分，曲線離柱較遠，弧度較

大較圓朗，其造型強而有力，有如五指彎曲怒張。龍鬃曲線透雕深，剔除石材的部分多，稍有不慎可能就會彫斷，雕作技巧困難不容易施作，需要高深的雕刻技巧，表現出匠師的功力。龍鬃上以線刻線條，象徵髮鬃角度的變化和流轉的方向，使觀看者似能看到龍鬃的捲起曲折飄逸又流線。

（四）前爪抓住最上一股往上揚起的龍鬃（表2-4）

辛阿救的龍首設計有一個很特別的特徵，橫越額頭的龍爪會抓住最上一股往上揚起的髮鬃，龍爪和此股髮鬃作鏤空透雕。另四股均勻分布於脖頸和龍身上，尾端垂於龍身上緣。

表2-4 辛阿救龍柱龍鬃側面

新竹城隍廟三川殿後檐龍柱	新北市八里天后宮三川殿前檐龍柱
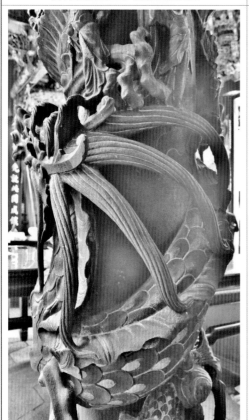	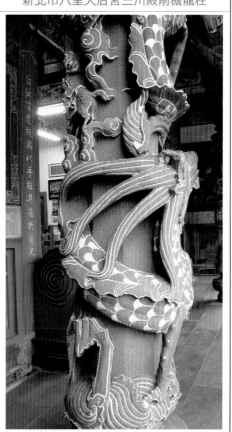

龍鬃細、距柱皮遠，透雕深，雕刻技巧難；前爪抓住最上一股往上揚起的龍鬃

（五）前段龍身凸肚半徑約20－25公分（表2-5）

　　前段龍身挺胸凸肚，龍頸至凸肚最前端，半徑約20－25公分，中等肚量，大小適當，和龍首突出的比例搭配和諧，看來優雅不張揚。龍鬚長條曲線隨凸肚身形遊走。辛阿救所設計的前段龍身因為龍嘴的皺褶曲線和龍額的弧度以及髮鬃飄散的裝飾性，使得龍首至腰的部分看來華麗但不張揚。龍爪的力道和龍身翻滾的姿態充滿了活力，呈現躍動的生命力。

（六）後腳斜向下支撐，似欲向前向上騰空飛躍（表2-5）

表2-5 辛阿救龍柱前段龍身

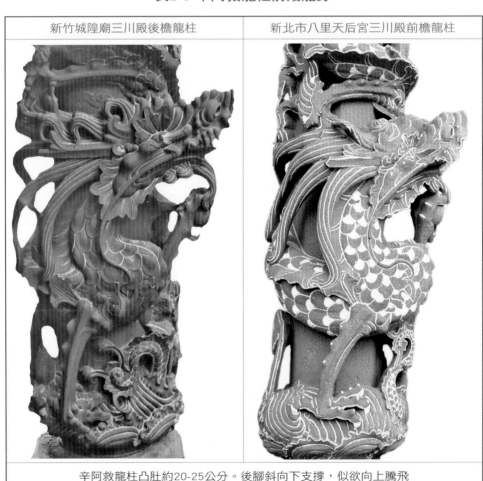

新竹城隍廟三川殿後檐龍柱	新北市八里天后宮三川殿前檐龍柱

辛阿救龍柱凸肚約20-25公分。後腳斜向下支撐，似欲向上騰飛

龍腳奮力斜向下方抓附波濤，再加上龍首向前向上微昂，使身形看似要向前騰空飛躍。全龍形的整體風格和造型比例和諧，看起來立體並鮮活，流暢動感，看似一對站立在祠廟屋簷下欲向前向上騰飛，靈活靈現、灑脫飄逸，動態感十足的真龍。

（七）後段龍身轉折靈活順暢、骨肉飽滿勻稱（表2-6）

辛阿救所作的龍柱後段龍身攀附在內柱上，龍身蟠柱1－2圈，從下方

表2-6 辛阿救所作龍柱後段龍身

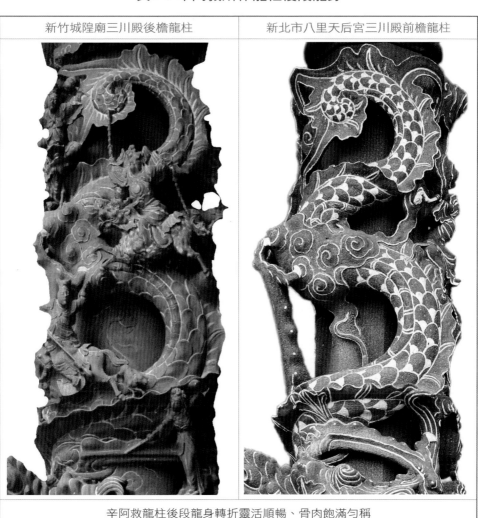

新竹城隍廟三川殿後簷龍柱	新北市八里天后宮三川殿前簷龍柱

辛阿救龍柱後段龍身轉折靈活順暢、骨肉飽滿勻稱

往石柱上翻轉並纏繞向上盤至柱頂。以側面鱗角的走向和波紋，表現翻騰的姿態與柔軟的弧度。圓雕的龍身骨肉飽滿勻稱，穠纖合度。轉折弧度優美、順暢不拖滯。表現出龍身翻轉的姿態，曲線順暢靈動、流轉蜿蜒，具有十足的動態感。

新竹城隍廟龍柱上的人物帶騎雕飾在正立面和側面，八里天后宮的人物帶騎則多分布在側面。

（八）龍柱柱身附加雕飾的人物帶騎，因配合不同的修手，而呈現不同的風格特徵（表2-7）

在主要的龍型之外，辛阿救的龍柱柱身常另加雕飾人物帶騎和水族魚蝦等動物，數量因工金多寡而有所增減。人物帶騎的臉型則因所雇修手（二手）的不同而呈現不同的特色。如新竹城隍廟和新北市八里天后宮辛阿救所作的龍柱，龍形皆具備以上所述辛氏龍柱的風格特徵，但二對龍柱上所雕飾的人物帶騎則風格各異、相差很大。顯示辛阿救當時雇請修飾人物帶騎的修手並非同一組匠師。

根據辛烘梅口述，祖母林新妹說因為辛阿救當年承包工程很多，常常忙不過來，所以會找其他匠派的石匠，有時甚至會回到大陸惠安找同庄的人過來一起做。[26] 張麗俊也曾在日記中記載，辛阿救至豐原慈濟宮打製石雕時，共北上了三次，前後換了陳姓、蔣姓、李姓等7位修手來修飾石雕。[27] 由此可知辛阿救所固定配合的惠安辛氏匠團的人手不足以應付所有承包的石作工程，以至於常需向外雇用人手幫忙。由以上論述可知，龍柱的大形和主要的風格特徵是由頭手司傅設計和雕作，但小細節如人物帶騎等繁瑣的修飾則是由頭手司傅雇請的修手們處理。

此處須特別清楚說明，欲分辨各匠師所作龍柱須從外觀大處觀之，整體的龍形方能充分表現出頭手司傅個人獨特的風格特徵。因頭手司傅設計和雕作龍柱初胚首重龍首、前後段龍身、龍鬚與龍爪等大處的位置佈局與身形比例，是以龍的整體大形來觀看，從而分辨出各頭手司傅在全省所作無簽名落款但已有個人風格形似的龍柱。而龍柱上的小細節如人物帶騎等繁瑣的修飾，則是由頭手司傅雇請的修手們來處理，小細節處的人臉、坐騎和服飾等特徵會因配合修手（晟手）的不同而有各異的特徵表現。此

表2-7 龍柱柱身附加雕飾的人物帶騎

新竹城隍廟三川殿後檐龍柱	新北市八里天后宮三川殿前檐龍柱
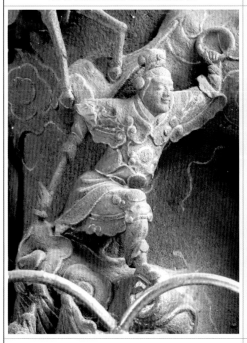	
人物額小頰寬，姿態靈活，修飾細膩	人物四肢較短，姿態拙趣，修飾簡略
辛阿救龍柱，柱身雕飾的人物，因配合的修手而呈現不同的風格特徵	

點已在本章中以二對皆為辛阿救所作龍柱，但其上細處的人物特徵卻不盡相同論證，所以不能以小細節處如人物帶騎的人臉等風格特徵來論斷，此為觀察各頭手匠師龍柱風格特徵需特別注意之處。

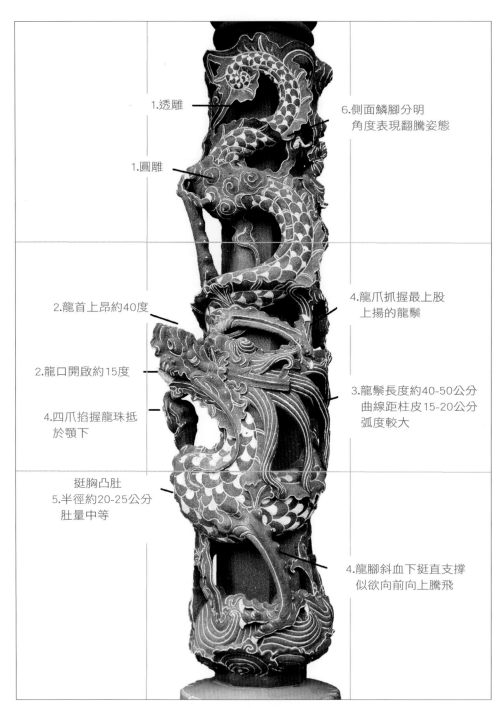

1.透雕

6.側面鱗腳分明
角度表現翻騰姿態

1.圓雕

2.龍首上昂約40度

4.龍爪抓握最上股
上揚的龍鬚

2.龍口開啟約15度

4.四爪掐握龍珠抵
於頸下

3.龍鬚長度約40-50公分
曲線距柱皮15-20公分
弧度較大

挺胸凸肚
5.半徑約20-25公分
肚量中等

4.龍腳斜血下挺直支撐
似欲向前向上騰飛

圖2-5 辛阿救龍柱風格特徵彙總

● 辛阿救龍柱風格特徵彙總 （圖2-5）

　　辛阿救所設計和雕造的龍柱重視整體龍形的設計比例和線條的優美俐落。很大量的採取鏤空透雕和圓雕的方式，使龍形和龍身看起來像整個凸浮於柱心之上，成為一對看似立體，脫出石柱柱心站立在廟內靈動又有生氣的神獸，氣韻生動有韻致，骨法刀工充滿力量美。[28] 其石作雕刻技巧功力深厚，能掌握石材的特性，運用各種工具，以圓雕、深淺浮雕和透雕等各種技巧，將龍身和柱皮相連的部分減至最少，剔除掉最多的石材讓龍身呈現最大的立體感，使看似和八角柱身沒有相連處，凸浮於石柱之上，如（圖2-5）中1.透雕與圓雕的部分。

　　辛阿救所雕作的前段龍身，龍首後方的龍鬚因為較細，在雕作時手工具不容易深入柱身，施作困難，稍有不慎就會打斷。但其使用了精湛的各式不同技法剔除掉最多的石材，將髮鬚的弧度圓展擴大，拉大了和柱皮間的距離，增加龍鬚的瀟灑和飄逸飛揚感，如（圖2-5）中3.龍鬚的部分。

　　雕塑風格的建立，要注重人們從視覺觀之造型上的真實特徵，如肌肉的質感、量感和構圖的綜合形象。[29] 辛阿救龍柱圖稿的設計比例協調，重視從每個角度觀看的視覺效果。其後段龍身在柱上1/2處向上翻騰，使前、後段龍身的長度在比例上看來非常協調。且龍身鱗角隨著扭轉的曲線設計，並雕刻出優美柔軟的身軀和轉折的弧度，表現出蟠龍翻騰的姿態，是設計上的一大亮點，如（圖2-5）中6.的部分。

　　龍首和凸肚側面凸出的比例和諧，寬度適當，從視覺上看來矯健靈活不顯笨重。下端龍腳硬挺斜向下支撐，而龍首則向前向上微昂，使全龍看似欲向前騰空飛躍，如（圖2-5）中4.前段龍身的龍首、龍嘴、凸肚與龍腳的部分。

　　綜合來看，辛阿救龍柱的圖稿設計優良，考慮了龍形長、寬比例的對稱和諧，和龍柱整體優雅動感的綜合形象，是非常傑出的工藝創作。

第二節　辛阿救的人物柱與壁堵石雕

　　張麗俊《水竹居主人日記》於大正10年（1921）11月12日記載：「往慈濟宮巡視石匠，則見辛救司雕製觀音殿人物柱，外四名修飾我十二孝堵並八角窗。」[30] 可知辛阿救為豐原慈濟宮雕作三川殿虎邊後步口十二孝

堆、後殿一對羅漢花鳥柱與八角窗。

　　另日記中亦記載了大正8年（1919）9月18日：「往中港視察慈裕宮重修石料，石匠係辛救與蔣梢二人競爭琢造。」日記中又寫道，大正13年（1924）11月8日：「到後壠慈雲宮尋石匠辛救，問其琢造慈濟宮石料可否如何？答言決欲再來琢造完竣云云」。[31] 由以上可知後苗栗中港慈裕宮與後龍慈雲宮的石雕亦為辛阿救所作。以下論述辛阿救為這三間宮廟所作的人物柱與壁堆石雕作品。

一、豐原慈濟宮三川殿後步口虎邊十二孝壁堆（圖2-6）

　　臺中市豐原慈濟宮，位於臺中市豐原區中正路179號。根據豐原慈濟宮官網的記載，此廟前身為乾隆42年（1777）的觀音亭。慈濟宮創立於嘉慶6年（1801）。光緒5年（1879）林振芳倡議重建，大正6年（1917）再次重修，至昭和8年（1933）大致完成。[32] 期間修繕會總理張麗俊為此廟的興修日夜奔波，於他的日記中都可看見相關的記載。[33]

　　張麗俊於日大正年間主持此廟的重修工程時，特地到苗栗中港慈裕宮視察辛阿救和蔣梢在此廟競作的石雕工程。張氏看過之後覺得辛救司的手藝極好，就決定委由辛阿救施作豐原慈濟宮後續的石雕工程。

　　辛阿救設計構圖的三川殿後步口虎邊十二孝堆石雕，所使用的石材為暗灰色的觀音山石。牆面共分成三個主要的部份，分別為九鯉化龍中堆和兩旁的十二孝堆。中堆上方的書卷形額首以金漆描邊，線雕連綿如意分成三格，中間鐫刻「下南坑張麗俊、張文遠仝立」，左右兩格線雕蘭花竹葉。身堆鐫刻十二孝堆碑文，由修繕會總理南村張麗俊撰書。兩旁分飾博古堆，立在博古几上的搖曳瓶花，為中間嚴肅的碑文妝點出些許柔美。腰堆則雕飾葡萄和老鼠。

　　中堆下方的裙堆「九鯉化龍」，雕刻技法為線雕、深浮雕和透雕。堆內蒼龍在天空和雲朵間翻騰飛舞，一隻越過禹門的幼龍在浪間載浮載沉，仰望著天上的成龍；另外尚有八隻鯉魚在海浪中努力挑戰自身的極限，希望早日跨越禹門，成龍翱翔於天際。整堆壁面沒有一處留白，皆浮雕和線雕著海浪或雲朵圖案，看起來有些繁雜。中堆下方裙堆兩旁為「穿花蛺蝶」和「蜻蜓點水」長條形壁堆，象徵福氣的蝴蝶和蜻蜓穿梭在花朵

上採蜜。

中堵以對聯「懷我二人身先百行」、「宜他千古名掛三川」分隔左右的十二孝堵。左右兩邊身堵為十二孝堵，裙堵則分別為「松間鶴舞」和「竹下鹿鳴」等吉祥圖案。

左右兩邊以對聯分隔，分別雕製12孝人物，1921年9月12日，張麗俊在日記中記載：「到石工場視察辛救司雕製十二孝堵，係大舜耕田、曾參採薪、丁蘭刻木、郭巨埋兒、董永賣身、唐氏乳姑，此六人合製一堵也。」由此可知辛阿救有清楚告知業主他所要打製的石雕題材。腰堵和裙堵則雕飾吉花祥禽等吉祥圖案。

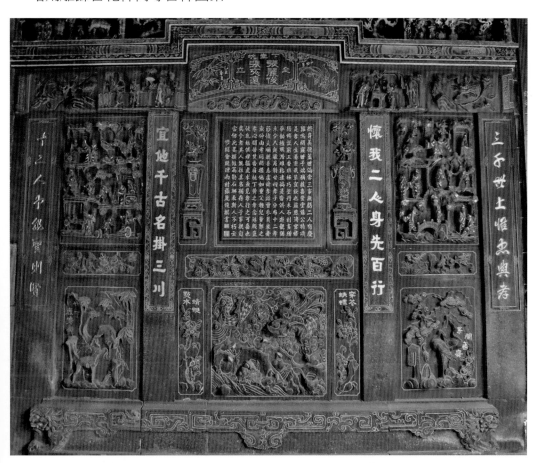

圖2-6 豐原慈濟宮三川殿後步口虎邊，十二孝壁堵

影像提供：張大銘，2018.9.8.

二、豐原慈濟宮後殿人物柱（圖2-7、2-8、2-9）

此對十八羅漢花鳥人物柱石材為深灰色的觀音山石，採線雕、淺浮雕、深浮雕和透雕的方式施作。柱心為八角形，其上浮雕花鳥人物，並以白色油彩勾勒出石刻的輪廓線條。

石柱下方1/3為比例相對碩大的牡丹、蓮花等富貴清廉的花朵，其間有鳳凰、喜鵲等祥禽瑞鳥圍繞飛翔於下。石柱的2/3以上至柱頂，遍刻十八羅漢及人物帶騎。柱上十八羅漢或站或坐，分成三層錯落雕於柱上，間還刻有樵夫、搔背老者等隱逸人物。靠近柱頂處為男女人物帶騎，或著戰甲，或彈樂器。整對人物花鳥柱以象徵山勢地形的山石串連所有植物和動物，中間點綴形狀多變的竹木枝葉，讓生硬的山石不再單調，也雕刻出羅漢人物在山林巖洞中活動和修行的景致。[34]（圖2-8）

辛阿救在此對人物花鳥柱上所作的人物石雕，較重視打造人物身形的肢體語言。以側頭、皺眉、張口、聳肩、縮身等上半部的動作表達人物的情緒；再以揮拳、翹腳、頓足、跨步和扎馬步等動作，在舉手投足的律動中展現人物的精、氣、神。如沉思羅漢則閉目鎖眉、單手支撐臉頰，斜倚在座位之上，面部的神態似乎顯示他正在苦思難解的課題。搔背大叔也是一絕，上身衣衫半褪披掛在椅上，體側肋骨清晰可見，側坐翹腳身體前傾，手握搔背棒反手抬舉搔癢，滿臉的舒爽暢快。開心羅漢雙手撥開胸腹衣襟，肚腹上突出一顆人頭，坦露其心，使人覺知佛於心中。（圖2-9）

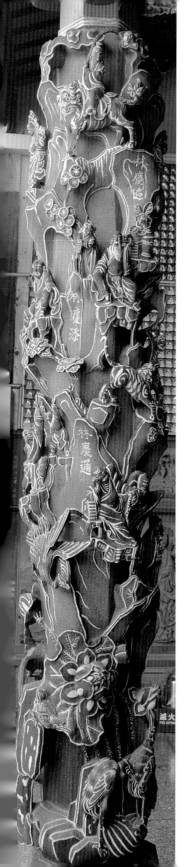
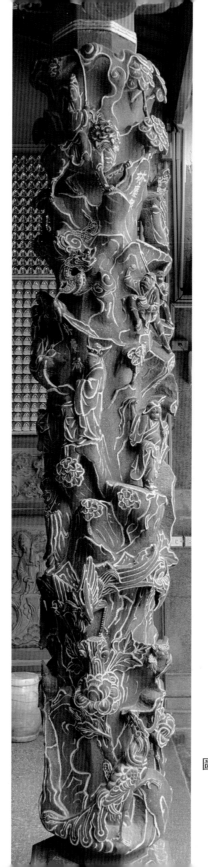

圖2-7 豐原慈濟宮觀音
殿,辛阿救人物
柱

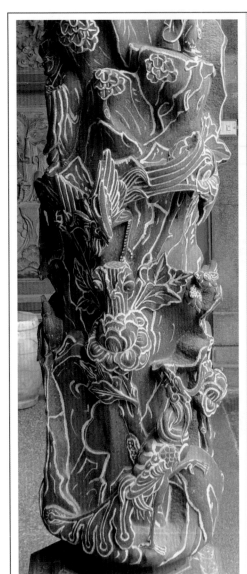 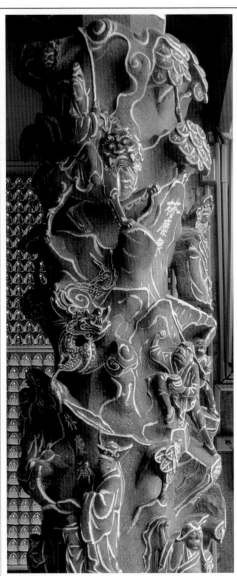

| 以比例相對碩大的花鳥象徵近景
人物柱下段 | 以比例相對較小的人物山石象徵遠景
人物柱上段 |

圖2-8 豐原慈濟宮人物柱細部

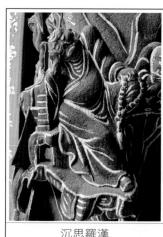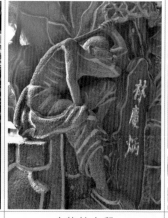

| 沉思羅漢 | 人物柱上段 | 開心羅漢 |

圖2-9 豐原慈濟宮人物柱上石雕人物

三、苗栗中港慈裕宮龍邊中門石窗（圖2-10、2-11）

苗栗竹南中港慈裕宮位址於苗栗縣竹南鎮民生路7號。由史料可知中港慈裕宮係大正8年（1919年）蔣梢與辛阿救在此廟內競做石雕工程。[35]實地走訪可見此廟目前三川殿仍保留當年重修時的樣貌，舊有的大小木構件和石作都大致維護良好，惟屋頂瓦片已重新修葺，後方也新蓋凌霄寶殿。三川殿大正年間所用的石材為灰色硬度較高的安山岩，色澤較亮白。對聯字和石雕邊緣皆按金箔，使廟宇正立面看來較貴氣。

慈裕宮三川殿中門二邊石窗形式並不相同，不論圖稿或雕工都可看出係二組不同工匠的對場作品。中門龍邊石窗人物身材修長，臉型為鵝蛋臉，依風格特徵研判為辛阿救所作之八角形「螭虎團扇、天官賜福」透雕窗。石窗四角以四隻蝙蝠圍繞，象徵賜福（蝠）。蝙蝠翅膀開展圍繞，曲線優雅。八角形透雕中框內四隻螭虎團團圍繞，身軀連綿，象徵綿延不絕，長命百歲。中間圓形內框為天官賜福人物圖案，福氣老者天官，頭戴官帽，手撫長髯持拿如意，腰飾玉帶，身著長袍，凸肚立於中央；高髻宮女，身形款擺，手持高大蒲扇，窈窕立於天官右後側；侍童頭戴高帽，雙手大開，持拿條幅向前展示，雙膝向下蹲踞於天官左後方。（圖2-10）

虎邊的石雕窗亦為「螭虎團扇、天官賜福」，但圖稿不同。人物雕作於圓形透雕中框，四周螭虎團繞。（圖2-11）

圖2-10 苗栗中港慈裕宮中門虎邊　　圖2-11 苗栗中港慈裕宮中門龍邊
　　　　〈天官賜福〉透雕窗　　　　　　　　　〈天官賜福〉透雕窗
　　　　　　　　　　　　　　　　　　　　　　研判為辛阿救所作

四、苗栗後龍慈雲宮三川殿壁堵（圖2-12、2-13、2-14、2-15）

　　苗栗後龍慈雲宮位於苗栗縣後龍鎮三民路120號。根據後龍慈雲宮官網記載，寺廟創立於乾隆36年（1771）。[36] 大正13年（1924），辛阿救偕其妻林新妹來到後龍慈雲宮施作石雕工程。[37] 雖然此廟於1986年將地基抬高三尺重建，但仍保留大正年間的石材和部分鑿花細木作。[38] 目前在三川殿的石雕上仍可見當時拆裝重組時所作的墨線標記。此廟的舊石構件，不論是龍柱或三川殿壁堵上的人物、花鳥、四腳走獸等都充分展現了辛阿救和惠安辛派的石雕風格特色。

（一）龍堵——〈蒼龍教子〉（圖2-12）

　　苗栗後龍慈雲宮龍堵使用的石材為深灰色觀音山石，雕刻技法為線雕、淺浮雕、深浮雕和圓雕。壁堵上成龍口吐火焰、手握龍珠、腳踏雲彩，飛翔於右上方雲霧間，粗長的龍尾拖地至左上方。幼龍則在左下角的波濤中努力躍過禹門，短小的龍身在右下方浮沉。

　　主角成龍和幼龍分據堵面右上方和左下方的對角線，二龍視線交

叉、互相對望，形成整堵的焦點。二龍尾則分別拖拖在左上方和右下方，以簡單的構圖設計平衡堵面。整堵可見在雲霧中線條複雜具威儀的成龍，和攀附在禹門上的可愛幼龍，一大一小形成有趣的對比。

（二）虎堵——〈猛虎下山〉（圖2-13）

苗栗後龍慈雲宮虎堵所使用的石材為深灰色觀音山石，雕刻技法為線雕、淺浮雕、深浮雕和圓雕。堵面上方左右二角設計曲線柔軟的樹木枝葉，下方則為堅硬稜角的岩石，形成平衡的對比。老虎後腿踩在較高處的岩石上，虎尾高昂向上繞圈捲曲。虎頭在低處回望右下角比例相對較小的幼虎，表現出老虎從崇山峻嶺下山的姿態。

虎首從頰處到腮幫呈現三角形，皺褶明顯。老虎後大腿處肌肉結實渾圓，四肢毛皮疊疊，糾結成團，向前後伸展，穩穩站立於岩石上。

主角雌虎虎尾右上繞過枝葉，壯碩虎身斜置中央最明顯處，塊疊的二隻前腳前伸向左下方，後腳則強力支撐在右下角山石上。虎腹和虎腳懷抱處形成三角型的保護，將比例相對較小的幼虎雕於懷抱處中央，幼虎抬腿昂首充滿孺慕之情，雌虎則回首向下望著幼虎．整堵較沒有兇惡恫嚇的威儀，卻像一隻披著虎皮並滿溢慈祥母愛的溫和大貓。

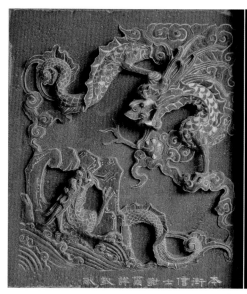 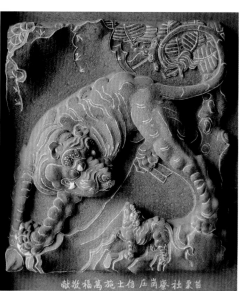

圖2-12 後龍慈雲宮龍堵　　　　圖2-13 後龍慈雲宮虎堵

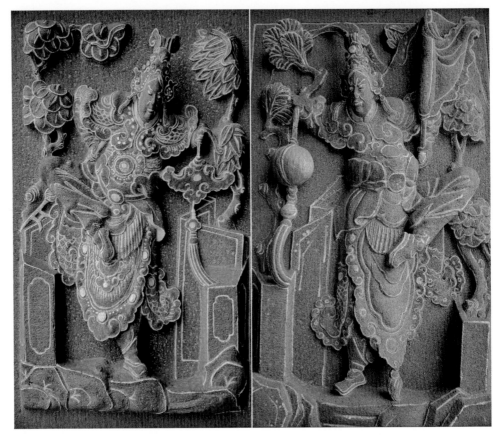

圖2-14 苗栗後龍慈雲宮，祈求（旗球）吉慶（戟磬）堵石雕

（三）祈求吉慶堵（圖2-14）

　　祈求吉慶堵所使用的石材為深灰色觀音山石，雕刻技法為淺浮雕、深浮雕和線雕。長方形的壁堵上部四周點綴少許竹木枝葉，下方雕出圍欄和石階，二堵武將人物姿態相對稱，表現出構圖設計的一致性。人物站姿頂天立地，頭身比為1：7，看來較修長高挑。全身著鎧甲，頭戴風翅盔，[39] 臉型為鵝蛋臉，面容威嚴。雙手手臂戲劇性的大張，手上抓握著旗子、繡球、磬牌和戰戟，有取其諧音「祈求吉慶」的吉祥寓意。龍邊武將鎧甲樸素無華，僅下擺和後緣有些許雕飾。虎邊武將則全身著華麗鎧甲，胸口雕飾護心鏡。[40] 二位武將都是身形修長高大、矯健不顯笨重；極其瀟灑地各高抬一腳，展現帥氣站姿，顯得英氣勃發。人物單腳站立石階上以支撐身體，另一腳和身體呈90度高高曲起至胯前，姿態有些不太合乎人體工學，有如中國京劇中武生誇張表演的身姿。此二堵將辛阿救的武將人物雕刻的特色及身姿全部表露無遺，展現出非凡的氣勢，氣韻英挺生動，刀工骨法遒勁有力。

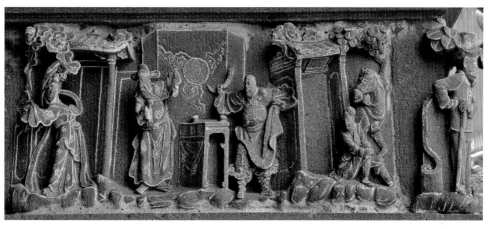

圖2-15 苗栗後龍慈雲宮〈鳳儀亭呂布戲貂蟬〉頂堵

（四）頂堵（圖2-15）

在三川殿前步口上方的頂堵，有數堵設計和雕工都極好的辛阿救和其合作匠師所作的壁堵石雕。在〈鳳儀亭‧呂布戲貂蟬〉的頂堵石雕構圖中，呂布和貂蟬幽會，被董卓發現了，揮袖愈追，顯示其處在生氣的狀態。貂蟬趕緊扭腰，飛舞著飄帶向一旁逃跑，身形顯得柔媚又楚楚可憐。呂布也揮灑著衣袖、提著衣角整裝，衣衫不整，連頭冠都顧不了，顯示他的慌張和走避。而一旁的隨從則牽馬翹著二郎腿坐在門樓外休息，間還側耳留意亭內的動靜，人和馬的肢體語言呈現出等著看好戲的詼諧又幽默的姿態。此堵充分展現了辛阿救和其合作匠師所雕人物的動感體態，每個人的身形都靈活有張力。呂布的趕緊走避，衣衫不整；隨從牽馬翹腳坐在門外休息，幸災樂禍的神態。無論是老生、仕女、武將的挽袖、揮手、提衣角或翹腿的動作，皆呈現活潑動態的戲曲舞臺效果。

● 辛阿救所作壁堵、人物風格特徵彙總

辛阿救所作豐原慈濟宮十二孝壁堵（圖2-6），堵面占了三川殿虎邊後步口的大片牆面，整堵牆面共以四幅長條形對聯，分隔三組不同的主題。中堵上方的月眉形額首特別以金漆描邊，凸顯出捐獻者的姓名。月眉下方裝飾西洋的捲草勳章式樣，讓整堵增添了些許中西合璧的興味。中間身堵兩邊以深浮雕雕出長條型的博古花卉，襯托出中間平整安金的線雕十二孝鑴文。其下裙堵為九鯉化龍，有仕途高昇的寓意。整體設計大方氣派，看起來富麗堂皇，是當時修建的祠廟中，少見特殊又優秀的設計構圖，顯示出其藝術訓練與經營位置的功力深厚。

　　辛阿救所作的羅漢人物花鳥柱（圖2-7、2-8、2-9）以象徵山勢地形的山石串連所有植物和動物。下方雕刻碩大的花鳥，象徵近景；上方則雕刻象徵遠景的小型羅漢人物，人物中間並點綴形狀柔軟多變的竹木枝葉。在一對石柱上就刻畫出廣大的山嶺和精微的人物景致，把細小的形象和廣大的形象相組合。柱上所作的人物風格特徵，如羅漢肌肉的質感和量感，衣物軟硬的感覺與人和衣服混為一體的雕刻工法，凸顯出人物的動作，不論是微凸的肚腹肌肉、枯槁的手臂、有力的身形或是清晰可見的肋骨等真實特徵與人體美的綜合形象，都雕刻得栩栩如生，展現了人物的精氣神和豐富的肢體語言，氣韻生動活潑，刀工骨法簡潔有力。

　　辛阿救在中港慈裕宮所作的〈螭虎團扇、天官賜福〉（圖2-10）透雕石窗中，採用一個中心主題，將對主題有所輔助的事（賜福）與物（蝙蝠、螭虎）同時納入作品中。石窗四角刻以四隻蝙蝠圍繞，此種雕刻構圖的手法善用了融會貫通的聯想，將「四蝠」聯想為「賜福」，由天官賜給人們福氣的多重寓意。

　　辛阿救在後龍慈雲宮所作的祈求吉慶壁堵石雕（圖2-14），人物的肢體語言在舉手投足間表現了誇張的戲劇性，似乎仿效中國戲曲中的武生表現和舞臺效果。早期資訊傳播不普及，匠師對石雕人物的造型和構圖很多都是由章回小說首頁的版畫人物，和戲曲舞臺表演的服飾、臉譜與動作中觀察而得。[41]

　　在〈鳳儀亭・呂布戲貂蟬〉頂堵（圖2-15）的構圖中，可見人物的經營位置簡單明確，賓主關係配置清楚，也呈現了中國平劇舞臺中布景簡單但主從清楚的特色，石雕人物和道具少而精，表現出人物的動態、身段與情緒特徵，呈現強而有力的戲劇性與越看越有味的效果。

　　辛阿救後龍慈雲宮所作的祈求吉慶壁堵石雕人物形式瘦長，肢體的表現誇張並雕作不平衡的姿勢，和歐洲16世紀文藝復興末期的矯飾主義有相似之處。矯飾主義有一很重要的基本特點，人物的人體具有古怪扭曲的體態和發達而誇張的肌肉，且有被拉長的感覺。[42]矯飾主義的代表作品〈長頸聖母〉中聖母和聖子的脖頸與身型修長結實、不符比例；聖母扶握聖子、聖子橫躺的姿態怪異誇張。辛阿救石雕作品中，人物體態修長，有被拉長的感覺。人物抬手翹腿的姿態誇張不協調，虎堵中老虎的背部、頰

部、腿部都有發達而誇張糾結的肌肉。凡此種種戲劇化和強而有力的形像都和矯飾主義的特點相近。（表2-8）

表2-8 辛阿救石雕壁堵形似矯飾主義示意表

矯飾主義的代表作品Francesco Parmigianino〈長頸聖母〉。聖母脖頸、聖子的身型修長結實、不符比例；聖母似站似坐扶握聖子、聖子橫躺等姿態皆怪異誇張。

發達糾結與誇張的虎腳肌肉線條

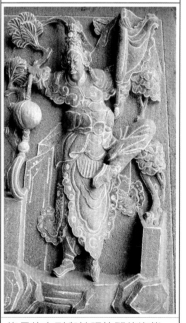

修長的身形與誇張抬腿的姿態

〈長頸聖母〉影像來源：google藝廊

第三節　林添福的龍柱

● 屏東北勢寮保安宮

　　和辛阿救一起合作匠師所作的龍柱，迄今為止已知全臺灣有一處，為辛阿救的妻舅林添福於昭和4年（1929）所作屏東北勢寮保安宮三川殿前檐口龍柱，虎邊龍柱柱身落款：「**北埔林添福彫**」。辛烘梅曾提及祖母家族中有多人跟著祖父辛阿救一起工作打石。[43] 林添福為辛阿救的妻子林新妹的兄弟，在當時的戶籍資料中可見林添福在明治43年（1910）11月21日和辛阿救、林新妹同時寄留在新竹廳竹北一堡北埔庄土名北埔三百三十一番地，張阿添的戶籍內為雇人。[44] 林添福和辛阿救一起合作打石，承襲了辛阿救的龍柱風格，所雕龍柱特徵和辛氏大致相同。[45]

　　屏東北勢寮保安宮位址在屏東縣枋寮鄉中寮村保安路215號。2006年為蓋新廟，保安宮舉辦「千人移廟」活動，集合眾鄉親協力將舊廟體移至新廟後方安置。根據中央研究院文化資源地理系統記載，現今所見的保安宮舊廟建築藝術極佳，正殿大木為鄭振成所設計，鑿花司傅為楊秀興。三川殿大木構架為陳己堂設計，鑿花為黃龜理，石雕龍柱為林添福，彩繪為黃矮所繪，集合了當時眾多優秀工匠所作，是一座精彩又值得保存的廟宇。[46]

　　保安宮舊廟三川殿前檐口龍柱上落款：「昭和4年／北埔林添福彫」。林添福承襲了辛阿救的石雕手藝，和其風格特徵非常相似，只有龍鬚的弧度和肚量的大小有些微的差距。林添福所作的這對龍柱完成於辛阿救往生後的隔年（1929年），筆者2016年於屏東田野時初次訪查到此對龍柱，當時非常疑惑，何以在辛阿救死後一年，在臺灣國境的最南端竟然有和其所作龍柱風格如此相似的作品？[47] 但當在辛阿救的除戶謄本上查出林添福為辛阿救妻子林新妹兄弟時，疑點頓時解開。研判當年可能廟方慕名請辛阿救至屏東承包石雕工程，但辛阿救還來不及施作完成即往生。所以後續繼由辛阿救所合作匠師中能設計和打製龍柱的司傅林添福，繼續辛氏未完的工作並落款於此。（圖2-16）

圖2-16 屏東北勢寮保安宮，林添福所作龍柱

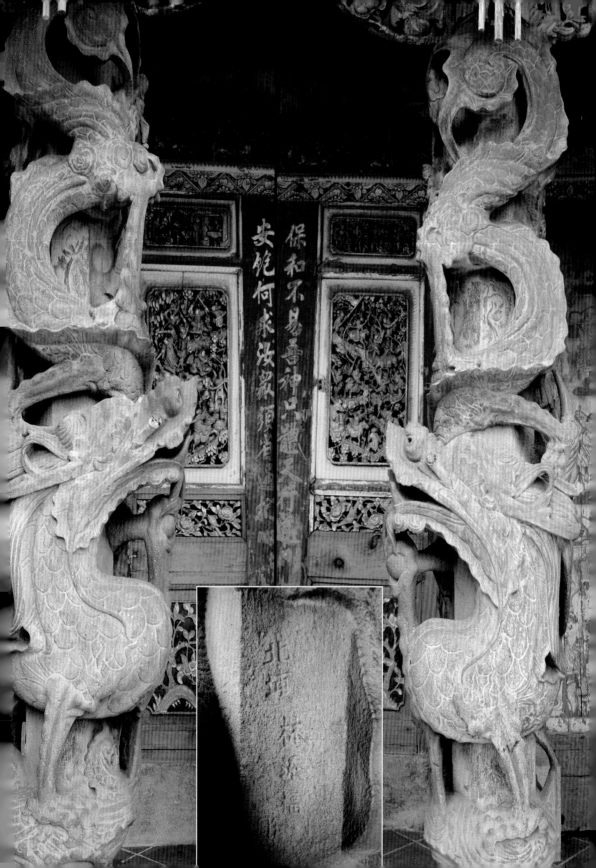

保和不易壽神口體又何嘗

安飽何求汝眾須在這裡

　　由表2-9林添福龍柱和辛阿救龍柱的風格特徵比對中可看出，林添福龍柱的雕刻技法也是大量採取鏤空透雕和圓雕，龍形立體並轉折順暢。後段龍身較粗壯豐腴，在柱上1/2處向上翻騰，龍身離柱心遠，立體感強。透雕深，不容易施作，看似已經脫離柱心，凸浮於石柱之上。以側面鱗角的走向和波紋表現翻騰的姿態與弧度，呈現靈活翻轉又豐腴有肉的身形。龍腳的龍爪皆似鷹爪，後腳之一，橫越額頭上方，也是緊抓一股捲曲上揚的髮鬃。龍首上昂角度也是約40度，龍鼻和龍額皆較凸起，額上立有尺木。龍口開啟角度也是約15度。下顎環繞一圈追星。龍鬃飄散環柱，最高曲線外徑距柱皮11－16公分，透雕較淺，所以龍鬃的弧度也較小較貼柱，缺少了辛阿救龍鬃的飛揚動感。最上一股髮鬃長度約20公分，其餘四股髮鬃長度約40－50公分。前段龍身，挺胸凸肚，龍頸至凸肚最前端，半徑約25－30公分，肚量較辛阿救的龍柱大。前腳僅向下挺直立在波濤上，缺少了辛阿救向前騰躍的動態感。

　　此對林添福所作的龍柱大致承襲了辛阿救所作龍柱的風格特徵，只有龍額、龍鬃與凸肚半徑等些微的差異，後段龍身翻騰的姿態極具動感，整體的風格中規中矩。

表2-9 林添福龍柱和辛阿救龍柱，風格特徵比對

序號	A.屏東北勢寮保安宮 林添福龍柱	B.新北市八里天后宮 辛阿救龍柱
1. 全龍柱	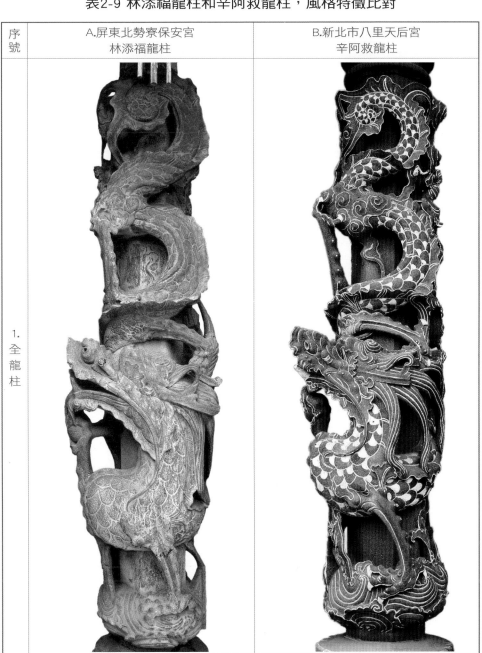	
林添福所作龍柱龍首、凸肚肚量皆較大，大致承襲了辛阿救所作龍柱的風格特徵，整體風格中規中矩		

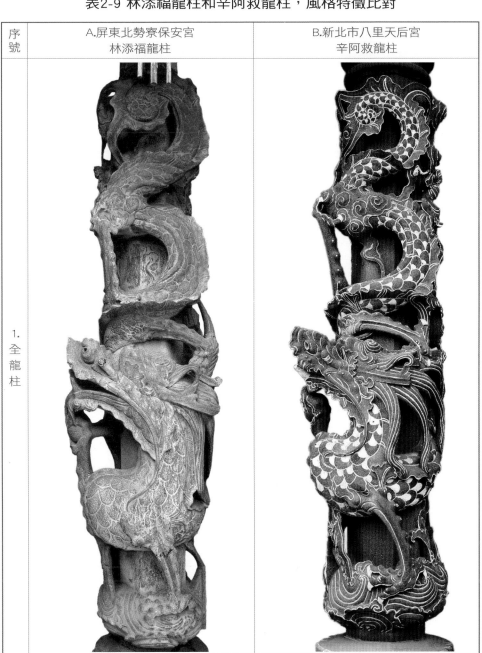

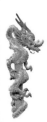

序號	A.屏東北勢寮保安宮 林添福龍柱	B.新北市八里天后宮 辛阿救龍柱
2. 後段龍身		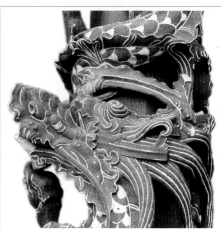
	較粗壯豐腴，翻騰的姿態極具動感	較纖細靈活
	皆透雕深，不容易施作，龍身離柱心遠，立體感強。看似已經脫離柱心，立體凸浮	
3. 龍首		
	龍鼻較凸起，龍鬚較貼柱	龍鼻平緩，龍鬚較飛揚
	龍爪皆抓住一股向上揚起的髮鬃	

序號	A.屏東北勢寮保安宮 林添福龍柱	B.新北市八里天后宮 辛阿救龍柱
4. 龍鬃弧度最高曲線外徑	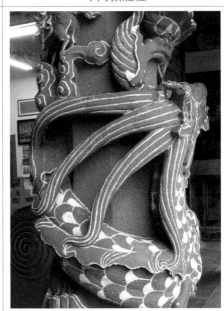　龍鬃外徑距柱皮11－16公分，透雕較淺，龍鬃較粗，弧度較小較貼柱	外徑距柱皮15－20公分，透雕較深，離柱較遠，龍鬃較細，弧度較大較圓朗有造型
5. 挺胸凸肚	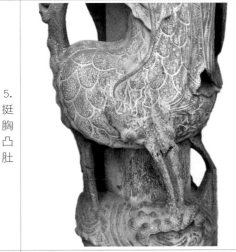　凸肚半徑約25－30公分，肚量較大。龍腳較短僅少許斜向下立在波濤上，缺少向前騰躍的動態感	凸肚半徑約20－25公分，中等肚量。龍腳斜向下立在波濤上，似欲向前騰躍

第四節　辛阿救與合作匠師所作的龍柱石雕

　　辛阿救從大正10年（1921）8月中到12月底這4個多月間，承包豐原慈濟宮的石雕工程，統計日記中只有不到一半的時間在豐原。[48] 他總是來去匆匆，讓人不禁生出疑問：「辛阿救總是行色匆匆，他到底在忙些甚麼？」在他承包豐原慈濟宮的這段期間，是否又承包了其他祠廟的工程？

　　筆者依龍柱、石雕風格特徵分析，研判在中部地區為辛阿救所作的祠廟，另有臺中林氏宗廟三川殿虎堵、彰化二林仁宮三川殿前檐龍柱、石雕，雲林二崙張廖家廟崇遠堂祠內昭和3年（1928）龍柱、石雕等。這幾間祠廟大都重修完成於大正元年到昭和3年（1911－1928）間，雖文獻中不見有辛阿救施作的紀錄，但依石雕風格特徵研判皆為辛阿救參與施作。

一、臺中林氏宗廟——虎堵

　　臺中林氏宗廟三川殿前步口虎堵，雕作的題材為晉朝孝女〈楊香打虎救父〉的故事。此堵石材為質地細緻，毛孔較細小的青斗石。堵上主角老虎站在主要位置斜切整堵畫面，對角線配飾二位比例較小的人物，構圖設計對比和諧。整堵透雕處很多，充分表現出石雕頭手司傅構圖設計的能力，以及合作的修手精湛的雕工。

　　將臺中林氏宗廟三川殿虎堵與已確證為辛阿救所作的虎堵並列呈現，可看見增加雕飾了二位人物，使圖稿略作變更；但不論堵面的主要構圖、老虎的頭部和虎身肌肉塊壘糾結的風格特徵，皆和已確證為辛阿救所作苗栗後龍慈雲宮虎堵非常相似，故研判此宗廟虎堵亦為辛阿救所作。[49]（表2-10）

　　如將數間宮廟內辛阿救所作的虎堵並列呈現，可見因為石材和修手不同，虎堵所表現出來的風格和細膩度也略顯不同。從口訪匠師可知頭手司傅設計和雕作整堵初坯之後，細部是交由所雇的修手繼續修飾。故一堵石雕作品係多位石匠共同製作完成，但主要精隨的大形和設計風格仍是由頭手司傅所主掌。[50] 由此可知就算辛阿救的設計構圖能力再好，但如果沒有合適和優秀的修手來配合施作，其石雕作品所呈現出來的可觀性與風格特徵也會有很大的差異。

表2-10 臺中林氏宗廟 辛阿救所作虎堵比對

臺中林氏宗廟三川殿虎堵	辛阿救所作虎堵，後龍慈雲宮
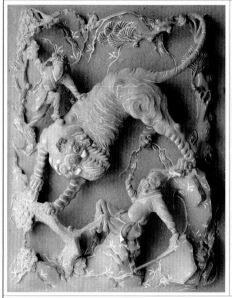	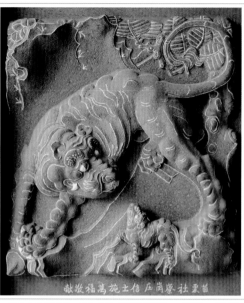

林氏宗廟增加了二位人物，圖稿略為不同，但三角構圖，老虎的尖形頭部、虎腿、前後腳肌肉塊疊糾結的風格特徵皆相同

二、彰化二林仁和宮——龍柱、石雕

彰化二林仁和宮位址在彰化縣二林鎮中正路58號，清代的志書中最早出現二林街天后聖母廟者為道光14年（1834）《彰化縣志》中的記載：「天后聖母廟……一在二林街。」[51]根據《從寺廟發現歷史》，此廟創建於清乾隆初年至乾隆47年（1736－1782）年之間，而以乾隆初年最有可能。[52]此廟為單檐歇山式三開間、三進深的建築，屋頂和三川殿正立面仍保留舊時的木構架和木雕透窗、牆堵等。二林仁和宮曾於大正13年（1924）8月重修，現廟內壁仍留有多塊日大正年間的重修捐獻碑，三川殿前檐口龍柱和龍虎堵即是於此時所作。龍柱和龍虎堵石材為灰色的安山岩，龍柱的身形、龍首、髮鬃等風格特徵，皆和臺北八里天后宮已確知為辛阿救所作的龍柱非常相似，另三川殿龍虎堵的圖稿亦和辛阿救後龍慈雲宮虎堵相同。[53]經風格特徵比對，研判辛阿救承作此宮廟大正13年

（1924）重修時的石作工程。（表2-11、2-12）

表2-11 彰化二林仁和宮，辛阿救所作龍柱比對

八里天后宮辛阿救作龍柱	彰化二林仁和宮三川殿前檐龍柱
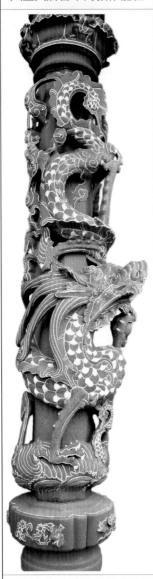	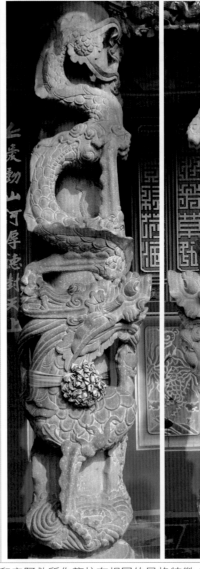 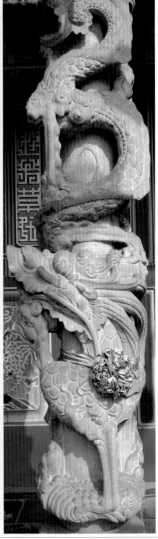

二林仁和宮龍柱的整體龍形和辛阿救所作龍柱有相同的風格特徵；後段龍身深雕靈活；龍首與凸肚比例適當，凸肚半徑皆約20-25公分

臺灣龍柱石雕研究

表2-12 彰化二林仁和宮，辛阿救所作龍、虎堵比對

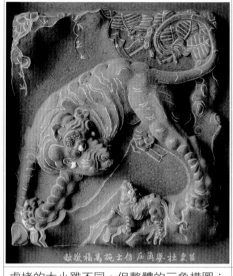	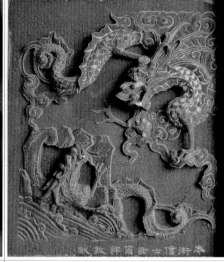
虎堵的大小雖不同，但整體的三角構圖；雌虎的三角臉型、塊壘的腳部肌肉、幼虎的可愛昂首等風格特徵皆相同	龍堵的長寬大小雖不同，但成龍皆手握龍珠、粗長的龍尾拖迤至左上方、幼龍皆在左下角的波濤中浮沉。二堵龍皆分據堵面對角線，視線交叉對望，風格特徵皆相同
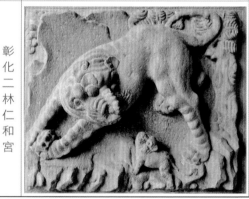	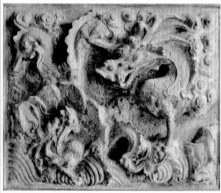

苗栗後龍慈雲宮

彰化二林仁和宮

三、雲林西螺張廖家廟崇遠堂——龍柱

　　西螺張廖家廟崇遠堂位址於雲林縣西螺鎮新厝路22號，昭和元年（1926）始建，昭和3年（1928）完工。根據《雲林縣張廖家廟：崇遠堂

表2-13 雲林張廖家廟崇遠堂，林添福所作龍柱比對

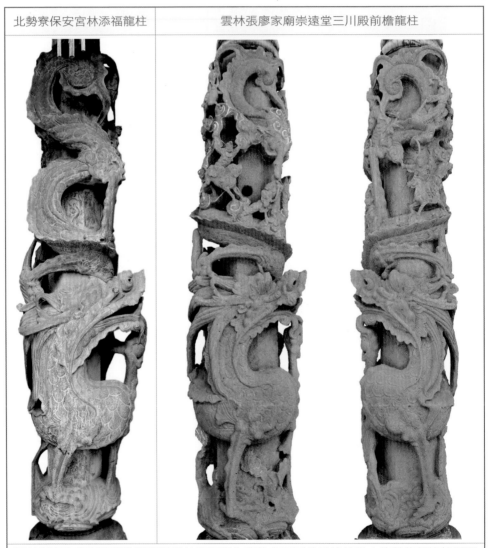

北勢寮保安宮林添福龍柱	雲林張廖家廟崇遠堂三川殿前檐龍柱

雲林張廖家廟崇遠堂整體龍形和林添福所作龍柱有相同的風格特徵；龍首龍額皆較圓潤突出；凸肚半徑皆約25-30公分

修復先期調查研究計畫》，此祠廟地理師為豐原廖永昌，建築大木匠師為臺中西屯廖老番，土水張文貴，剪黏廖伍。[54] 此家廟三川殿龍柱、石雕壁堵皆採用灰色的安山岩，祠內2對龍柱的後段龍身亦為龍身磐柱二圈，其上雕飾許多人物帶騎，和臺中林氏宗廟辛阿救所作龍柱一樣。經風格特徵比對，其龍柱身形、龍首、龍鬃、凸肚和細部特徵，皆和屏東北勢寮保安宮已確知為林添福所作的龍柱非常相似，故研判此對龍柱為其所作。（表2-13）

■ 註釋

(1) 相關的部位說明可參閱李乾朗，《臺灣傳統建築匠藝》（臺北市：燕樓古建築出版社，1995年。）

(2) Meyer Shapiro, "Style" in *The Art of Art History: A Critical Anthology*, Oxford: Oxford University Press, 1998（1953），pp143－149。中文譯本：唐納德‧普雷齊奧西主編、易英等譯，《藝術史的藝術：批評讀本》（上海：上海人民出版社，2015年），頁134－140。

(3) 潘耀昌，〈沃爾夫林與新康德主義〉《藝術史的視野：圖像研究的理論、方法與意義》（北京：中國美術學院出版社，2007年），頁233－243。

(4) 王慶臺，《藝師劉英宏與三峽祖師廟》，頁146－150。

(5) 南齊‧謝赫，《古畫品錄》（臺北市：臺灣商務，1983年版，474年初版）。氣韻生動，指作品和作品中刻畫的形象具有一種生動的氣度韻致，顯得富有生命力。骨法即所謂雕法的骨力及筆法的力量美，即用刀和用筆的藝術表現。應物象形是指藝術家描繪物件的真實性，描繪與所反映的物件形似。隨類賦彩是說著色、賦彩和施色，可以解作色彩與所畫的物象相似。經營位置是說須費思安排營造藝術品的佈置和構圖。傳移模寫則為臨摹作品，學習基本功。

(6) 吳樹人，《中國雕塑藝術概要》（臺北市：五洲出版社，1984年），頁11。

(7) 潘諾夫斯基（Erwin Panofsky）1892－1968，《圖像學研究》理論，圖像學方法有三個步驟：描述、分析與解釋。主要概念是對同一主題的相關作品、圖像、圖式的歷史演變、風格特色或社會習俗、文化，加以排比分析、考證描述、歸納詮釋。Erwin Panofsy, "Iconography and Iconology", in *Meaning in the Visual Arts, Chicago: University of Chicago Press,* 19872（1939 first print）. 潘諾夫斯基著，李元春譯〈圖像研究與圖像學〉，《造型藝術的意義》，臺北：遠流出版社，1997，頁31－62。

(8) 現場田野採集，田調者蔣若琳，新竹城隍廟2015.8.4.。八里天后宮2015.7.25.。

(9) 林添福為辛阿救的妻子林新妹的弟弟，曾寄籍在辛阿救戶籍內為其雇人。資料來源：〈辛阿救、林新妹、林添福除戶謄本〉，新竹廳竹北一堡北埔庄第0098冊，頁210－211。

(10) 屏東北勢寮保安宮現場田野採集，田調者蔣若琳，2018.2.11.。

(11) 劉克明編，《艋舺龍山寺全志》，頁12。

(12) 張麗俊著，許雪姬等編纂・解讀，《水竹居主人日記》，（五），頁402、433。

(13) 林會承，《新竹縣北埔姜氏家廟彩繪紀錄》（新竹：新竹縣文化局，2003年），頁51、52。

(14) 根據李乾朗口述，大木匠師廖石成剛出師時，大約是大正10年（1921）左右，跟隨著師傅陳應彬參與臺中林氏宗廟的興建工程，當時他看見辛阿救在此祠廟雕造龍柱。李乾朗口述，訪問者蔣若琳，2016年6月7日於李乾朗辦公室訪問。

(15) 張麗俊著，許雪姬等編纂・解讀，《水竹居主人日記》，（六），頁280。

(16) 現場田野記錄，三川殿前檐龍柱柱心落款：「台北辛阿救彫」。田調者蔣若琳，2014.10.24.。

(17) 屏東北勢寮保安宮現場田野紀錄，田調者蔣若琳，2018.2.11.。林添福

為辛阿救的妻子林新妹的弟弟,曾寄籍在辛阿救戶籍內為其雇人。資料來源:〈辛阿救、林新妹、林添福除戶謄本〉,頁210－211。

(18) 現場田野記錄,田調者蔣若琳,2014－2019全省田調紀錄。

(19) 李乾朗,《第三級古蹟・新竹都城隍廟調查研究暨修護計畫》(新竹市政府文化局,2005年)。頁38、56。

(20) 張子文等,《臺灣歷史人物小傳——明清暨日據時期》(臺北:國家圖書館,2003年。),頁456－458。

(21) 〔日〕氏平要等編,《臺中市史》(臺中市:臺灣新聞社,1934年),頁728。

(22) 李乾朗口述,訪問者蔣若琳,2016年6月7日於李乾朗辦公室訪問。

(23) 連雅堂序,《人文薈萃》(臺北:遠藤寫真館,1921年),頁219。

(24) 連雅堂序,《人文薈萃》,頁192。

(25) 張麗俊著,許雪姬等編纂・解讀,《水竹居主人日記》,(六),頁403。

(26) 辛烘梅(辛阿救孫子)口述,訪問者蔣若琳,2016年10月10日於新北市新莊區辛宅訪問。

(27) 張麗俊著,許雪姬等編纂・解讀,《水竹居主人日記》,(五),頁416、422、434、441。

(28) 南齊・謝赫,《古畫品錄》。

(29) 傅天仇,《移情的藝術・中國雕塑初探》,頁4、13、34、114。

(30) 張麗俊著,許雪姬等編纂・解讀,《水竹居主人日記》,(五),頁433。

(31) 張麗俊著,許雪姬等編纂・解讀,《水竹居主人日記》,(六),頁276。

(32) 走訪慈濟宮,資料來源:豐原慈濟宮全球資訊網,網址:http://www.zhujai.org.tw/about.aspx,2018.5.18點閱。

(33) 張麗俊著,許雪姬等編纂・解讀,《水竹居主人日記》(五、六)。

(34) 此對人物柱的捐獻者為:林慶發、林慶連、林慶添、林慶元、林慶炳、

林慶宋、林慶泉、林慶清、林慶賜、林慶通、林慶遍、林慶樹、林慶已等13人。

(35) 張麗俊著，許雪姬等編纂‧解讀，《水竹居主人日記》，（五），頁252、253。

(36) 後龍媽祖，網站來源：後龍慈雲宮官方網站，網址：http://www.houlong-mazu.tw/01_mazu-B.html。2018.5.21.點閱。

(37) 張麗俊著，許雪姬等編纂‧解讀，《水竹居主人日記‧六》，頁280。

(38) 後龍慈雲宮〈中華民國七十八年重建誌〉碑文：「于民國七十五年成立重建委員會，……為保存文化古蹟幾經磋商，決拆除後仍以原有之石、木材，且將地基提高三尺整合重建得復舊觀，……」。田調者蔣若琳，2015.6.3. 現場踏查採集。

(39) 鳳翅盔，古代武將最常用的盔式。其形制一般以厚革製，額前有鐵片為沿，以護額掩耳。其鐵、銅片常飾有飛鳥雙翼迎風的紋飾，故稱鳳翅盔。有時盔頂也加鐵片為紋飾，並在盔上裝綴明珠或玉翠，使之高貴美觀。

(40) 護心鏡，古代的一種鑲嵌在胸部的金屬盔甲，用以防箭。位於胸口正中，多為圓形，正面凸出，甲片厚於其他部分。表面十分光滑，所以稱為「鏡」，可以緩衝攻擊。

(41) 王慶臺，《藝師劉英宏與三峽祖師廟》，頁146－150。

(42) 張敢等編著，《外國美術史及作品鑑賞新編》（北京：高等教育出版社，2004年），頁135－143。矯飾主義的基本特點為：1.人物的人體具有古怪扭曲的體態和發達而誇張的肌肉，且有被拉長的感覺；2.主要情節常常被淹沒在很多與情節無關的眾多人物之中；3.誇張的透視，許多人物被填塞在狹窄的空間中；4.色彩比較生動；5.作品可以被從各個角度欣賞

(43) 辛烘梅（辛阿救孫子）口述，訪問者蔣若琳，2016年10月10日於新北市新莊區辛宅訪問。

(44) 〈辛阿救、林新妹、林添福除戶謄本〉，頁210－211。

（45）屏東北勢寮保安宮田野採集，田調者蔣若琳，2018.2.11.

（46）屏東北勢寮保安宮，財團法人臺灣省屏東縣北勢寮保安宮，資料來源：中央研究院，文化資源地理系統，網址：http://crgis.rchss.sinica.edu.tw/temples/PingtungCounty/fangliau/1316004-BAG。2018.9.26點閱。

（47）屏東北勢寮保安宮，現場田野紀錄，龍柱柱身上落款「北埔林添福彫」，田調者蔣若琳，2016.12.26.。

（48）張麗俊著，許雪姬等編纂‧解讀，《水竹居主人日記》（五）、（六）。

（49）辛阿救所設計虎堵的構圖和風格特徵請見本章第二節。

（50）石地發石雕師傅口述，訪問者蔣若琳，2020年4月17日於五股石地發石雕工作室訪問。

（51）周璽總纂，《彰化縣志》（南投市：臺灣省文獻委員會，1993年），頁152。

（52）卓克華，《從寺廟發現歷史：臺灣寺廟文獻之解讀與意涵》（臺北市：楊智文化，2003年），頁172。

（53）辛阿救所作龍虎堵風格特徵請見本章第二節。

（54）鍾心怡計畫主持，《雲林縣張廖家廟：崇遠堂修復先期調查研究計畫》（斗六市：雲林縣政府，2009年），頁3－2、3－11。

第三章　辛阿救的崛起和成名
——以北埔慈天宮、獅頭山勸化堂、
艋舺龍山寺史料研判

　　辛阿救生長在世代以打石為業的福建惠安湖埭頭村，從小耳濡目染，在家鄉和長輩學習傳統扎實的打石技藝。昔日的工匠體系大多是家族傳承，祖傳父，父再傳子，代代相傳。有悠久歷史傳承的惠安派石雕，長

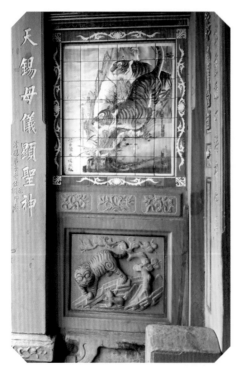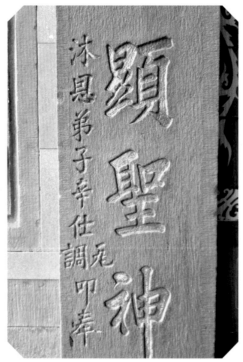

圖3-1 北埔慈天宮三川殿前步口虎邊壁堵及細部

攝影：蔣若琳，2016.9.17

（除特別標示者外，本章所有攝影製圖皆為筆者所作，以下不再註明）

期以來匠師於打石工序、圖稿設計之技藝訓練非常扎實牢靠。惠安石匠以擅於掌握石材的特性、技巧超群而蔚為特色。[1] 辛阿救在家鄉自小接受石雕訓練，當技術可獨當一面時，即追隨父親的腳步，來到工作機會較多的臺灣打石賺錢。

目前我們對辛阿救的認識僅限他所作的龍柱石雕和除戶謄本內的有限資料，斯人已遠，連他的後人對祖上的事跡也所知甚少。從現有的資料中無法確知他的師承和如何發跡。本章將以迄今已知的文獻史料，和祠廟內龍柱石雕風格交叉比對研判，論述石匠辛阿救來到臺灣後崛起與成名的過程。[2]

第一節　辛阿救的崛起——北埔慈天宮

根據《北埔慈天宮整修規畫研究》記載，北埔慈天宮創建於清道光15年（1835），咸豐3年（1853）重建於現址，同治10年（1871）姜榮華倡議重修，同治13年（1874）竣工。[3] 北埔慈天宮三川殿後檐的二十四孝人物柱、正殿龍柱上有當年重修捐獻的落款：「同治甲戌年（1874）、信婦姜門胡氏奉」胡氏圓妹為墾首姜榮華之妻。[4]

一、福建惠安辛氏石匠團參與北埔慈天宮
　　同治10年（1871）重修

北埔為辛阿救於明治37年（1904）來臺後第一處寄籍地，寄籍地的戶長即為他的父親辛阿老和兄長辛阿水，戶籍登記皆為石工。辛阿老（1840－1906），享年66歲。於清光緒20年（1894）8月25日由原居地新竹北埔庄隱居後，長子辛阿水接續原居地繼任戶長。[5]

目前在北埔慈天宮三川殿前步口的虎邊石柱上刻有「**沐恩弟子辛士○（瓦、晁）、辛士調叩奉**」。（圖3-1）此石材和同治年間重修時所立的人物柱、龍柱石材相同，皆為灰色的安山岩。另三川殿石柱上亦有陳援運、朱三娘捐獻的落款，2人姓名亦列在同治殘碑上，證明同治年間三川殿已存在。[6] 以此二證研判辛士○（瓦、晁）、辛士調亦為同治年間人士。雖然無法考證此2辛姓人士是否為石雕匠師，但以此可證同治年間的重修確有辛氏族人參與工程或捐獻。辛阿救的父親辛阿老出生於道光20

年（1840），於同治10年（1871）北埔慈天宮重修時正值工作經驗豐富的31歲，再加上此宮廟同治年間的重修有2位辛氏族人參與工程或捐獻的確證，故研判辛阿老和其族人惠安辛氏石匠團極有可能是於清同治年間從福建省惠安縣湖埭頭村來到新竹北埔修建慈天宮的匠團之一。

王慶臺指出臺灣石雕發展過程中，眾多匠師在臺閩二地進出留有紀錄者，往往是來來回回、時有進出的情形。[7] 當時的工匠很多都是往來臺海兩地工作，就和現今的外籍移工一樣逐工作而居，工作結束後就回到家鄉，當再有工程要進行時就再度來臺。如石匠張火廣就曾多次率領族人來臺承包廟宇石雕工程，桃園八德三元宮、板橋接雲寺和八里天后宮等廟宇在日治時期的重修石作，張火廣都有參與。[8]

故研判辛阿救的父親辛阿老於北埔慈天宮同治年間的重修工程結束後也是在福建和北埔二地來回工作，並在新竹北埔地區留有戶籍資料。1895年後新竹縣境內的廟宇重修工程大增。[9] 辛阿老的長子辛阿水和次子辛阿救也因為臺灣此地多了許多工作機會，所以跟著父親的腳步來到新竹北埔一起工作打石。

二、辛阿水、辛阿救共同參與北埔慈天宮 明治39年（1906）重修

辛阿水的曾孫辛志鴻曾為文述及其曾祖父辛阿水：「辛阿水為北埔首富姜家聘至北埔慈天宮修廟，其妻王送妹為姜家之養女，阿水師在一次廟前宗族械鬥中，胸口被棍擊中，10日後吐血身亡。」[10] 辛阿水生於清同治9年（1870），北埔慈天宮曾於明治39年（1906）再次重修。[11] 研判辛阿水應是參與此年的重修工程，此時辛阿救也已經來到臺灣，故可能也是此次石匠團中的一員，參與北埔慈天宮的重修工程。

北埔慈天宮廟正殿龍柱施作於同治10年（1871），特徵為龍口薄唇戽斗，凸肚半徑較小，下頷有一撮又粗又長的龍鬚。石材為當地的砂岩，上方後段龍身透雕深，磐柱一圈，其上雕刻羅漢人物。（圖3-2、3-3）

龍首上昂角度約50度，看來較短；龍口薄唇戽斗；凸肚半徑較小約15－20公分握龍珠的前腳置於近下頷一撮又粗又長的龍鬚處。

圖3-2 新竹北埔慈天宮正殿1871年龍柱

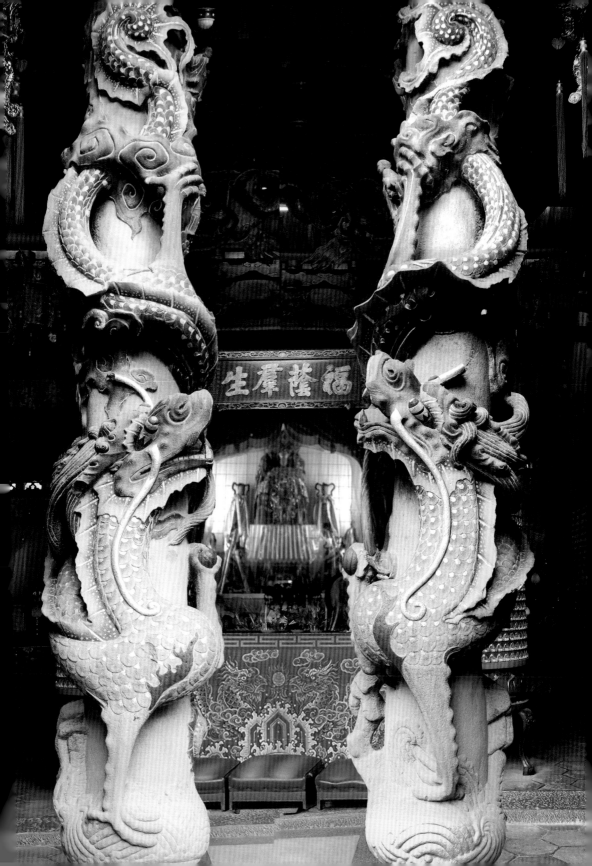

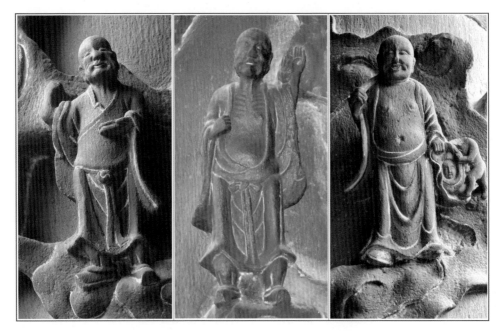

圖3-3 新竹北埔慈天宮正殿龍柱上羅漢人物

　　廟內十二孝人物柱亦有2對，分別立於三川殿後簷與正殿側邊，柱下方有〈瑞象如意〉、〈祥獅獻瑞〉等較大型圖刻，再往上續雕作十二孝人物。其〈瑞象如意〉圖稿特徵為：瑞象駝瓜果，小型象耳，丹鳳象眼，象鼻旁雕有細緻的象牙；背披錦巾負博古果盤，果盤中盛裝南瓜、柿子和佛手瓜等，有吉祥長壽、多子多孫多如意的象徵意涵。（圖3-4、3-5）

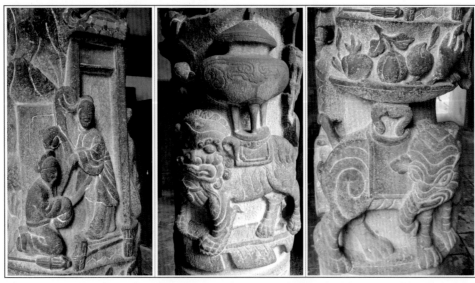

圖3-5 新竹北埔慈天宮人物柱上十二孝人物、〈祥獅獻瑞〉、〈瑞象如意〉石刻

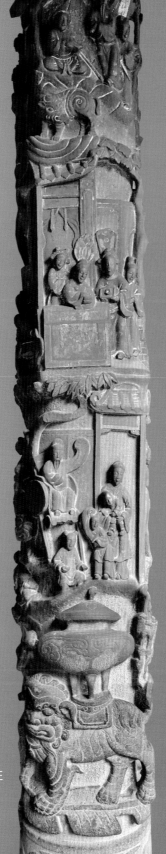
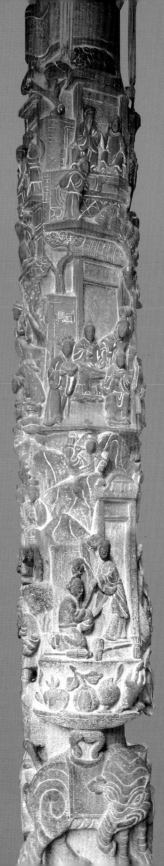

下方雕作碩大的近景，
有大型動物圖刻，上方
以山石連接小型人物

圖3-4 新竹北埔慈天宮內
1871年所作人物柱

第二節　辛阿救石雕風格的轉捩點──獅頭山勸化堂

綜觀辛阿救的戶籍記載，其在臺灣共遷移9次戶籍。隨著承包廟宇的工程在臺灣各地不斷搬遷打製石雕、龍柱。辛阿救於明治37年（1904）到大正5年（1916）18－30歲這12年間在新竹、北埔和苗栗一帶多處寄留戶籍。[12]

一、辛阿救施作獅頭山勸化堂石雕

大正元年至大正7年（1912－1918）苗栗獅頭山勸化堂正殿重建，輔天宮、紫陽門修建。[13] 辛阿救於大正3年（1914）3月17日寄留於獅頭山勸化堂首任堂主黃炳三於新竹廳竹南一堡田尾庄八番戶的戶籍內。[14] 大正4年（1915）8月10日遷出。戶籍戶主黃炳三（1849－1919），廣東人。[15] 根據《獅頭山百年誌》記載：

> 勸化堂的興建，緣起於日明治30年（1897），原籍廣東省嘉應州移居南庄之黃炳三，在地方上擔任塾師，因一心向佛，至獅頭山覓地修行。

> 大正元年（1912）為莊嚴堂貌，決定拆卸舊殿改建大殿，大正4年（1915）竣工落成，奉安登龕。天堂勸化堂完成後，旋於大正4年（1915）創建地府堂輔天宮，禮請張恭開負責督建，大正7年（1918）竣工，主祀地藏王菩薩。同時於大正5年闢建輔天宮山門──紫陽門。[16]

由上文可知獅頭山上大正年間的修建工程始自大正元年（1912），終於大正7年（1918）歷時7年。和辛阿救同時在戶籍內寄留的還有廟守黃保庚和廟守曾春秀、大工鍾阿廣、大工業陳茂石等人。[17] 曾春秀（1874－1941）於明治43年（1910）被推舉為獅頭山勸化堂堂主。[18] 現在正殿護厝八角形鐵窗外圍的石窗框上，刻有大正2年捐獻者「曾春秀」及其他多人的落款。[19] 大工鍾阿廣（1852－），廣東人。[20] 其子鍾娘德和孫子鍾秀巒都子承父業，為北埔當地有名的「老手路」大木匠師，鍾娘德為民國38年完工的北埔姜阿新故居的核心匠師群。[21] 大工業陳茂石（1864－），潮州府人。[22] 重修工程需要眾多工匠的參與，所以才有包括石匠辛阿救

和工匠鍾阿廣、陳茂石等人寄留於黃炳三的戶籍內，工程完工後再各自退去戶籍。

在張麗俊的《水竹居主人日記》中也有辛阿救和獅頭山廟宇相關的記載，大正8年（1919）9月18日：

> 晴天，仝林永順、林玉堂坐頭幫（班）列車往中港視察慈裕宮重修石料，石匠係辛救與蔣梢二人競爭琢造……視察罷，我三人本欲往頭份獅頭山視察**帝君廟**，適董事李子聰邀住享午。飯畢坐談，別出，欲雇輕便車往頭份，嫌時過晚，不肯往，三人來車站候坐列車回墩。[23]

本段日記顯示張麗俊因為想邀辛阿救施作豐原慈濟宮的石作，所以特地和友人到中港慈裕宮視察。原本想要再去視察辛阿救所作的另一處宮廟「**獅頭山帝君廟**」，但因為太晚了，所以未能成行。[24]

由以上〈黃炳三、辛阿救除戶謄本〉和張麗俊的《水竹居主人日記》等2件史料，可知辛阿救和獅頭山上的寺廟興修關係密切，研判其於大正初年參與正在施工的獅頭山勸化堂的石作工程。

獅頭山勸化堂歷年來迭有興修，1961年正殿木造桁角腐朽，按造原有尺寸改以鋼筋水泥構造整修，原有石雕完全依照原樣復舊安裝。[25] 從誌書內的老照片上可見大正年間正殿的清楚影像，前簷立有一對石雕龍柱，正立面牆堵為木構造。護厝前則立有石雕人物柱，此柱底雕飾博古几櫃臺腳。護厝正立面門兩旁為透雕石窗。（圖3-6）

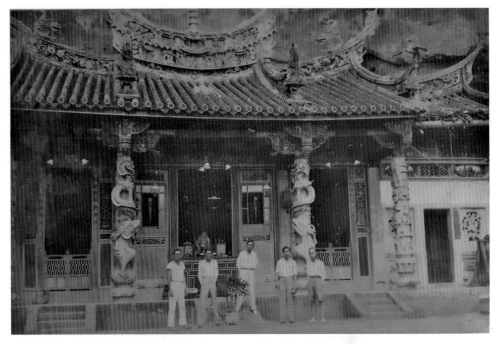

圖3-6 獅頭山勸化堂正殿，日大正年間老照片

影像來源：《獅頭山百年誌》，頁67。

　　如將老照片和獅頭山勸化堂現立於正殿前檐口龍柱、勸化堂下方涼亭內十二孝人物柱作今昔對比，可看出三者的相同處。正殿龍柱風格特徵為：石材為砂岩，上方後段龍身透雕較深，離柱遠，龍身盤柱一圈，繞至圓形柱身前方，蜿蜒的弧度大，轉折流暢，以側面的鱗角表現翻騰的姿態與弧度，後腳向上挺直抓握龍身處雲朵。龍首上昂角度約50度，龍口薄唇戽斗，龍首看來亦較短。額頭後尺木併龍鬃呈三角對應。龍頸至凸肚，肚圍的半徑亦約15－20公分，龍身較.粗壯厚實。龍鬃長度約35－40公分，較彎曲不規整，貼附於往上盤繞的龍身上。前腳之一4爪握火焰龍珠置於近下頜一撮粗長的龍鬚處，捐獻者落款雕於附近柱身上。前腳之二直挺向下立於波濤上。（圖3-7）

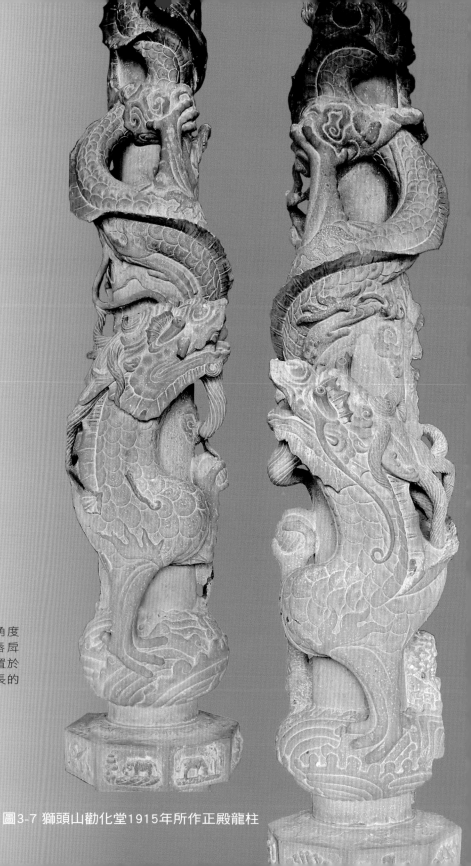

龍首較短小，上昂角度
約50度；龍口薄唇戽
斗；握龍珠的前腳置於
近下頷一撮又粗又長的
龍鬚處。

圖3-7 獅頭山勸化堂1915年所作正殿龍柱

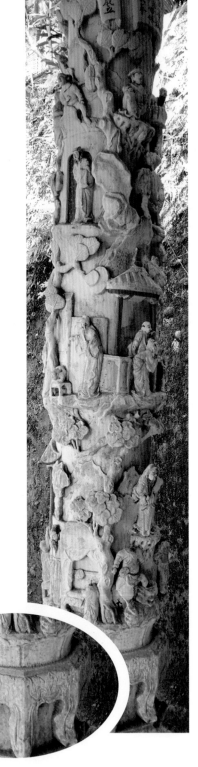

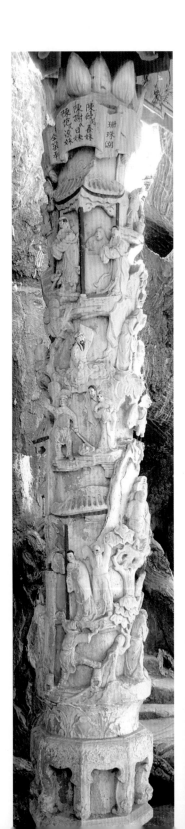

人物柱底
雕飾博古
几櫃臺腳

圖3-8 獅頭山勸化堂下涼亭雕作於1915年
十二孝人物柱

勸化堂下方涼亭內十二孝人物柱原立於正殿側面護厝前，應是1961年重修時移至下方涼亭內，作為支撐涼亭屋頂的支柱，但從老照片中仍可看出其乃為同一組作品。雖已經歷一百年的歲月，石雕龍柱與十二孝人物柱仍可清楚辨認其外型，且能再次利用挪為其他用途，實在非常難得，難怪祠廟喜歡用石材來作為建築的材料。（圖3-8）

獅頭山勸化堂正殿兩旁護厝有八卦透雕石窗，內框的〈瑞象如意〉、〈祥獅獻瑞〉等圖稿，沿襲了1871年北埔慈天宮12孝人物柱下方的大型動物石刻圖稿，外框並設計了四蝠八卦圖案。相同的類似圖稿在辛阿救所作的中港慈裕宮石雕窗上也可見到，但內框已改雕刻〈天官賜福〉。（圖3-9、3-10）

圖3-9 獅頭山勸化堂正殿〈瑞象如意賜福〉石雕窗　　圖3-10 獅頭山勸化堂正殿〈祥獅獻瑞賜福〉石雕窗

二、辛阿救石雕風格的轉變

　　根據以上所述，研判惠安辛氏石匠團參與北埔慈天宮清同治年間（1871）的重修，辛阿救參與獅頭山勸化堂日大正年間（1914）的修建。將實地訪查所記錄的北埔慈天宮石雕、獅頭山勸化堂石雕、與辛阿救於全省各地祠廟所作之石雕，作風格特徵列表比對，可看出辛阿救的石雕風格因為吸收了其他匠師的經驗，並改良傳統祖傳龍柱石雕圖稿後產生的轉變。（表3-1）

　　由表3-1中可看見研判為福建惠安辛氏石匠團於1871年施作的北埔慈天宮石雕，與1914年獅頭山勸化堂辛阿救參與施做的石雕龍柱，龍形的風格特徵差異不大，後段龍身都是透雕很深，龍身轉折流暢，此時所雕龍尾較小較細長。但到了1927年辛阿救為八里天后宮所施作的龍柱，其後段龍身已透雕越趨深透，且龍尾的比例和中段龍身一致，側面的鱗角也將翻騰的姿態與弧度表現得愈發明顯。

　　惠安辛氏石匠團於1874年與1914年設計的龍柱，皆為龍口薄唇戽斗、肚圍半徑較小、下頜龍鬚長且粗大等特徵皆相同。但到了1924年辛阿救做

表3-1 辛阿救石雕風格轉變之比對

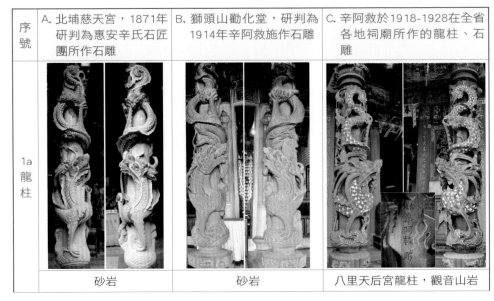

序號	A. 北埔慈天宮，1871年研判為惠安辛氏石匠團所作石雕	B. 獅頭山勸化堂，研判為1914年辛阿救施作石雕	C. 辛阿救於1918-1928在全省各地祠廟所作的龍柱、石雕
1a 龍柱			
	砂岩	砂岩	八里天后宮龍柱，觀音山岩

臺灣龍柱石雕研究

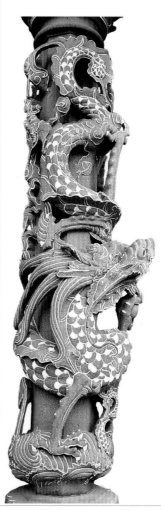

序號	A. 北埔慈天宮，1871年研判為惠安辛氏石匠團所作石雕	B. 獅頭山勸化堂，研判為1914年辛阿救施作石雕	C. 辛阿救於1918-1928在全省各地祠廟所作的龍柱、石雕
1a 龍柱	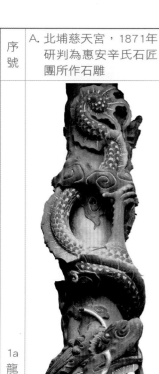	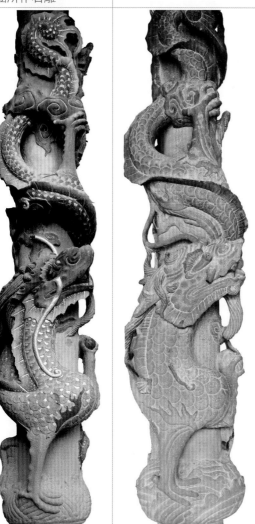	
	上昂角度皆為約50度；龍口皆為薄唇戽斗；凸肚半徑皆約15-20公分，和龍首的比例顯得較小；下頜龍鬚長且粗大		龍口已改善，不再戽斗；凸肚半徑約20-25公分，和龍首的比例較適當

臺灣龍柱石雕研究

序號	A. 北埔慈天宮，1871年研判為惠安辛氏石匠團所作石雕	B. 獅頭山勸化堂，研判為1914年辛阿救施作石雕	C. 辛阿救於1918-1928在全省各地祠廟所作的龍柱、石雕
1b 龍柱側面	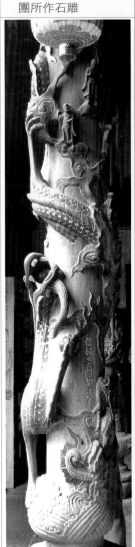	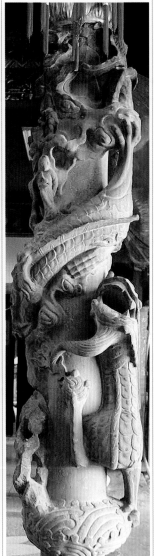	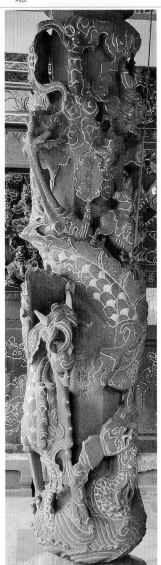
	龍爪皆握龍珠置於離下頜有些距離的粗壯龍鬚處，龍鬚長且粗大		龍爪握龍珠置於下頜龍鬚處，龍鬚較細短恰當

序號	A. 北埔慈天宮，1871年研判為惠安辛氏石匠團所作石雕	B. 獅頭山勸化堂，研判為1914年辛阿救施作石雕	C. 辛阿救於1918-1928在全省各地祠廟所作的龍柱、石雕
1c 龍柱側面龍鬃細部	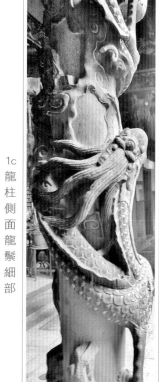	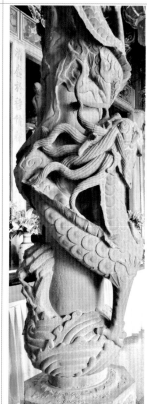	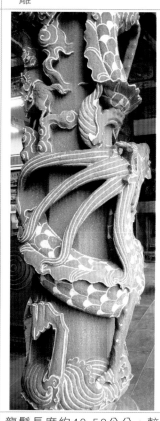
	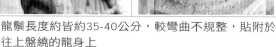 龍鬃長度約皆約35-40公分，較彎曲不規整，貼附於往上盤繞的龍身上		龍鬃長度約40-50公分，較長。透雕極深，均勻分布於盤繞的龍身上

新竹城隍廟時，其龍首的設計僱棄了師承的薄唇戽斗，將龍口設計得較長些，龍鼻也較突出，使龍首和龍身凸肚的比例看來較和諧，身型也較生動有力，再加上斜向下支撐的前腳，讓身形增加了向上騰躍的動態感，此時辛阿救已搬至臺北三重多年，其龍形設計應也參考了其他匠師雕刻龍柱的特色，此為辛阿救擺脫師承的龍柱設計上的一大突破。而其雕刻工法和技術也更進步了，此時辛阿救所雕龍柱的透雕更多更深，不論是後段龍身、龍鬃或龍腳龍爪離柱身都更深更遠，使龍身看來似已脫離柱身獨立而立體。

1914年辛阿救為獅頭山勸化堂所設計的四蝠八卦透雕石窗，內框仍沿用承襲自1874年北埔慈天宮的傳統「瑞象如意」圖稿。但於1916年搬遷到臺北三重去後，於1919年為中港慈裕宮所雕的八卦透雕窗，外框雖仍沿襲祖傳的四蝠八卦圖案，但內框已改雕刻天官賜福圖稿，顯示辛氏在臺北受到其他匠師的影響並學習了他人的設計。

序號	A. 北埔慈天宮，1871年研判為惠安辛氏石匠團所作石雕	B. 獅頭山勸化堂，研判為1914年辛阿救施作石雕	C. 辛阿救於1918-1928在全省各地祠廟所作的龍柱、石雕
2. 瑞象如意圖稿／賜福八卦窗			
	相同的〈瑞象如意〉圖稿，迄今已知僅見於此二處		中港慈裕宮中門石窗
		相同的四蝠團框八角八卦窗圖稿，透雕石窗外四角為四蝠團框，蝙蝠身姿明顯，展開長翅團團圍繞八角	
3. 石柱上所雕人物羅漢	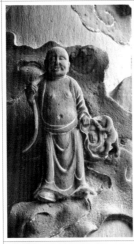	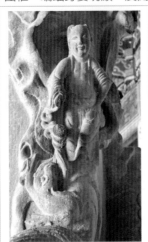	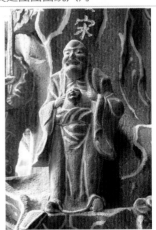豐原慈濟宮人物柱上羅漢
	人物風格簡單樸實，衣飾袈裟線條簡單無贅飾。以羅漢人物配飾石柱為惠安辛氏石匠團的設計特徵		

另一個惠安辛氏石匠團所擅長的是在石柱上雕飾十二孝人物與十八羅漢人物。擅長以十二孝人物來配飾石柱或壁堵，柱下的近景碩大，並以山石連接遠處的小型人物景致。除了北埔慈天宮十二孝人物柱、獅頭山勸化堂十二孝人物柱，尚有辛阿救於1921年為豐原慈濟宮所作的十二孝壁堵、觀音殿羅漢人物柱。以羅漢人物來配飾石柱的方式在清代和日治時期的祠廟內並不多見，大多是以八仙人物、封神榜與三國演義人物配飾。[26] 研判因為北埔慈天宮的主祀神是觀世音菩薩，所以辛氏石匠團在龍柱上以佛教教典中的十八羅漢來相襯。承襲祖傳石雕風格。辛阿救於1921年為豐原慈濟宮觀音殿也雕作了一對其上配飾十八羅漢的人物花鳥柱，石柱上雕了多位動作衣飾俐落簡潔的羅漢人物。此為惠安辛氏石匠團與辛阿救的石雕有別於其他匠師的特殊設計之處。

第三節　辛阿救的成名——艋舺龍山寺

一般皆論辛阿救因在大正9年（1920）為艋舺龍山寺中殿打製了一對華麗巍峨的龍柱而一舉成名。[27] 雖然此殿已毀於二次大戰的戰火，但從文獻照片中仍可尋得此殿戰前的清楚影像。本節將以田中大作《臺灣島建築之研究》書中艋舺龍山寺中殿未被炸毀前的圖像，比對分析辛阿救的成名作品。[28]

辛阿救於大正4年（1915）8月遷離獅頭山勸化堂堂主黃炳三的戶籍。[29] 大正5年（1916）2月，相隔只5個月就將戶籍遷至臺北州三重埔地區購屋自住。[30] 推論辛阿救可能是在各地打石積蓄了些錢，在工作場域又受到其他工匠的影響和介紹，所以才會將戶籍遷離新竹北埔辛阿水兄長處，攜家帶子到臺北三重地區自立門戶。此時辛阿救30歲，正值工作經驗最豐富的時候。從偏鄉的新竹北埔地區來到工匠能人薈萃的臺北工作，可說是一大突破和進展，此時辛阿救的戶籍地雖在三重，但同時也寄留在艋舺地區，和各個匠派的工匠們一起居住工作。[31]

一、《臺灣島建築之研究》——〈臺北の龍山寺本殿の龍柱〉

現有已知祠廟史料中最早出現：「**石工辛阿救**」姓名者，是艋舺龍山寺於民國40年出版的《艋舺龍山寺全志》：

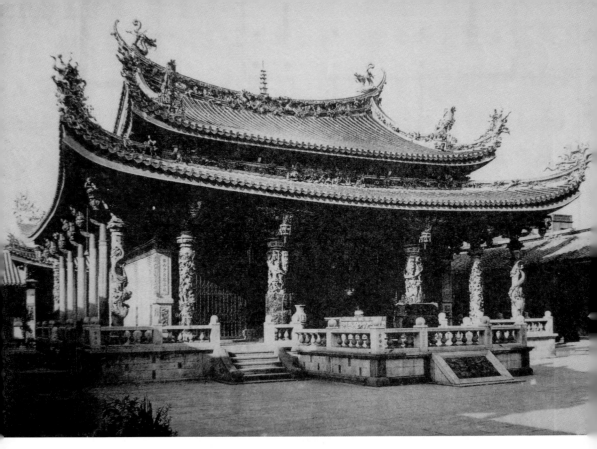

圖3-11 〈臺北の龍山寺本殿〉

第二章〈中華民國九年之再建〉，設計技師兼建築監督者：王益
順……石工：辛金賜、**辛阿救**。……右設計技師王益順氏，泉州府
惠安縣崇武溪底鄉人。應當寺特聘而來者也。……其他之技工亦與
王氏同由惠安招聘而來者，悉斯道熟練者也。[32]

由全志內文可知參與1920年萬華龍山寺重修工程者都是技巧純熟、訓
練精良的工匠，「**石工辛阿救**」正是其中的一員。

艋舺龍山寺於大正8年（1919）由當時的住持福智和尚及地方人士協
議改建，辜顯榮任總董事，惠安溪底大木匠師王益順執篙，於大正9年
（1920）1月18日正式動工，至大正13年（1924）3月23日始落成。[33] 辛阿
救因參與此次重修的石雕工程，為中殿雕刻了一對巍峨華麗的龍柱而聲名
大噪。[34] 昭和19年（1934）6月8日，第二次世界大戰末期，艋舺地區被
空襲，艋舺龍山寺中殿和右廊中彈燒毀，辛阿救所雕的龍柱亦毀。[35] 目
前艋舺龍山寺中殿是於戰後1955年再度募資重建。

《臺灣島建築之研究》是根據1950年日人田中大作的手稿編印而成。田中氏在昭和6年到昭和22年（1931－1947）在臺期間，對臺灣各地區的建築進行測繪與調查研究。[36] 書中第四章〈臺灣人の傳統的建築〉內文所用的圖版是艋舺龍山寺中殿未被轟炸毀壞前的影像。圖版第24「臺北の龍山寺本殿」，為艋舺龍山寺本殿的全景，從影像中可見艋舺龍山寺本殿前檐共立有二對龍柱和一對花鳥柱。其中門為雙龍柱，左右依次為花鳥柱和單龍柱。（圖3-11）

　　圖版第26〈臺北の龍山寺本殿の龍柱〉中可清楚看到當時本殿龍邊的雙龍柱、花鳥柱和單龍柱。[37] 本殿的中門柱為高大壯麗的雙龍柱，柱頭為八角形，造型典雅，立面雕有人物和文字，研判應為捐獻者的人名落款和戲曲故事。此雙龍柱龍形蜿蜒俐落，雕作技巧為圓雕與多層透雕。雙龍龍鬚皆飄逸飛揚、弧度明顯立體。龍腳遒勁有力，龍爪尖銳抓握雲朵和掐握龍珠。後段龍身和八角柱心上錯落分布很多人物帶騎。整隻雙龍柱造型華麗繁複、熱鬧非凡，是一巍峨壯觀又雕工精細的藝術傑作。筆者觀其工藝與龍形設計特徵，研判此雙龍柱為石匠辛阿救所雕，以下將以辛阿救所作龍柱圖像分析比對研究之。（圖3-12）

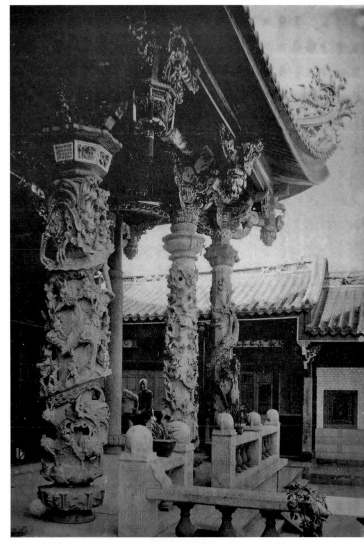

圖3-12 〈臺北の龍山寺本殿の龍柱〉

影像來源：《臺灣島建築之研究》，頁109。

二、辛阿救艋舺龍山寺雙龍柱風格特徵比對

雙龍柱因為柱身上下磐了二隻龍,所以龍形的布局設計,和只磐了一隻龍的單龍柱設計會有所不同。為了要容納二隻龍在同一支石柱上,下部龍身會壓縮的較彎較短。因為迄今已知有辛阿救落款的龍柱皆為單龍柱,並沒有確證為辛阿救雕作的雙龍柱範本可資比對。故僅能以現有已知辛阿救的單龍柱影像和田氏所攝得的雙龍柱影像作風格特徵的大致比對,以此印證筆者的分析和研判。

表3-2臺北の龍山寺本殿の龍柱,辛阿救龍柱比對表。將比對母題,艋舺龍山寺本殿雙龍柱置於表格中央B;兩旁分置比對子題:A. 1924年辛阿救所作新竹城隍廟單龍柱;C. 1927年辛阿救所作八里天后宮單龍柱。(表3-2)

表3-2 臺北の龍山寺本殿の龍柱,辛阿救龍柱比對表

序號	A. 新竹城隍廟三川殿 1924年辛阿救所作龍柱	B. 臺北の龍山寺本殿の龍柱	C. 新北市八里天后宮 1927年辛阿救所作龍柱
1. 全龍柱	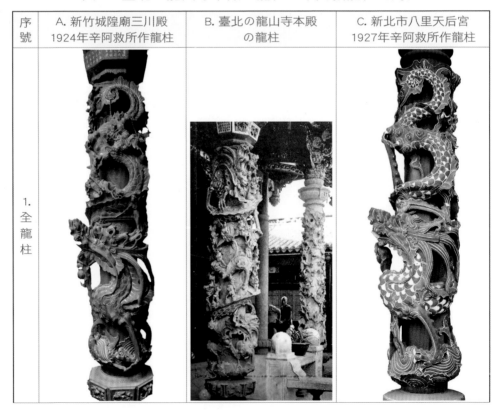		

序號	A. 新竹城隍廟三川殿 1924年辛阿救所作龍柱	B. 臺北の龍山寺本殿の龍柱	C. 新北市八里天后宮 1927年辛阿救所作龍柱
	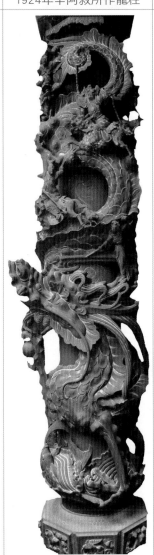	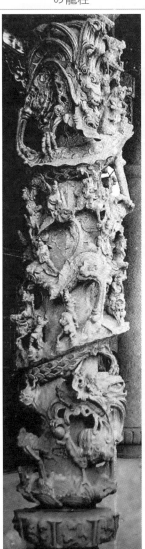	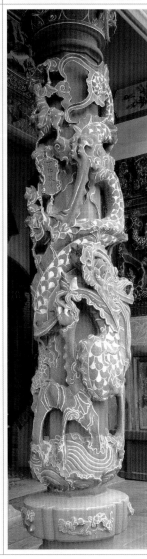

如將單龍柱的龍身略為壓縮，則可看出其龍口開口的角度、龍爪握珠的方式，龍身挺胸凸肚的大小與線條皆相似

序號	A. 新竹城隍廟三川殿 1924年辛阿救所作龍柱	B. 臺北の龍山寺本殿 の龍柱	C. 新北市八里天后宮 1927年辛阿救所作龍柱
2. 龍柱細部	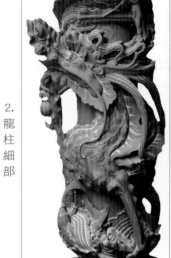	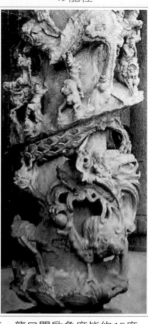	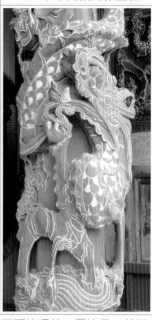
	龍首上昂的角度皆為約40度，龍口開啟角度皆約15度，下顎皆環繞一圈追星，前腳龍爪皆以趾掐龍珠抵於顎下數搓鬍鬚尾端，龍首的設計風格特徵皆相似		
3. 龍柱各角度	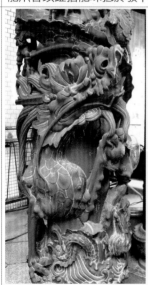	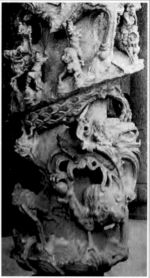	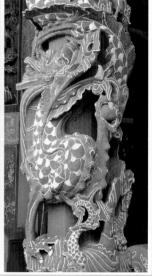
	龍首額頭弧度的特徵、龍口開啟的方式，龍爪抵在胸前的姿態皆相似；龍身的透雕和圓雕皆極深，動態感和立體感強烈		

序號	A. 新竹城隍廟三川殿 1924年辛阿救所作龍柱	B. 臺北の龍山寺本殿の龍柱	C. 新北市八里天后宮 1927年辛阿救所作龍柱
4. 柱頭			
	皆為八角柱頭，並在八角正立面雕刻捐獻者姓名		圓形柱頭
	柱頂皆以西洋的捲草形式裝飾		
5. 龍腳、柱身人物			
	後腳之一龍爪皆往上抓住附龍身雲朵，龍身和龍爪皆透雕深。人物帶騎雕飾生動。		
6. 柱珠			
	皆為八角、圓形柱珠，其上雕飾花鳥水族走獸		

影像來源：〈臺北の龍山寺本殿の龍柱〉《臺灣島建築之研究》，頁109。

新竹城隍廟，影像提供：陳仕賢2015.8.4.

　　經由表3-2的比對中可看出〈臺北の龍山寺本殿の龍柱〉圖像內之雙龍柱，和辛阿救所作的單龍柱，不論龍首的設計形式、龍口開啟的角度、掐握龍珠的前腳擺放位置、龍鬚環柱和透雕的深度、挺胸凸肚度量的大小等風格特徵皆相似。其雕作的工法和設計布局，如龍身的圓雕、透雕都離柱身遠，雕刻功力和技巧皆極為深厚，呈現出特有的動態感和立體感。在柱頭、柱珠部分都雕作了西洋歷史式樣的捲草設計。由以上可分析研判艋舺龍山寺本殿中門那對華麗複雜、雕工精細的雙龍柱，應為惠安石匠辛阿救在大正9年（1920）艋舺龍山寺重修時所雕作。（圖3-13）

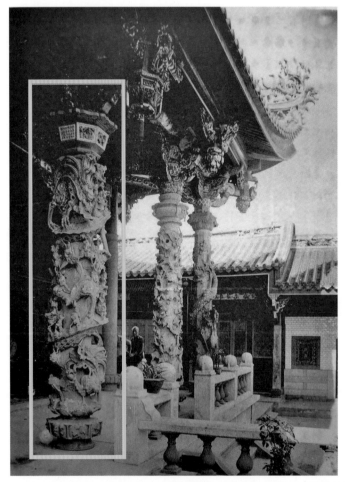

圖3-13 艋舺龍山寺本殿，研判應為辛阿救所作之雙龍柱

影像來源：《臺灣島建築之研究》，頁109。

註釋

(1) 王慶臺，《藝師劉英宏與三峽祖師廟》，頁146－150。

(2) 本章內文改寫自筆者於2019年發表於逢甲大學《庶民文化研究》季刊之文章。蔣若琳，〈惠安石匠辛阿救的崛起和成名──以文獻史料與作品風格研判〉《庶民文化研究》19期，2019年3月。頁 47－87。

(3) 李乾朗，《北埔慈天宮整修規畫研究》，頁16。

(4) 林百川等編著，《樹杞林志‧志餘‧紀人》（臺南市：國立臺灣歷史博物館，2011年），頁467。胡員妹，石井胡趙女，北埔姜榮華妻。慷慨好義，明達事體。

(5) 〈辛阿救、辛阿老、辛阿水、辛火炎除戶謄本〉。

(6) 李乾朗，《北埔慈天宮整修規畫研究》，頁25。

(7) 王慶臺，《藝師劉英宏與三峽祖師廟》，頁144。。

(8) 吳佳玲，〈張木成打石事業初探〉，《國立臺北藝術大學文資學院研討會學術論文集》，2008年，頁7、9。

(9) 黃運喜，〈地方開發與寺廟發展之關係─以新竹縣為中心〉，《宗教哲學》36期，2006年，頁146－157。

(10) 辛志鴻，〈懷念　祖父邱進福（辛姜錦棟）公～日本崇正會創始人之一〉，《日本客家述略》，頁208－211。

(11) 李乾朗，《北埔慈天宮整修規畫研究》，頁15－17。

(12) 〈辛阿救、林新妹除戶謄本〉，頁26。

(13) 黃鼎松編，《獅頭山百年誌》（苗栗縣：獅山勸化堂，2000年），頁66、77。

(14) 新竹廳竹南一堡田尾庄八番戶，經過臺灣堡圖地圖套疊，現址在今苗栗縣南庄鄉田美派出所田美國小附近，苗栗縣南庄鄉106號，獅頭山腳下。

(15) 〈黃炳三、辛阿救除戶謄本〉，新竹廳竹南一堡田尾庄第0153冊，頁61－62。黃炳三（1849－？），廣東人，生於道光29年（1849）10月

14日，卒於大正8年（1919）1月7日，父黃尤宏，母陳仁妹，兄黃萬
章，新竹廳苗栗一堡南湖庄四十五番戶戶長。明治29年（1896）8月
1日分戶至竹南一堡田尾庄八番戶為戶長。竹南一堡田尾庄八番戶戶
長。

(16) 黃鼎松編，《獅頭山百年誌》，頁65、66。

(17) 黃保庚（1879－？），廟守，廣東人，生於明治12年（1879）4月26
日；父黃水妹，母劉氏友妹，長男。新竹廳苗一堡芒埔庄百五拾式番
地，黃阿三甥。大正元年8月10日，新竹廳苗栗一堡西山庄式百九拾三
番地號轉寄留，新竹廳苗栗一堡維祥庄土名維祥八十八番地，大正4年
1月6日本居轉居。曾春秀，廣東人，生於光緒元年（明治8年、1875）
3月21日。父曾雲獅，母宋氏貴妹。新竹廳竹北一堡富興庄土名富興
三百三十八番地戶主。大正3年3月22日寄留於黃炳三處。資料來源：
〈黃炳三、辛阿救除戶謄本〉。

(18) 黃鼎松編，《獅頭山百年誌》，頁342－345。

(19) 獅頭山勸化堂現場田野紀錄，田調者蔣若琳，2016.12.16.。

(20) 鍾阿廣（1852－？），廣東人，生於咸豐2年（嘉永5年、1852）。父鍾
阿生，母游氏生妹。原居地新竹廳竹北一堡南埔庄土名南埔百八十三
番地。大正2年（1913）3月10日，寄留於黃炳三處，雇人，大正5年
（1916）1月19日退去。資料來源：〈黃炳三、辛阿救除戶謄本〉。

(21) 〈北埔姜阿新故宅〉，資料來源：文化部·臺灣大百科全書，網址：
http://nrch.culture.tw/twpedia.aspx?id=7971。2018.9.28點閱。
鍾阿廣和其子鍾娘德、孫鍾秀鑾皆為北埔地區有名的「老手路」大木
師傅，鍾娘德為北埔姜阿新宅的監工。鍾娘德的徒弟蕭槙芳，民國25
年次，國小畢業即師承鍾娘德師傅當木作學徒4年，最初於苗栗南庄的
田美工作，其中也從事建築，建造傳統夥房屋、廠房，65歲退休，目
前住竹東。

(22) 陳茂石（1864－？），清朝人，生於同治3年（1864）6月22日，長男。
父陳希程，母黃氏煥，清國潮州輔大南縣馬平鄉戶主。新竹廳竹北二
堡梓樹林庄土名三角埔五十六番地雇人。大正2年（1913）3月31日，

寄留於黃炳三處，雇人，大正5年（1916）9月25日退去。資料來源：
〈黃炳三、辛阿救除戶謄本〉。

(23) 張麗俊著，許雪姬等編纂・解讀，《水竹居主人日記》，（五），頁252、253。

(24) 獅頭山勸化堂主祀文聖帝君，故又稱為「帝君廟」。

(25) 黃鼎松編，《獅頭山百年誌》，頁72。

(26) 如中和廣濟宮龍柱其上雕飾八仙人物（拜殿嘉慶16年（1811）龍柱）；再如板橋慈惠宮二對龍柱其上也是雕飾八仙人物（天公殿同治13年（1874）龍柱），不常見以十八羅漢作雕飾者。現場田野調查，田調者蔣若琳，2015.8.22。

(27) 李乾朗，〈臺灣近代著名匠師略傳・石匠師〉，頁86。

(28) 日・田中大作，《臺灣島建築之研究》（臺北：國立臺北科技大學，2005年），頁109。

(29) 〈黃炳三、辛阿救除戶謄本〉，頁61－62。

(30) 〈辛阿救、林新妹除戶謄本〉，頁26。

(31) 張麗俊著，許雪姬等編纂・解讀，《水竹居主人日記》，（五），頁403。

(32) 劉克明編，《艋舺龍山寺全志》，頁12。

(33) 李乾朗、閻亞寧、徐裕健撰稿，《清末民初福建大木匠師王益順所持營造資料重刊及研究》（北市：內政部，民85），頁52。

(34) 李乾朗，〈臺灣近代著名匠師略傳・石匠師〉，頁86。

(35) 劉克明編，《艋舺龍山寺全志》，頁15。

(36) 田中大作，（1889－1973），東京帝國大學畢業，來臺期間參與眾多建築設計，包括中山堂、臺北橋鐵橋等重大工程。

(37) 田中大作，《臺灣島建築之研究》，頁108、109、134。

第四章　石雕匠師和臺灣祠廟的互動
——以《水竹居主人日記》為例

　　《水竹居主人日記》是豐原下南坑人張麗俊在日明治39年到昭和12年
（1906－1937）間所寫的日記，所撰內容為其40至70歲的人生紀錄。張麗
俊（1868－1941），晚號水竹居主人，臺中葫蘆墩人。曾擔任地方保正、
豐原街協議會員、豐原慈濟宮修繕會總理等。其日記以工整楷書寫在十一
行簿上，記錄了個人和家族的生活，以及周遭社會的變遷，是見證此時期

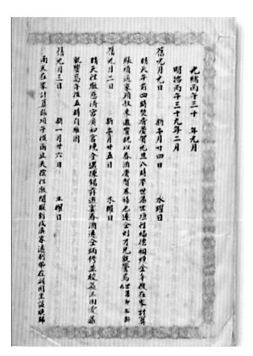

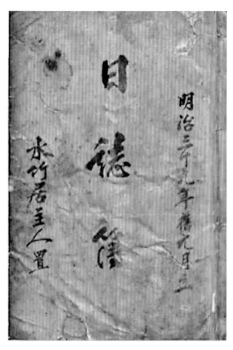

圖4-1　《水竹居主人日記》正本影像

圖片來源：中央研究院臺灣日記知識庫

臺灣社會的重要史料。[1] 1999年中央研究院開始對日記進行解讀和註解，2000－2004年由中研院和臺中縣文化局合作陸續出版共10冊。[2]

　　臺灣大多數寺廟每隔若干年，便會擴建、增建，甚至整個重建。臺灣民間信仰發展至今，寺廟已不僅是敬神拜佛的信仰中心，並且蘊含漢人社會文化的群體認同。而寺廟每次興建也成為在地菁英份子、領導階層或團體組織支配運作的一個角力場域。[3] 張麗俊為豐原地區的菁英階層，豐原慈濟宮大正年間的興建、修繕耗費了他許多精力僱工、尋找匠師、巡視重建進度，甚至親自為廟內的對聯撰文，使慈濟宮呈現濃厚的文人氣息。[4]

　　在《水竹居主人日記》中可看見石匠蔣梢、辛阿救與蔣梅水於大正至昭和年間來到中部地區施做豐原慈濟宮、中港慈裕宮、後龍慈雲宮等之石雕工程。其中也記載了許多當時參與修繕工程的其他木匠、泥匠與油漆匠等，本章僅從中觀察分析三位石匠施做這些祠廟時的工作情形，和他們與祠廟間的互動關係。[5]（圖4-1）

第一節　豐原慈濟宮

　　豐原慈濟宮位於今臺中市豐原區中正路179號。張麗俊於大正6年（1917）開始擔任此廟的修繕會總理。傳統建築在修建的時候會先請大木匠師畫「側樣」圖，即現在的設計圖。圖畫出來即可算料購料，採購木料和其他物料，石匠師也是依據圖樣採購所需的石材。[6] 豐原慈濟宮大正年間的重修，從《水竹居主人日記》中看見，石雕的部分是由石匠蔣梢於大正6年（1917）先進場施做，中間再由石匠辛阿救於大正10年（1921）承作，最後是由石匠蔣梅水接續完成收尾，所以這一場共有三組石匠進駐。

　　蔣梢於大正6年7月至大正7年3月（1917.7.－1918.3.），先期承作豐原慈濟宮的二對龍柱、一對石獅和三川殿前步口壁堵石雕。辛阿救在中期，大正10年8月到大正10年12月（1921.8.－1921.12.）承作三川殿後步口虎邊十二孝壁堵和觀音殿人物柱。最後再由蔣梅水於大正15年（1925）11月、昭和8年（1933）6月分別承作左右護厝八角人物窗、三川殿後步口龍邊十二孝壁堵。所以豐原慈濟宮日治時期的石雕重修，是由三組石匠於不同

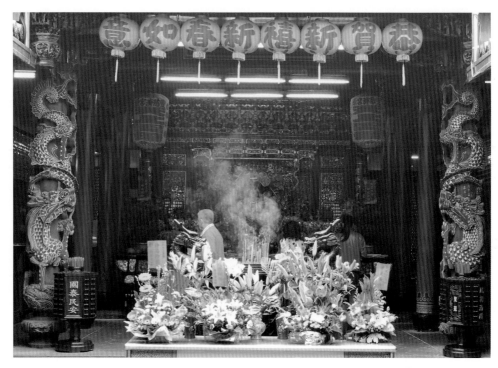

圖4-2 豐原慈濟宮正殿，石匠蔣梢於1917年承做石雕

時間但在同場域施作，故依先後期分述之，以求完整性。（圖4-2）

一、石匠蔣梢承作早期石雕工程

在《水竹居主人日記》中首見和重修石作有關的記述為大正6年（1917）7月26日，張麗俊和廟內相關人士議定了由石匠蔣梢打製龍柱和石獅：「陰天，往墩，在慈濟（宮）仝副總理廖乾三並諸役員相議修繕工事，石匠則蔣梢定製造龍柱貳對價金六百六拾、石獅壹對價金貳百四拾。」[7] 由記述內容可知，豐原慈濟宮廟內現立於三川殿和正殿的二對龍柱及中門的石獅皆由蔣梢承包施作。承包價金龍柱每對330円，石獅每對240円。

蔣梢（1860－）為福建省泉州府惠安縣峰前村石工。[8] 大正6年（1917）7月率領3位石匠師由艋舺來到豐原慈濟宮承包石作工程。在此廟共計停留8個月。施工期間的南來北返車資，廟方皆會補貼代金于他。[9]

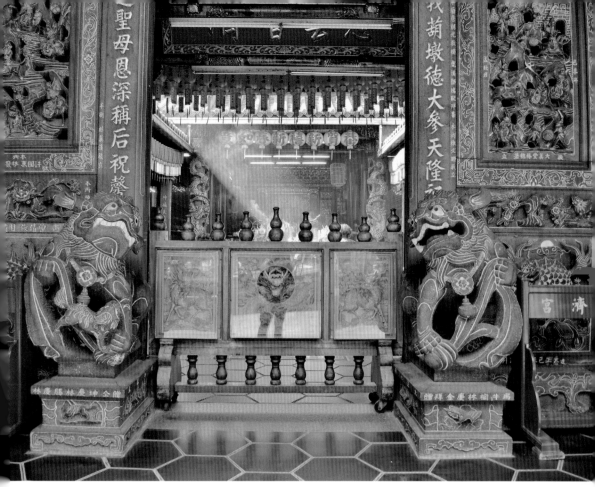

圖4-3 豐原慈濟宮，蔣梢所作石獅

迨全部龍柱和石獅打製完成後，蔣梢就結清所有工錢共900円返回艋舺。大正10年（1921）3月之後，豐原慈濟宮的石作工程就由辛阿救接手施作。蔣梢之名此後未再出現於日記中。

二、 張麗俊三請辛救司

（一）一請・大正8年（1919）9月18日

在日記中我們看到張麗俊親自去拜訪辛救司共三次，才請得他至豐原慈濟宮施作。最早的記錄始於大正8年（1919）9月18日。他因為想邀辛阿救施作豐原慈濟宮三川殿後步口的廿四孝石堵，所以特地和友人到苗栗中港慈裕宮去參看辛阿救所作的石雕。[10] 視察過辛阿救的手藝後，覺得他和蔣梢在中港慈裕宮的對場作石雕設計得很不錯，比豐原慈濟宮現在已經完工的石雕好看且美麗。所以欲邀請辛救司至廟內施作。

（二）二請‧大正8年（1919）12月15日

　　距第一次3個月之後，張麗俊又特地到臺北國興街（今臺北國興路／青年路一帶）辛救司的住處找他，並趁此次拜訪，再給付70円買石料金。此次救司不但留大夥吃午飯，飯後還雇了4輛人力車，邀大家一起遊逛大龍峒保安宮與圓山劍潭寺。[11] 此段日記顯示辛阿救可能也施做了保安宮和劍潭寺的石作工程，所以才會邀請客戶參觀其工作的廟宇。

　　大正9年（1920）7月12日，距離張麗俊第二次去國興街訪找辛救司的7個月後，辛阿救曾主動來到豐原，和張麗俊洽談琢造石料之事。[12] 這次的洽談可能也議定除了為豐原慈濟宮打製十二孝堵外，另外加一對觀音殿十八羅漢人物柱。

（三）三請‧大正10年（1921）1月12日

　　到了大正10年，此時距離第1次到中港慈裕宮看辛阿救的石雕已經過了1年又4個月，張氏為了修繕工程又第3次去催請辛救司，希望他盡快至豐原慈濟宮施作。辛阿救說明他拖延工程的原因，因為近期祠廟興修工事大增，導致建築勞力需求很大。石工人手不足，人力短缺所以工資水漲船高。如果照當初議定的價錢，勢必會賠錢虧本，所以才遲遲沒有去施作。[13] 隔天辛阿救到張麗俊投宿的旅館洽談，說所採買的石料來自山中，不論開採或是運搬都需要工錢。以他的能力和資本來說無法負擔，所以堅持漲打石的工錢，要求張氏等自行想辦法開發新的財源。如果行得通，新年過後一定至慈濟宮施作。[14]

　　一直到大正10年（1921）3月，因為彼此之間工金談不攏，所以辛阿救只請人搬運了石胚到豐原慈濟宮，但本人卻一直不至廟施作。到了6月，張麗俊已經不耐煩了，數度催促友人盡快去找辛阿救來施工。因為一等就是近2年，張麗俊耐心用盡，此時已經興起乾脆將此部分的石材廢除不用的念頭。[15]

　　大正10年8月14日，辛阿救親自來到豐原和張麗俊相商調漲工錢之事。二人討價還價，之前議定的價格是580円，現在的價錢幾乎漲了一倍。勞方辛阿救此時要求的石材+搬運費+工錢合計905円才能施作。[16] 資方張麗俊無法支付，將款項直接砍價到700円，辛阿救算算不合，最多只

臺灣龍柱石雕研究

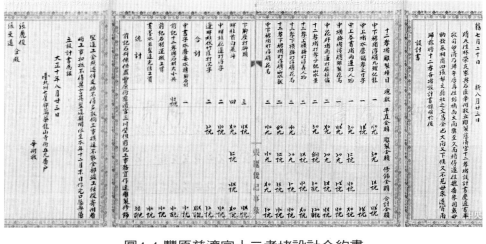

圖4-4 豐原慈濟宮十二孝堵設計合約書

圖片來源：中央研究院臺灣日記知識庫，下載日期2016.3.22.

能讓步到780円。二人無法達成共識，幸好隔日張文遠的兒子張代承諾要幫忙加出工金100円，如此問題方才解決。[17] 如此一來一往，討價還價，總算將後續施作石雕的價金談妥。

到了8月23日，辛救司終於來到豐原慈濟宮琢造該廟的石雕，此時距離張麗俊於1919年9月第一次去相邀時已近2年，苦等了2年才履行的合約，真的不容易，因為此堵為張麗俊和張文遠合資，所以2人共同和辛救司簽定十二孝堵設計合約書。[18]

張麗俊和張文遠於大正10年（1921）8月23日和辛救司簽訂打製十二孝堵的契約書。契約上清楚載明全堵的金額共計780元，買石材230元，工錢484元。工錢內並分別列舉平直、雕製和修飾的金額。堵內雕製九鯉化龍、人物走獸和山水花鳥等，數量和金額都清楚明列。整堵石材的數量共27塊，明訂工程須於12月底完工。含石雕施工、買石材、運搬費和石雕上畫白色線條及豎立起來的工資。（圖4-4）

傳統手工打製石雕的分工體系，依人依時稱呼各有不同，但是依據施工的階段和方法來分的大原則不變。在契約設計書中對石作司傅的稱呼為：1.平直工（打粗的），2.雕製工（頭手），3.修飾工（二手、晟手）。而根據口訪匠師陳原男得知，一隻龍柱通常是由三個司傅合力完成：1.打粗的（平直工），打粗胚做粗形，負責打製柱子（八角柱、四

角柱或方柱）和柱心。2.頭手，負責模型、造型。3.晟手，負責細部的細工、打磨修飾。[19] 由以上可知，當時契約上的紀錄和近代石雕藝師對打石司傅的稱呼雖然不盡相同，但實際工作的分工仍大致相同。

初始由平直手將石材修整至符合宮廟要求和未來安裝的大小尺寸，並將頭手畫出的輪廓大形以外的部分先行打除。頭手司傅將輪廓和外型以粉筆或墨線繪製在石材上，再將全部輪廓和形體雕出初胚。最後細部的修平和打磨則由修飾手完成，三組工匠的配合度和默契是決定一件石雕作品好壞的重要因素。

辛阿救簽完設計書合約後，再回到臺北又雇了2名修手來修飾石料。從8月28日到9月15日這半個多月都留在石工場內打製十二孝堵石雕。在此期間張麗俊不時前往視察，如8月29日記載：「陰天，往慈濟宮打石工場視察辛救司雕製我十二孝堵上小堵貂蟬弄董卓也」。[20] 9月12日巡視石工場時，記載辛阿救為十二孝堵所製作的人物故事典故：「係大舜耕田、曾參採薪、丁蘭刻木、郭巨埋兒、董永賣身、唐氏乳姑，此六人合製一堵也。」。[21]（圖4-5）

到了9月15日辛阿救打完粗胚後支領工錢80元離開，留下4名修手在慈濟宮石工場內修飾石雕。[22] 因為辛阿救一去多日不回，張麗俊為此也煩惱著，希望能找到他趕快回來繼續雕作。直到一個半月後的10月28日，辛阿救才又回來繼續雕作十二孝堵。 到了11月11日，辛阿救將三川殿後步口虎邊的十二孝堵雕完，開始做十八羅漢人物花鳥柱。張氏在日記中記載：「晴天，往慈濟宮巡視石匠，則見辛救司雕製觀音殿人物柱。外四名修飾我十二孝堵並八角窗。」。[24]

施做了24天後，到了11月21日辛阿救提出要支領打製十二孝堵的工錢，領完款之後又離開了。[25] 辛阿救這一去又是23天，12月6日辛阿救雇請的修手已經辭歸回到中國。[26] 辛氏到了12月15日才繼續回到豐原慈濟宮打製觀音殿的人物花鳥柱。工作到12月22日，當日正值冬至，辛阿救又要回臺北雇請修手，張麗俊交給辛救司120元以支付打石工金。6天後辛救司換了2名修手到豐原慈濟宮協助修飾石雕。[27] 從大正10年（1921）12月29日之後，日記中就再也沒有辛阿救來到豐原慈濟宮施作石雕工程的任何記載。

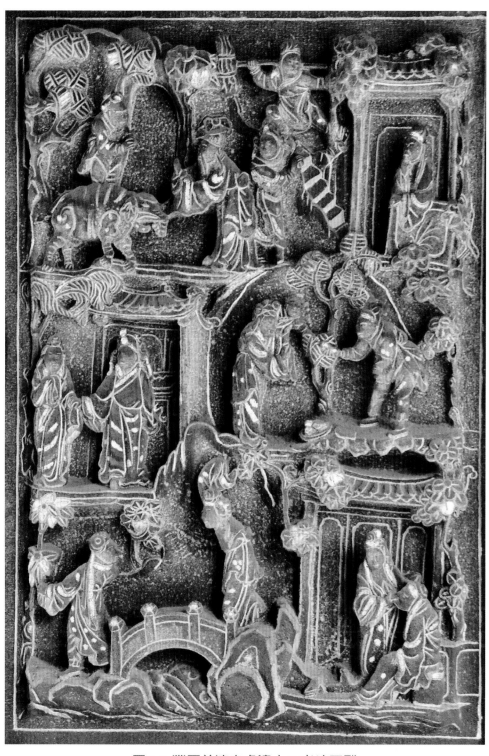

圖4-5 豐原慈濟宮虎邊十二孝堵石雕

三、波折不斷的石雕工程

辛阿救於大正10年（1921）8月23日才和豐原慈濟宮的資方張麗俊等人定好合約，8月24就因為與修手蔣未生、蔣得定二人意見不合而北上再覓其他的修手。[28] 8月27日辛阿救帶另外2名修手陳車生、陳細昂來到豐原慈濟宮共同參與石作工程。[29] 9月1日並由土水廖伍司出面請大家吃飯，欲化解辛阿救和修手蔣未生、蔣得定之間的糾紛。[30] 估計廖伍司這次的調解有起了和解的作用，此後蔣未生、蔣得定，和新請來的修手陳車生、陳細昂等4人共同修飾辛阿救打好初胚後的石雕作品。

因為辛阿救留在豐原的時間並不長，總是來來去去，以至於無法也疏於管理陳車生等4名修手琢造的進度和品質。因此張麗俊從8月29日到12月29日這4個月間，不斷的前往石工場視察，合計共視察了13次之多，可見張氏對這4位石雕修手的施作品質並不放心。[31]

4名修手作了好幾個月的修飾工作還是沒做好，以至於當陳車生等人於12月6日對資方提出想要請領工錢告辭離開時，張麗俊曾發出如此的怨言：「見石匠陳車生等四名俱欲辭歸，與林榮炎生出多少逆耳之言。我將打我十二孝堵缺點數處令他再修，他無心，只草草塞責而已。」。[32] 4位修手既已離開豐原返回原居的中國。所以辛阿救又北上換了第3批修手蔣榮宗和李金海來配合修飾石雕。[33]

但從大正10年（1921）12月底之後，辛阿救沒有再來到豐原慈濟宮。一直到3年後，慈濟宮已於大正13年（1924）10月30日入火安座。[34] 11月6日張氏趁著和友人到臺北大稻埕觀看五天清醮之便，順去尋石匠辛救司。觀看日記到此，方知原來辛阿救在此廟承作的石雕工程拖延了3年之久仍尚未完成。辛阿救現在已經和妻子一起到後龍慈雲宮去工作了，只言一定會再去琢造。[35] 由這段紀錄中可知，從1919年張麗俊起心動念邀辛氏打製石雕，到1924年已過了5年有餘，辛阿救為豐原慈濟宮施作的石雕，只有觀音殿的人物柱和十二孝堵石雕完工，尚未完工收尾的工程計有十二孝堵碑文、八角門之四邊堵、護厝兩旁之八角窗。

直至大正14年（1925年）7月31日，辛阿救仍是沒有來完成最後的收尾工程。張麗俊盤算了一下，辛阿救共支領了石雕工金630元，尚有150元

未領。慈濟宮都已經入火安座了，且這一堵是他和張文遠共同出資雕造的，再拖下去實在不宜，有傷張氏顏面。所以最後張麗俊決定另用工料金130元請豐原琢瑞昌石店的店主管詹留將十二孝堵的碑文修造完竣。[36]（圖4-6）

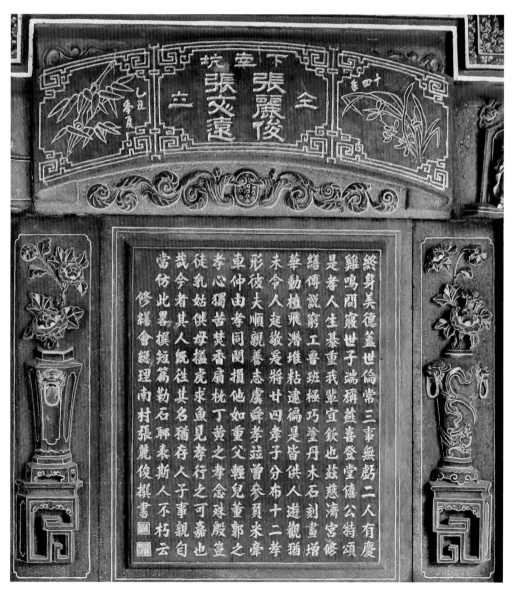

圖4-6 豐原慈濟宮虎邊十二孝堵碑文

四、石匠蔣梅水石雕收尾完工

　　豐原慈濟宮最後的2件大型石雕工程，是由蔣梅水承包施作。[37] 蔣梅水（1897－1961）福建省惠安縣峰前村人，石雕頭手司傅。迄今已知臺灣僅1對龍柱上有蔣氏的落款，於昭和6年（1931）新竹縣關西太和宮正殿龍柱，其上可見：「**石匠蔣梅水琢作**」落款。[38]

　　大正14年（1925）11月20日：「**到慈濟宮，適石匠蔣梅水合曾泮水來雕製八角人物窗二個，工金貳百，因係辛救司前年定製只琢造窗匡（框）故也。**」[39] 從日記和現場紀錄可知，此二石窗的窗框為庚申年大正9年（1920）時就已由辛阿救所琢做完成。但辛氏卻一直沒有來繼續雕造窗內的人物，後續框內的人物是在大正14年（1925），由蔣梅水和曾泮水二人共同雕作完成，工金200元。故此可知，左右護厝八角人物窗框內人物石雕完成的年代較窗框晚了5年，即整件石窗是由二組不同的匠師所作。此二幅八角人物窗，一窗作〈劉、關、張在虎牢關前三戰呂布〉，一窗作

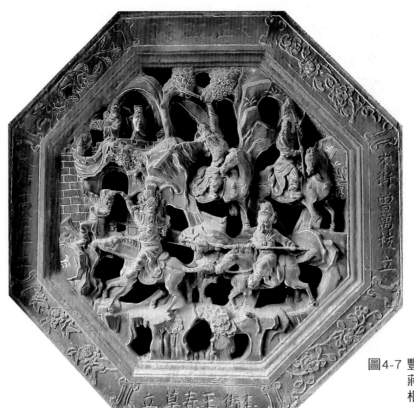

圖4-7　豐原慈濟宮護厝
蔣梅水所作八角窗
框內石雕

〈孔明空城計〉，張氏並盛讚蔣梅水工手「甚然妙捷」。（圖4-7）

　　研判蔣梅水此時並非有名的石匠，故當張麗俊看到蔣梅水的石雕技術不錯時，就興起推薦由其琢造龍邊的十二孝壁堵。昭和8年（1933）6月21日蔣梅水開始施做此壁堵，設計圖依照虎邊辛阿救所設計的樣式製作，總工料金550元。[40] 在此有一疑問，以辛阿救當時的名氣，應是為慈濟宮雕造三川殿後步口大邊龍邊的壁堵，而非現在知道的虎邊壁堵。為何辛阿救是雕造虎邊，而由蔣梅水雕造龍邊？查閱後續日記中的記敘方知，因為此堵為張麗俊和張文遠二人共同寄付工料金，且他是修繕會總理，所以才謙虛的寄付右邊小邊的虎邊，將左邊龍邊的大邊讓由他人捐款寄附。[41]（圖4-8）

圖4-8 豐原慈濟宮三川殿後步口，蔣梅水所作龍邊十二孝堵

圖像來源：張大銘2018.9.8.

圖4-9 苗栗中港慈裕宮，辛阿救、蔣梢1924年重修石雕對場

第二節　苗栗中港慈裕宮

　　苗栗中港慈裕宮位於今苗栗縣竹南鎮民生路7號。中港昔日為臺灣與大陸交流貿易的要港，也是漢人拓殖較早的地方之一。大正7年（1918年）慈裕宮重修，大木結構由竹南中港地區著名的大木師傅林溪山和陳應彬的次子陳己元分別執篙。石雕工程則由辛阿救和蔣梢同場競做。[42]

　　張麗俊在大正8年（1919）9月18日特地去看辛阿救和蔣梢在此地的競作工程：

> 晴天，仝林永順、林玉堂坐頭幫（班）列車往中港視察慈裕宮重修石料。石匠係辛救與蔣梢二人競爭琢造，其龍鳳柱、竹節窗、壁屏

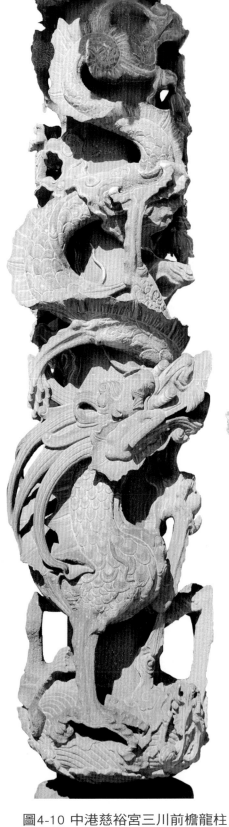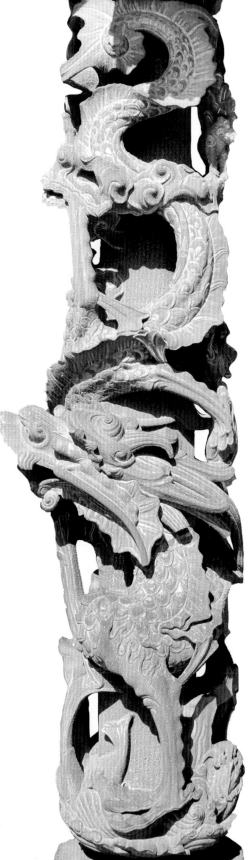

圖4-10 中港慈裕宮三川前檐龍柱

堵等，人物、花鳥、禽獸類各件琢造精巧，比我葫蘆墩慈濟宮現成琢就龍鳳柱、壁屏堵，係劉產九、蔣梢二人琢造，更覺美麗。[43]

張氏認為中港慈裕宮的石雕，不論是龍柱、竹節窗、壁屏堵等，其上所雕作的人物、花鳥或四角走獸都琢造精巧。（圖4-9、4-10、4-11）

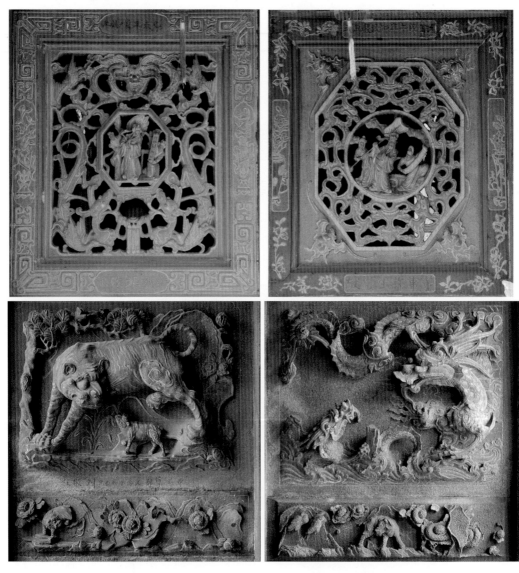

圖4-11 中港慈裕宮三川殿中門石窗、龍虎堵

第三節　苗栗後龍慈雲宮

　　苗栗後龍慈雲宮，位於今苗栗縣後龍鎮三民路120號。創建於乾隆35年（1770），俗稱「後龍媽祖」，是苗栗縣內歷史文獻保存非常完整的宮廟。此廟內保存了乾隆37年（1772）的供桌、嘉慶及道光年間的石柱和龍柱。[44] 大正5年（1916）因廟宇殘破，拆建整修。民國75年又再次拆除重建。[45] 大正13年（1924）張麗俊《水竹居主人日記》中辛阿救和後龍慈雲宮有關的記載有二：

> 11月6日：晴天……往尋石匠辛救司，因他雕琢豐原慈濟宮之十二孝堵、八角門之四邊堵和護厝之八角窗，此三部都尚未竣工。不遇，詢諸鄰婦，言他夫妻同往後壠打聖母廟之石料云，遂別。

> 11月8日：轉坐輕便到後壠慈雲宮尋石匠辛救，問其琢造慈濟宮石料可否如何？答言決欲再來琢造完竣云云。遂率我遊市街並廟，但廟貌體式不甚大，觀石料雖多，土木工手不雅於我，無取也。[46]

　　辛阿救自從大正10年（1921）12月29日離開豐原慈濟宮之後，就一直沒有回去收尾該廟的石雕工程。大正13年（1924）張麗俊趁著去臺北觀看廟會之便，順尋石匠辛救司，希望他能盡速回來繼續施作。不巧未遇，因為辛阿救已經和其妻到後龍慈雲宮作該廟的石雕了。所以隔2日，張氏就親到後龍慈雲宮去尋辛救司。辛阿救雖然答應一定會再去慈濟宮琢造，但其實辛氏此後就再也沒有回去慈濟宮。由此可知辛阿救帶著妻兒一起移居工作，此時辛阿救的大兒子辛火炎已經12歲，可能也在廟內幫助父親作雜務和石雕的修飾。[47]

　　長時間的拖延應是讓張麗俊感覺不快，所以從日記可看出張麗俊的前後心態，因為辛阿救的拖延工程，所以對他的觀感已經改變，認為辛阿救在後龍慈雲宮作的石雕已經不優了，對此廟石雕的評語竟然是「無取也」！但現場實地田調，民國75年此廟拆除重建，此次的重建雖將地基抬高三尺，三川殿前檐口龍柱也已置換，但仍保留大正年間的舊石雕構件。當時所使用的石材為灰黑色的觀音山石，顆粒較粗大，且有些已因年代久遠有些許風化，但其工手仍舊是優秀的。（圖4-12）

　　宮內三川殿後檐有一對大正甲子年（1924）的石雕龍柱，龍邊的柱

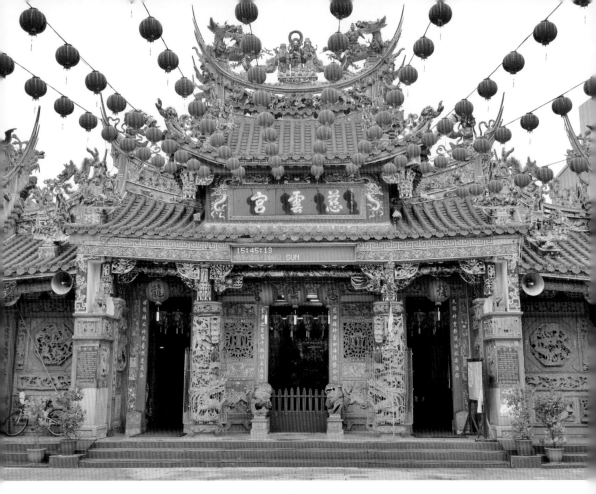

圖4-12 苗栗後龍慈雲宮，辛阿救承做1924年重修石雕工程

身與石雕書卷上落款：「甲子年吉立（大正13年、1924），杜宗典、杜慶朝、杜玉坤、杜慎宝、杜玉柱、杜蝨生、蘇斌鈖、蘇洽記、江源發、謝森順、阮發、魏芽、柳文龍、鄭阿匏」；虎邊的柱身與石雕書卷上亦落款：「甲子年置（大正13年、1924），本街陳秋能叩」。捐款人之一的魏芽（1892－），新竹州竹南郡後龍庄人，經營雜貨商及木材商。曾任後龍信用組合理事監事，並1935年擔任庄協議會員。其子魏綸洲（1921－2007），為苗栗地區早期的留日菁英，36歲時當選全臺最年輕的議會議長。陳秋能則為後龍地區的鉅商，其子陳愷悌（1902－1968），曾任職於後龍庄役場，1951年當選第一屆苗栗縣議會議長。此對龍柱石材為安山岩，色澤暗灰夾雜白色麻點，質地較細緻。內為八角柱身，將此對龍柱和新竹城隍廟辛阿救所作的龍柱互相比對，可看出此二對的風格特徵極為相似。（表4-1）

表4-1 後龍慈雲宮 辛阿救所作龍柱比對

後龍慈雲宮三川殿後檐龍柱	新竹城隍廟 辛阿救所作龍柱

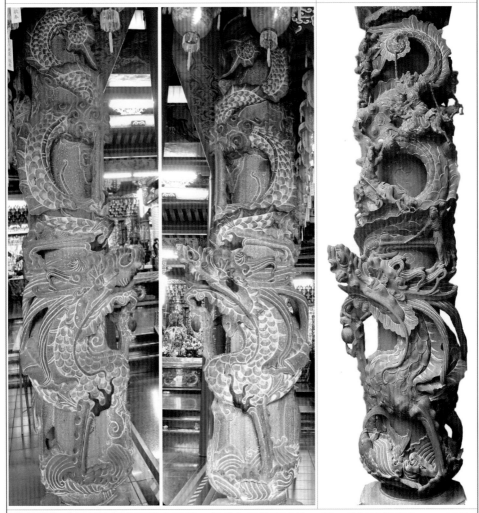

段龍身皆大量採取鏤空透雕和圓雕；龍首上昂角度皆約40度；凸肚半徑皆約20－25公分，中等肚量；整體龍形風格特徵相似

新竹城隍廟影像提供：陳仕賢，2015.8.4

表4-2 辛阿救龍柱比對，新竹城隍廟、後龍慈雲宮

序號	A.後龍慈雲宮 1924年龍柱	B.新竹城隍廟 1924年辛阿救所作龍柱
1. 全龍柱		

如將此2對龍柱做細部的表列呈現，可將龍柱的異同處觀察得更清晰明確。從表4-2中可見，2對的後段龍身皆大量採取鏤空透雕和圓雕，雕刻工法難，龍身立體凸浮。前段龍身，龍首上昂角度皆約40度，龍額有些皺褶，下顎環繞一圈追星。前腳一皆直立於凸肚前，四指掐握龍珠抵於顎下；後腳一，皆橫越額頭上方，龍爪緊抓一股捲曲上揚的髮鬃。龍頸至凸肚最前端，半徑皆約20－25公分，中等肚量。龍鬃皆飄散環柱，最高曲

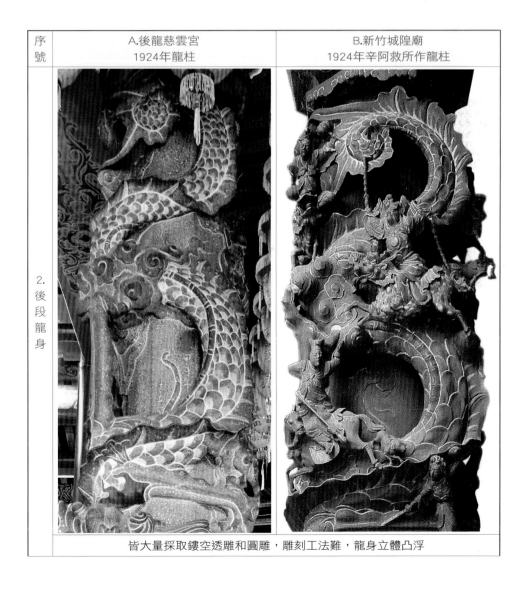

序號	A.後龍慈雲宮 1924年龍柱	B.新竹城隍廟 1924年辛阿救所作龍柱
2. 後段龍身		
皆大量採取鏤空透雕和圓雕，雕刻工法難，龍身立體凸浮		

序號	A.後龍慈雲宮 1924年龍柱	B.新竹城隍廟 1924年辛阿救所作龍柱
3. 前段龍身	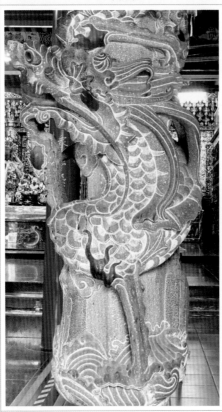	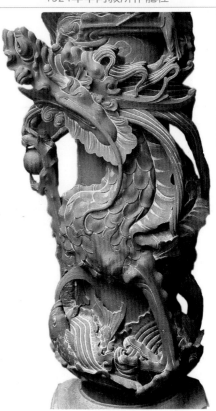

龍首上昂角度皆約40度。前腳一皆直立於凸肚前，四指掐握龍珠抵於顎下。後腳一皆橫越額頭上方，龍爪緊抓一股上揚的髮鬃。凸肚半徑皆約20－25公分，中等肚量

線外徑距柱皮皆15－20公分，髮鬃長度約40－50公分，透雕深，弧度大，雕刻工法難。經由龍形各部分的風格特徵比對，研判後龍慈雲宮的此對龍柱亦為辛阿救所雕作。但此對龍柱因為石材暗灰、毛細孔較粗，且表面長期受香火燻染呈現油煙現象，在視覺觀看上打了折扣，有些可惜。（表4-2）

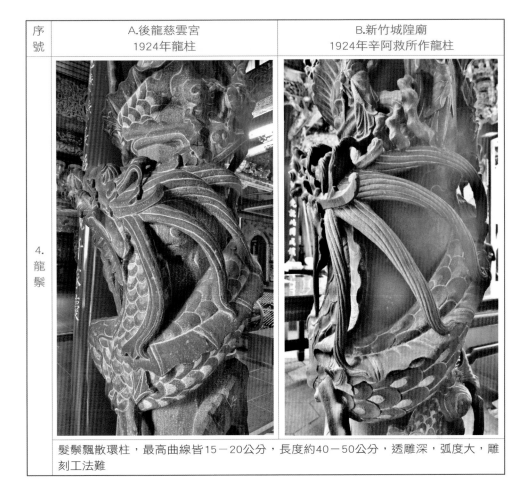

序號	A.後龍慈雲宮 1924年龍柱	B.新竹城隍廟 1924年辛阿救所作龍柱
4. 龍 鬃		

髮鬃飄散環柱，最高曲線皆15－20公分，長度約40－50公分，透雕深，弧度大，雕刻工法難

第四節　從日記觀察當時的社會時勢

　　由張麗俊所撰寫的日記中透露出的訊息，可約略分析出當時匠師的工作概況，也為當時的民間宗教和寺廟活動提供了非常難得的觀察。

一、祠廟間爭妍鬥麗、匠師間互相鬥藝的風氣極盛

　　日治時期的祠廟修繕增加，民間匠師的互動和接觸也日益頻繁，彼此之間互相競爭鬥藝的風氣在臺灣、福建和廣東地區都屢見不鮮。[48] 這種匠師、祠廟間的互較高下，也造成了當時同一間祠廟常會聘請不同工匠

進駐，同場競做互較手藝的情形。

　　從《水竹居主人日記》中可看到豐原慈濟宮的修繕中，工匠更替頻繁，並非由一石匠承包所有石雕工程。一開始是由石匠蔣梢於大正6年（1917）先進場施做。中期於大正10年（1921）再由石匠辛阿救承作。最後是於昭和8年（1933）由石匠蔣梅水接續完成。所以這是一場共有三組石匠師進駐，耗時16年的石作工程。

　　從中可以觀察到，張麗俊力邀辛阿救來施作豐原慈濟宮的石雕工程，並三番兩次去請，才請得他至廟內。如果在現時來看，要讓主持廟方修繕事務者為了石雕匠師如此費力，並親自出馬去延請禮聘，是非常難得的。且張麗俊書寫到辛阿救時，都在他的姓名後面加上「司」，雅稱他為「辛救司」，可知辛阿救在張麗俊這個時常處理宮廟事物者的心目中，位階應是較高的。從日記中分析辛阿救在當時應該已經小有名氣，所以雖然豐原慈濟宮之前已經聘請了蔣梢施作龍柱、石獅和壁屏堵，且地方人士仍想繼續請蔣梢打製三川殿後步口的廿四孝石堵。[49] 但張麗俊顯然更想邀請辛阿救這個為艋舺龍山寺打製了一對龍柱，而受到全臺祠廟矚目的石雕好手至廟內工作，頗有想藉著自己能邀請到知名匠師施做自家宮廟，以提升慈濟宮名聲的意味。[50]

　　但也因為張麗俊慕名邀請辛救司至慈濟宮施作中期的石雕工程，替換了早期在廟內施作的工匠蔣梢，所以日後辛氏屢次延宕工事，導致石作工程無法完工驗收時，他也就為此多次去找已到其他宮廟工作的辛氏夫婦，要求他來完成慈濟宮的工事，由此可以想見豐原地方頭人張麗俊為此事所承受的輿論壓力。

　　但辛阿救仍一直拖延，直到他因病過世。所以張麗俊為了能貫徹完工，又再度找尋石雕好手蔣梅水至廟工作。他雖也曾至大雅觀看石匠蔣文華的手藝，[51] 但最後仍選定蔣梅水至廟內施作後期的石雕工程。[52] 凡此種種都是希望至廟工作的匠師們能做出優秀好看的石雕作品，不要墜了自己與慈濟宮的名聲。所以如今在慈濟宮現場可看到蔣梢、辛阿救、蔣梅水等人所作各式不同風格的精彩作品。

二、頭手司傳的優秀設計和修手的無間配合，方能成就高品質的石雕作品

從日記中可知，當時因為宮廟重修眾多，人力的需求也多，所以工人工資上漲，連帶影響到施工成本上揚。原本議定的打石工金在不到一年的時間，就幾乎漲了快一倍，可知當時的物價上漲幅度很大。且因為工資騰漲，導致石雕修手人力難求，連帶的也使工匠更難管理。

辛阿救當時因為打製艋舺龍山寺龍柱而聲名大噪，一時之間慕名而來找他的祠廟應是大增。辛阿救因為承接太多的工程，必須在各宮廟間來來去去，又無法妥善管理雇請的修手。在做豐原慈濟宮的期間，一開始就和修手屢起爭執，為此他還特地回到北部另覓人手。其孫子辛烘梅接受口訪時也曾表示：「聽我阿嬤(林新妹)說，阿公（辛阿救）那時包了很多工程，全臺灣跑透透。以前很多廟都在蓋，那個時候廟裡面打石的工作很多，常常忙不過來，阿公都會回大陸去請同鄉師傅過來一起做」。[53] 辛阿救因為無法妥善管理配合的修手，所以連帶地也影響到石雕細部的藝術表現。

現在來到豐原慈濟宮現場觀察，除了觀音殿人物花鳥柱修飾仔細精密，人物的線條特色都有良好的表現出來。但三川殿後步口虎邊十二孝堵的修飾就有些潦草粗糙，雖然參與此堵修飾的修手前後共有7位之多，但細部修飾的結果仍讓張麗俊有所怨言。[54] 由此可知一堵石雕作品係多位石匠共同製作完成，細部的修飾則因所雇用的修手而呈現出差異性，但主要精隨的大形和設計風格仍是由石雕頭手所主掌。頭手司傳的設計構圖能力再好，但如果沒有優秀的修手來配合施作，其石雕作品所呈現出來的可觀性也會大打折扣。以至於慈濟宮三川殿後步口虎邊十二孝堵的設計構圖優秀獨特，但細部的修飾如能再仔細些會讓整堵的表現更精彩。

口訪匠師時得知，當頭手司傳或石店店主承包到一間廟的工程時，大多會帶著自己的工班一起過去工作。如果頭手無法在廟內掌管現場的一切，就需要找一位自己信任的監工駐守現場掌控施工的品質和進度。否則，可能就會遭遇如辛阿救在豐原慈濟宮同等的狀況，無法妥善管理雇請的修手，導致石雕作品品質下降等問題。[55]

三、石雕好手常因罹患職業肺矽病早逝

從日記中分析可知，張麗俊每次去尋辛救司時，都被其請吃飯並邀其遊覽。[56] 可看出和現今一樣，如果石雕好手的公關交際能力不錯，再加上有技術好口碑，即能承攬到許多工作。但如果其無法妥善管理時間和人力，又承包太多工程，工作量太大，相對石作吸入的石屑粉塵也多，罹患職業肺矽病的機率就大增。所以才42歲的辛阿救，在昭和3年（1928）即因為打石吸入過多粉塵得到肺矽病過世，他在豐原慈濟宮未完成的石作工程也由石匠蔣梅水於昭和8年（1933）為其收尾完工。另，辛阿救長子辛火炎和長孫辛烘燕也都是因職業肺矽病早逝，真是不勝唏噓！

口訪匠師時得知，當時臺灣的石雕師傅，很多都在年輕時就因為打石沒有做好防護，吸入太多石屑粉塵得到職業肺矽病而往生。紀錄中曾有一年在一個月之內死了3個石雕好手師傅，3人加起來還不到100歲，聞言不禁駭然與惋惜。[57]

■ 註釋

（1）水竹居主人日記，資料來源：中央研究院・臺灣史檔案資源系統，網址： http://tais.ith.sinica.edu.tw/sinicafrsFront/search/search_detail.jsp?xmlId=0000081125。點閱日期2018.10.27.

（2）張麗俊著，許雪姬等編纂・解讀，《水竹居主人日記》。

（3）卓克華，《從寺廟發現歷史：臺灣寺廟文獻之解讀與意涵》，頁13。

（4）林以珞，〈古廟宇新價值：日治中期張麗俊主導下豐原慈濟宮的修築意義〉，臺灣大學藝術史研究所碩士論文，2010年。

（5）本章內文改寫自筆者於2019年發表於臺灣古文書學會會刊之文章。
蔣若琳，〈從《水竹居主人日記》看辛阿救和臺灣中部祠廟的互動〉《臺灣古文書學會會刊》第23、24期，2019年4月，頁29－68

（6）李乾朗，《傳統營造匠師派別之調查研究》，頁18。

（7）張麗俊著，《水竹居主人日記》（五），頁66。

（8）〈蔣梢除戶謄本〉。

（9）張麗俊著，《水竹居主人日記》，（五），頁162。「與蔣梢會算打石龍柱並石獅工金，計900円。又貼去艋舺、葫蘆墩間四人往復車代金16円」

（10）同上註，（五），頁252、253。

（11）同上註，（五），頁264。「又到國興街尋石匠辛救司，因與我定打葫蘆墩慈濟宮三川壁二十四孝石堵故也，再交去石料金七拾円，全清連被他留住享午。午后，他又雇人力車四輛坐往大龍洞伴遊保安宮，往員山遊玩劍潭寺。」

（12）同上註，（五），頁295。

（13）同上註，（五），頁327。「他言因約定後石工暴騰，欲照契約履行，虧本大（太）多，故致遷延至今，有誤工事云云。」

（14）同上註，（五），頁327。「言慈濟宮石料工事，決定新年來琢造，但現時石料尚在山中，宜運搬為要，而工金，君等自行開發。」

（15）同上註，（五），頁370、375、390。「慈濟宮修繕工事被石匠辛救司阻礙，以致數年尚不能竣工，甚是為難，不如將此石料部賽（篩）除不用，庶免遷延歲月連累土木二工事。」

（16）同上註，（五），頁398。

（17）同上註，（五），頁398、400。

（18）同上註，（五），頁401。「晴天，往林榮炎家與石匠辛阿救立雕製慈濟宮十二孝堵設計書，慶通書畢，救司印濟乃歸。」

（19）報導人陳原男，民國63年起在張木成石店工作，協助其完成多間廟宇石雕，訪問者：陳仕賢、蔣若琳。2016年8月23日於陳原男宅訪問。

（20）張麗俊著，許雪姬等編纂‧解讀，《水竹居主人日記》，（五），頁405。

（21）同上註，（五），頁414。

（22）同上註，（五），頁414。

（23）同上註，（五），頁428。

（24）同上註，（五），頁433。

（25）同上註，（五），頁436。

（26）同上註，（五），頁441。

（27）同上註，（五），頁450。

（28）同上註，（五），頁404。

（29）同上註，（五），頁405。

（30）同上註，（五），頁408。

（31）同上註，（五），頁416、422、434。

（32）同上註，頁441。

（33）同上註，頁450。

（34）同上註，（六），頁276。

（35）同上註，（五），頁280、281。

（36）同上註，（六），頁383。

（37）同上註，（六），頁426。

（38）現場田野紀錄，田調者蔣若琳，2015年6月27日。

（39）張麗俊著，許雪姬等編纂・解讀，《水竹居主人日記》（五），頁423。

（40）同上註，（九），頁264。

（41）同上註，（九），頁264。「我亦招張文遠二人造就右片，因我是修繕會總理，不宜自佔左片也。」

（42）陳運棟總撰，《重修苗栗縣志》卷八・宗教志（苗栗：苗栗縣政府，2007年），頁31、32。

（43）張麗俊著，許雪姬等編纂・解讀，《水竹居主人日記》，（五），頁252、253。

（44）苗栗後龍慈雲宮內保存了乾隆年間的供桌、嘉慶17年（1812）的石柱和道光15年（1835）的龍柱。現場田野紀錄，田調者蔣若琳，2017.7.23.。

（45）張文賢主持，《續修苗栗縣志》卷六建築志（苗栗市：苗縣府，2015年），頁260。

臺灣龍柱石雕研究

（46）張麗俊著，許雪姬等編纂‧解讀，《水竹居主人日記》，（六），頁280、281。

（47）辛火炎出生於明治45年（1912）。資料來源：〈辛阿救、辛阿老、辛阿水、辛火炎除戶謄本〉，頁20。

（48）黃挺，〈祠堂裡的圖像：晚清到民國初年之間潮汕地區的庶民生活和價值觀〉，《民俗曲藝》，2010年12月第170期，頁283－335。

（49）張麗俊著，許雪姬等編纂‧解讀，《水竹居主人日記》，（五），頁252、253。

（50）有關辛阿救在艋舺龍山寺的龍柱作品，及其崛起與成名，請參見本書第三章第三節。

（51）張麗俊著，許雪姬等編纂‧解讀，《水竹居主人日記》，（九），頁217。

（52）同上註，（九），頁264。

（53）報導人辛烘梅（辛阿救孫子）口述，訪問者蔣若琳，2016年10月10日於新北市新莊辛宅訪問。

（54）張麗俊著，許雪姬等編纂‧解讀，《水竹居主人日記》，（五），頁441。

（55）報導人陳原男石雕藝師口述，訪問者：陳仕賢、蔣若琳。2016年8月23日於陳原男宅訪問。

（56）張麗俊著，許雪姬等編纂‧解讀，《水竹居主人日記》，（五），頁264。

（57）報導人陳原男石雕藝師口述，訪問者陳仕賢、蔣若琳。2016年8月23日於九份陳原男宅訪問。

第五章　石雕龍柱風格研究
——以石匠蔣梢、辛阿救、張木成、蔣梅水為例

中國早在東漢時期（25－220）《說文解字》書中即有對龍的描述：「龍，鱗蟲之長，能南（幽）能明，能細能巨，能短能長；春分而登天，秋分而潛淵。」。現在我們在漢人地區所見「龍」之圖像，從古至今在紅山文化的陶器、漢墓葬的畫像磚和各朝各代的壁畫、繪畫中皆可見到。

漢人地區寺廟建築和文物中裝飾龍圖像與龍紋的種類相當多，如石雕龍柱、神像服飾蟒袍、匾額邊框裝飾行龍等。寺廟中龍紋的結構性功能以龍柱和龍形托木為主，可支撐建築，具有承重性和實用性。又因為「龍」神獸的神聖性與皇帝至高無上的政治性圖像表徵相吻合，所以具有重要的象徵意義。[1] 以龍飾柱最遲在東漢明帝永建4年（129）已經開始，出土於山東肥城孝堂山郭氏墓石祠，墓葬壁面線雕石刻畫像中，可見建築柱上出現以龍紋為裝飾的圖像。[2]

第一節　臺灣龍柱風格之演變

臺灣從清康熙23年（1684）清領之後，漢人入墾眾多，宗教信仰觀念傳承自閩粵原鄉，人民生活安定並日漸富裕後漸有能力建造祠廟。地方信徒和社會菁英獻地捐銀，籌建並參與廟務者相當普遍。[3] 捐獻增加了，廟方才有能力購置石材，並聘請優秀的匠師打製龍柱和壁堵石雕。再加上海禁開放，兩岸間往來的貨運日益發達，民間匠師的互動和接觸也愈發頻繁，彼此之間較勁鬥藝的風氣更加速了匠師間的交流和祠廟建築藝術之興盛。

漢人地區龍柱的形式從漢代到明清時期依材質可分為木雕、泥塑、

石雕、瀝粉金漆、金屬和彩毯六類。石雕龍柱因不易損壞，故為現存龍柱中最多的一種。[4] 臺灣祠廟形制多沿襲自大陸原鄉，建築中為彰顯對祖先和神明的尊崇，子孫與信徒常會募款在三川殿與正殿前檐立龍柱，不但可壯觀瞻，更可吸引信徒的注意力，增加祠廟的對外莊嚴華麗感。李乾朗將臺灣的龍柱依材質、大小尺寸與雕琢風格大略分為1.樸拙期；2.圓融期；3.成熟期；4.華麗期；5.繁密期等五個時期。康熙拓墾初期龍柱較小、雕工較拙，愈近代則龍柱愈高大，雕飾愈趨於繁複。[5]

從李文對臺灣龍柱的大略分期，筆者認為，樸拙期可以臺南開基天后宮三川殿前檐龍柱為代表，依雕製風格研判，此對花崗岩升龍龍柱約施作於清康熙、雍正時期（1680－1730）。[6]

圓融期可以北港朝天宮後殿龍柱為代表；此對龍柱施作於乾隆40年（1775），為迄今已知臺灣刻有紀年最早的清代中期龍柱。[7] 此對龍柱為深浮雕，龍首至腰處突出於石柱之上，龍頭和頸背及雲朵處做少許鏤空透雕並加雕飾人物，龍頭到腰部的比例變大變粗。同時期的龍柱尚有笨港水仙宮正殿龍柱等。

成熟期可以北埔慈天宮正殿龍柱為代表；此對龍柱施作於同治13年（1874），採深浮雕和多處透雕的雕刻手法，龍身已較粗壯，柱身雕飾人物並塗刷礦物彩，石材被剔除的部分增多，裝飾祠廟的功能已被強調。[8] 同時期的龍柱尚有彰化孔廟大成殿龍柱等。

華麗期可以新北市八里天后宮三川殿前檐龍柱為代表；此對龍柱雕做於昭和2年（1927），此對龍柱的雕刻工法使用大量的鏤空透雕和圓雕，龍形凸浮於柱心之上，柱上的人物帶騎眾多且華麗，並增加了西洋語彙的柱頭與元素 [9]。同時期的龍柱尚有艋舺龍山寺三川殿後檐龍柱等。

繁密期可以九份青雲殿凌霄寶殿雙龍柱為代表；此對龍柱為陳原男匠師雕做於1980年代。[10] 此時期石雕以電動空壓機操作，可施做出多層透雕、設計繁瑣複雜的龍柱型態。同時期的龍柱尚有大園仁壽宮等戰後新建的寺廟龍柱等。

將以上五期以表列方式呈現，可看出臺灣龍柱造型風格與雕刻工法的演變。（表5-1）

臺灣龍柱石雕研究

表5-1 臺灣龍柱的演變

樸拙期龍柱	圓融期龍柱	成熟期龍柱	華麗期龍柱	繁密期龍柱
臺南開基天后宮 1680-1730年	北港朝天宮 1775年	北埔慈天宮 1874年	新北市八里天后宮 1927年	九份青雲殿 1980年

　　從表5-1中可看出臺灣龍柱由貼柱而立、簡單樸實，演變為凸浮立體、俐落流線，再到現代的繁瑣複雜。以沃夫林（Heinrich Wölfflin）的風格發展五原則來分析，1680年代臺南開基天后宮龍柱（樸拙期），與1775年北港朝天宮龍柱（圓融期），仍是以線條來表現龍形，雕刻工法仍以平面居多，龍形大多依附在石柱上。但到了1874年北埔慈天宮龍柱（成熟期），龍身透雕並突出石面，雕刻工法已經加入了圓雕和透雕，有縱深的立體感，可從四面觀看。到了1927年新北市八里天后宮龍柱（華麗期），其龍形的設計已重視整體的比例和線條，龍形鏤空透雕開放而靈活、韻律且生動。而後期如九份青雲殿以電動工具雕作的多層龍柱（繁密期），複

雜的龍型與組態則繁複細密，和前述單支龍形的簡潔俐落大不相同。[11]

　　從以上龍柱的演變可看出臺灣龍柱的雕刻與圖像由簡到繁的變化。清代中期成熟期的石雕龍柱，造型從二維平面，演變成三維空間有縱深的立體感，龍身也從圓融期沒有穿透石面的封閉性浮雕，變化為成熟期鏤空的開放性透雕。到了日治時代華麗期的龍柱，整體龍形從四面皆可欣賞觀看，呈現了更多變的運動感，氣韻生動大大超越前面三期。

　　日治時期廟方主事者接受捐獻，希望蓋出一棟媲美其他祠廟的巍峨廟堂，這些當時祠廟彼此間互相競爭、爭妍鬥麗，注重雕刻出華麗石雕龍柱的心態，可見於重修時和工匠所立的契約書中。臺南南鯤鯓代天府在大正14年至昭和7年（1925－1932）重修契約中，廟方將正殿與三川殿石雕分別發包給福建惠安石匠王維思、王輅生和蔣馨等三組不同工匠施作，契約中明訂：

> 石朵（垛）打辦照萬華龍山寺現在三川門面之石朵（垛）。而深淺疏密功夫粗切與龍山寺同樣。上等柱比龍山寺較好加倍為準，單龍柱必須比北港廟較好，而花鳥柱比新港廟較好，雙龍柱比龍山寺較好。兩畔護厝頭用泉州白石，青石用玉昌湖或福州南安青石。[12]

　　另例，桃園中壢仁海宮於日治大正年間的重修工事，廟內石雕即是由四位石匠分別施作，數對龍柱與花鳥柱分立於三川殿、拜殿、正殿與後殿內。[13] 從上2例即可看出，日治時期在祠廟彼此間互相競爭的心態下，廟方為求獲致最好的施工品質，常會聘請不同的工匠，或以中軸線分兩邊，或以不同的前、後殿區分，讓匠師在同一間祠廟內拚場競做，以期因匠師間輸人不輸陣的鬥藝心態，獲致最好的建築工藝。因為各匠師之間的競爭心態，所以當時各個匠師所設計雕作的石雕龍柱也更重視造型的變化與合宜的比例，這應也是形成日治時期石雕龍柱華麗的造型與風格多樣發展的原因。此時期石雕匠師運用各式打石工具，手工打造龍柱的技巧與龍形設計的藝術表現，為其他期所望塵莫及。此時典雅華麗的石雕龍柱除了建築屋頂承重的實用性外，已成為兼具藝術鑑賞價值的工藝創作。這也是引起筆者想要探討日治時期石雕匠師所作龍柱風格特徵的主因。

　　品評工藝藝術風格特徵的技法與理論已在第三章前言論述，在此不贅。

第二節　石匠蔣梢、辛阿救、張木成、蔣梅水石雕龍柱風格特徵

本文所研究的四位日治時期石匠，都以有確證文獻或落款者為範本，以科學的方法將各龍柱以相同的角度批次拍照、測量記錄，將所攝得圖片以電腦去除背景後製處理，以期獲致清晰的比對圖像。再以中、西風格分析法詳細比對，做客觀品評，據此比較研究四位石匠所雕龍柱風格特徵上的差異。

一、石匠蔣梢所作龍柱——以豐原慈濟宮正殿龍柱為例（圖5-1）

蔣梢（1860－?），福建省泉州府惠安縣峰前村人，職業石工。父蔣成和、母林榮、妻黃蒲、長女蔣金、養女蔣乘、螟蛉子蔣嬰。蔣成和歿於明治40年（1907），蔣梢接續父親為臺北廳大迦蚋堡艋舺廟前街17番戶之戶主，曾同戶籍內共同工作者有大工職楊漢、蘇鴨水，石工蔣錢財、莊心等人。(14) 大正3年（1914）曾寄留在臺北艋舺地區，(15) 於大正元年（1912）施做臺北陳德星堂三川殿的石雕工程。(16) 大正8年（1919）和辛阿救共同施作苗栗中港慈裕宮。(17)

日治時期豐原保正張麗俊擔任豐原慈濟宮修繕會總理，其在明治39年到昭和12年（1906－1937）間所寫的《水竹居主人日記》內紀錄了豐原慈濟宮修繕工事委託的數位工匠。大正6年（1917）由石匠蔣梢承包慈濟宮內龍柱、石獅等石雕工程。日記內記載：「新七月二十六日 陰天，往墩，在慈濟（宮）石匠則蔣梢定製造龍柱貳對價金六百六拾、石獅壹對價金貳百四拾。」、大正7年（1918）；「新三月二十日 令清漣與蔣梢會算打石龍柱並石獅工金，計九百。又貼去艋舺、葫蘆墩間四人往復車代金拾六，又賞去龍柱石獅打姓名紅儀金拾。」(18) 從日記中可知豐原慈濟宮內的二對龍柱和一對石獅皆為石匠蔣梢於1917年所承做，隔年即完工，現分別立於三川殿與正殿前檐口。

圖5-1 豐原慈濟宮正殿，蔣梢龍柱

攝影、製圖：蔣若琳，2018.9.1

（除特別標示者外，本章所有攝影製圖皆為筆者所作，以下不再註明）

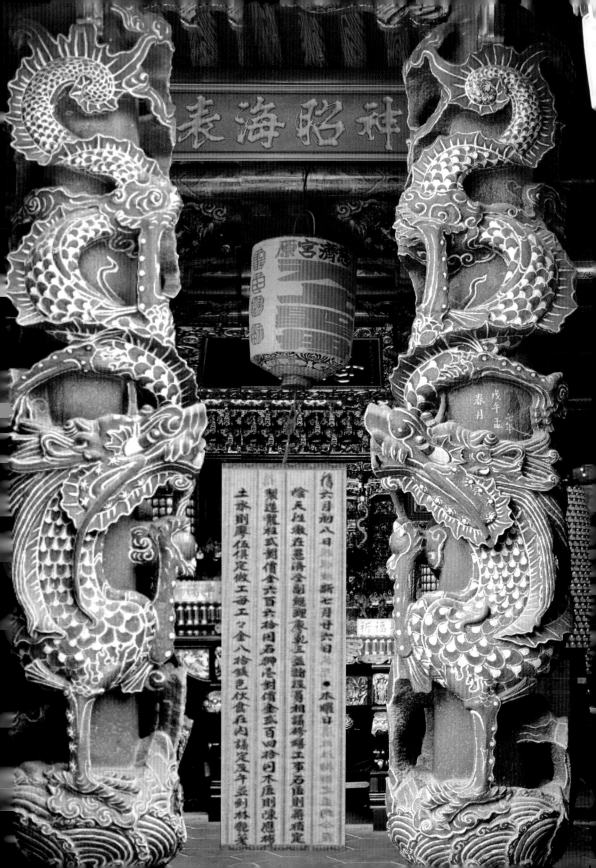

臺灣龍柱石雕研究

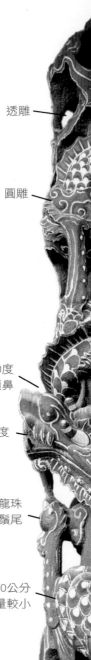

透雕 ——

圓雕 ——

龍首上昂約50度
蒜頭鼻

龍口開啟角度約15度

四爪握龍珠
抵於頸下龍鬚尾

凸肚半徑約15-20公分
肚量較小

—— 側面鱗角分明

龍腳橫越額頭
靠在龍鬚和雲石

龍鬚環柱較近
曲線距柱心15-20公分
長度約35-45公分

前腳直挺站立在波濤上

**圖5-2 石匠蔣梢所作
龍柱風格特徵**

迄今史料可證為蔣梢所作石雕之祠廟另有臺北陳德星堂三川殿
（1912）；[19] 苗栗中港慈裕宮三川殿，與辛阿救同場對作（1919）。[20]
另依風格比對研判為蔣梢所作石雕龍柱有朴子配天宮，三川殿前檐龍柱
（1915）；彰化南瑤宮，後殿前檐龍柱（1916）；臺中市元保宮三川殿、
正殿石雕、龍柱（1924）等。[21]

● 蔣梢所作龍柱風格特徵（圖5-2）

石匠蔣梢為豐原慈濟宮正殿所施做龍柱，石材為暗灰色的安山岩。
龍身在柱上1/2處向上翻轉，貼柱而立，龍首和其下的肚腹對比起來，顯
得頭部較大。立在檐下整體看來簡潔有力。

將整隻龍柱由上到下，描述其特徵為：後段龍身以側面鱗角的走向
和波紋表現磐柱的姿態與弧度，龍尾和側背雲朵的修飾可更精細些。龍腳
的龍爪皆似鷹爪，後腳一，在石柱中段向上伸展捧舉龍身，連接處雕刻雲
朵。後腳二，橫越額頭上方，龍爪抓握最上股龍鬚和雲石。

龍首上昂角度約50度，蒜頭鼻，二隻面首互相對望，面向祠廟中軸
線。方形龍口，開啟角度約20度，口內未含龍珠，下顎環繞一圈追星。
龍鬚飄散環柱，最高曲線外徑距柱身13－18公分，弧度中等。龍鬚長度約
35－45公分，以線刻線條表現龍鬚曲線。

前段龍身挺胸凸肚，龍頸至凸肚最前端的半徑約15－20公分，和龍首
的比例對照起來，看來顯得肚腹較小。前腳一，直立於凸肚前，四指抓握
龍珠抵於顎下一搓鬍鬚尾端。前腳二，向下挺直抓握，站立在波濤上。

綜合以上所述，將蔣梢為豐原慈濟宮施作龍柱之風格特徵整理於左
圖。

二、石匠辛阿救所作龍柱——以八里天后宮三川殿龍柱爲例（圖 5-3）

辛阿救（1886－1928），得年42歲。福建省惠安縣東嶺鎮湖埭頭村人，職業石工，父親辛阿老與兄長辛阿水亦皆為石工。[22] 辛氏於明治37年（1904）寄籍於兄長辛阿水位於新竹廳竹北一堡北埔庄土名北埔百八十三番地的戶籍內。大正5年（1916）2月其將戶籍遷至臺北州新莊郡鷺洲庄三重埔字菜寮一番地為戶主。迄今已知辛阿救曾遷移寄留於9處不同的戶籍內，在臺灣各地工作打石，曾同戶籍內共同工作的匠師有大工業陳茂石、大工鍾阿廣、雇人林添福、黃阿達、鍾鑪妹等多人。[23]

辛阿救所雕龍柱目前已知全臺有二處落款，分別為大正13年（1924）新竹城隍廟三川殿後檐龍柱；昭和2年（1927）新北市八里天后宮三川殿前檐龍柱，二對龍柱柱身上皆有：「**台北辛阿救彫**」的石刻落款。[24]

張麗俊擔任豐原慈濟宮修繕會總理時，於大正8年至昭和元年（1919－1925）數次去拜訪石匠辛阿救並請其至慈濟宮施作石雕，日記內共40篇內容紀錄了和辛阿救相關的事項，是研究其事跡的有力依據。[25] 臺灣學界最早對日治時期在臺石匠所作的調查研究為李乾朗，《傳統營造匠師派別之調查研究》，調查書中對辛阿救作品、師承淵源等做了初步的論述。書中述辛阿救：「**龍柱名匠辛阿救是1920年代最出色的一位。其處理龍身翻轉及腳爪之架勢頗具特色，為後人所不及。**」[26]

迄今史料可證為辛阿救所作石雕、龍柱為：臺中林氏宗廟三川殿後檐龍柱（1921）；[27] 新竹北埔姜氏家廟石雕、龍柱（1922）；[28] 新竹城隍廟三川殿後檐龍柱（1924）；八里天后宮三川殿前檐龍柱（1927）等9間。

圖5-3 新北市八里天后宮三川殿前檐口，辛阿救所作龍柱

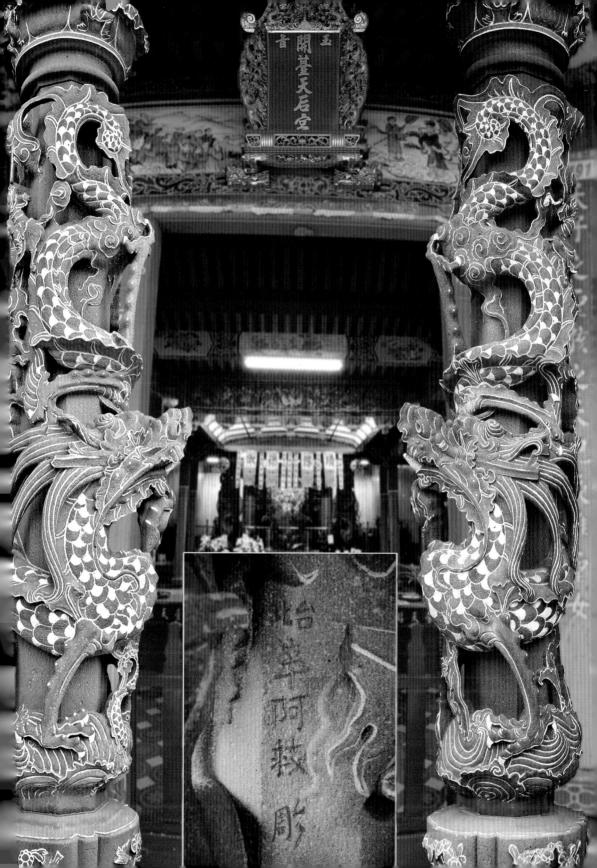

臺灣龍柱石雕研究

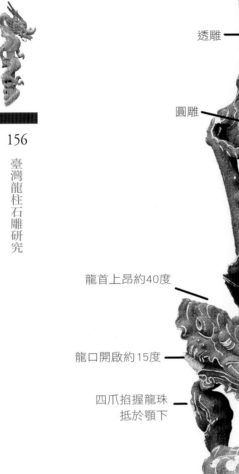

透雕

圓雕

側面鱗腳分明
角度表現翻騰姿態

龍首上昂約40度

龍爪抓握最上股
上揚的龍鬃

龍口開啟約15度

四爪掐握龍珠
抵於顎下

龍鬃長度約40-50公分
曲線距柱皮15-20公分
弧度較大

挺胸凸肚
半徑約20-25公分
肚量中等

龍腳斜向下挺直支撐
似欲向前向上騰飛

圖5-4 石匠辛阿救所作
龍柱風格特徵

● 辛阿救所作龍柱風格特徵（圖5-4）

　　辛阿救於八里天后宮三川殿前檐所作龍柱，石材使用安山岩。全龍採取很多的鏤空透雕及圓雕，龍身離柱身遠，透雕深，使龍形呈現出強烈的立體感，看起來似凸浮於柱心之上；前腳向後下方斜撐、狀似欲往前騰飛，使龍型看來更動感靈活。

　　將整隻龍柱由上到下，描述其特徵為：後段龍身在柱上1/2處向上蜿蜒分布，以側面鱗角的走向和波紋表現翻騰的姿態與柔軟的弧度。龍身龍鱗轉折流利順暢，龍形肌肉穠纖合度，呈現靈活翻轉又豐腴有肉的龍形。後腳一，在石柱中段向上挺直，奮力伸展攀附，爪握雲團靠於龍身上。後腳二橫越額頭，龍爪抓住最上一股往上揚起的龍鬚。

　　前段龍首上昂角度約40度。龍口開啟角度約15度，舌微吐，二隻尖牙外露但並不張揚，口內沒有含龍珠，下顎環繞一圈追星。[29] 龍額略微隆起有少許皺褶，有的有尺木立於其上。[30] 龍角中間因為裝飾數搓圈起的龍鬚，使得龍頭的後半看起來較立體有變化。二隻龍首互相對望，面向祠廟中軸線。

　　龍首後的五股龍鬚弧度彎曲順暢、流洩平均，長度約40－50公分。龍鬚飄散環柱，最高曲線外徑距柱身約15－20公分，曲線離柱較遠，弧度較大較圓朗，龍鬚曲線透雕深，剔除石材的部分多，稍有不慎可能就會彫斷，雕作技巧困難不容易施作，需要較高深的雕刻技巧。龍鬚上以線刻線條，象徵龍鬚角度的變化和流轉的方向，使觀看者似能看到龍鬚的捲起曲折與流線。

　　前段龍身挺胸凸肚，龍頸至凸肚最前端，半徑約20－25公分，中等肚量，大小適當，和龍首突出的比例搭配和諧。龍鬚長條曲線隨凸肚身形遊走。前腳一，直立於凸肚前，四指掐握龍珠抵於頸下。前腳二奮力斜向下方抓附波濤，再加上龍首向前向上微昂，使身形看似要向前騰空飛躍。八角柱身上有鯉魚、幼龍和三國演義人物帶騎。

　　綜合以上所述，將辛阿救為新北市八里天后宮施作龍柱之風格特徵整理於圖左。

三、石匠張木成所作龍柱——以大村五通宮三川殿後檐龍柱爲例 （圖5-5）

　　張木成（1903－1991），福建省惠安縣淨峰鎮五群村人，享年88歲。清末跟隨其父石匠張火廣來到臺灣打石工作。張火廣（1874－1937），清末由福建來臺承做多間廟宇。[31] 張木成繼承父業，和兄弟張俊義於昭和12年（1937）在臺北大稻埕開設張協成石店。[32]

　　李乾朗，《傳統營造匠師派別之調查研究》，調查書中對石匠張木成的記述：「張木成原籍福建泉州惠安，其父張火廣亦為石匠。1923年十九歲隨父來臺，其最得意的代表為艋舺龍山寺正殿於戰後重建時的龍鳳柱，從粗胚至細雕皆為親自完成。」[33] 現在我們到臺北市萬華龍山寺正殿，可看到張木成與張俊義所承包施作的正殿中門龍鳳柱與壁堵。[34]〈打石司傅張木成研究〉論文中對石匠張木成的生命史做了訪談和整理，並親自至對岸訪談，文中亦記錄了張木成石店與其合作匠班系統之工作模式。[35]

　　迄今史料與田野可證為張木成與其合作匠師所承包施作的石雕、龍柱有彰化大村五通宮（1930）；淡水三芝福成宮三川殿（1936）；淡水清水巖祖師廟三川殿（1937）；基隆和平島天后宮三川殿、正殿（1939）；高雄哈瑪星代天府三川殿（1940）；萬華龍山寺正殿（1955）；關渡媽祖廟（1957）；臺中萬春宮（1958）；臺南大天后宮（1959）；臺中醒靈宮（1963）；安平天后宮（1963）；嘉義梅山玉虛宮（1971）等多間宮廟。[36]張木成是日治到戰後初期承作廟宇石雕最多的匠師，有「石雕皇帝」之美譽。[37]

　　彰化大村五通宮廟內正殿供桌上之石香爐，正面落款：「**昭和五年（1930）孟冬／臺北信士張火廣敬献**」，側面則落款：「**石工張木成琢造**」。以此可知五通宮內昭和年間完成的龍柱和壁堵石雕為張木成所承作，完工後即以父親「**張火廣**」之名敬獻石香爐給神明以示崇敬。

圖5-5 彰化大村五通宮，張木成龍柱

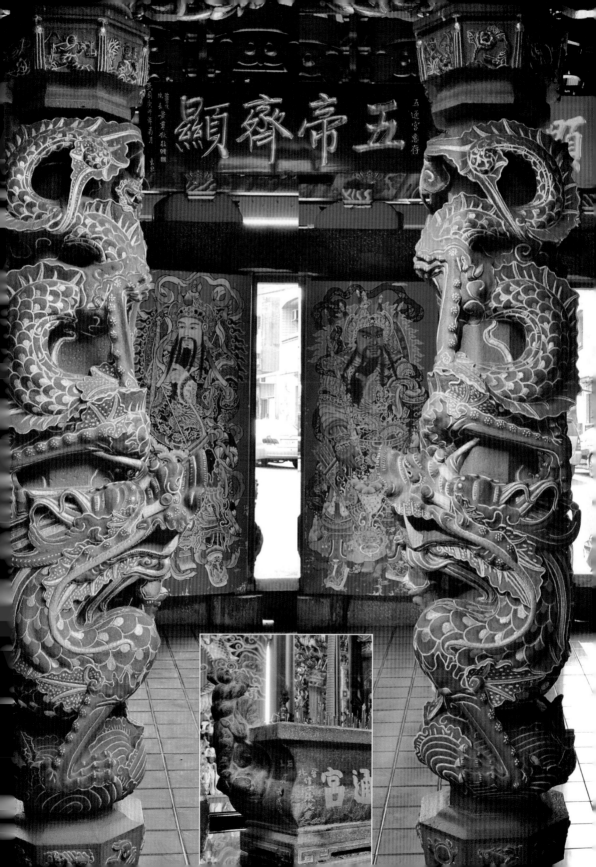

臺灣龍柱石雕研究

透雕

側面鱗角略寬

圓雕

隆鼻
龍首上昂約45度

龍腳橫越額頭
龍爪抵在龍鬚尾端

龍口開啟
角度約25度

龍鬚環柱較近
曲線最高處距柱皮
10-15公分

龍鬚較長
長度約60-70公分

凸肚半徑約30-35公分
肚量較大

圖5-6 石匠張木成所作
龍柱風格特徵

● 張木成所作龍柱風格特徵（圖5-6）

　　大村五通宮三川殿後檐龍柱石材為安山岩。龍身在柱上1/2處向上翻騰，側面鱗角略寬。龍身豐腴壯碩，向上翻騰的轉折較大，透雕也較深。龍形立體並凸浮於石柱之上。因大村五通宮屋檐較矮，所用石柱也較粗，故此廟的龍柱和一般日治時期的廟宇相較起來顯得較粗較短，立在檐下整體看來較粗獷穩重。

　　將整隻龍柱由上到下，描述其特徵為：龍柱後段龍身側面鱗角略寬，龍身較粗壯、豐腴有肉。透雕深，轉折弧度大，翻滾的姿態略顯不流暢。龍身距柱身較遠，透雕較深，看來較立體。龍腳的龍爪皆似鷹爪，後腳一，向上伸展捧舉龍身，連接處雕刻雲朵。後腳二，橫越額頭上方，龍爪抵在正面額頭上方髮鬃尾端雲石上。

　　龍首上昂角度約45度，龍首形似長方形，隆鼻，龍額平坦，短鬃在額後纏繞多圈，造型華麗。二隻面首互相對望，面向祠廟中軸線。龍口開啟角度約25度，口內未含龍珠，下顎環繞一圈追星。五股龍鬃飄散環柱，最高曲線外徑距柱身10－15公分，曲線離柱較近，弧度較小較貼柱。龍鬃長度約60－70公分，較長，向後方包覆。

　　前段龍身挺胸凸肚，龍頸至凸肚最前端的半徑約30－35公分，肚量較大。龍首至前段龍身，身形正面平坦弧度小。龍鬚長條曲線隨凸肚身形遊走。前腳一，直立於凸肚前，四指抓握龍珠抵於顎下數搓短鬚中。前腳二，向下站立在波濤上。

　　此廟內三對龍柱皆為長方形龍首、龍鬃較長、肚量較大，整體看來粗獷穩重，皆為張木成所作龍柱的風格特徵。[38]

　　綜合以上所述，將張木成為大村五通宮施作龍柱之風格特徵整理於左圖。

四、石匠蔣梅水所作龍柱——以關西太和宮正殿龍柱爲例（圖 5-7）

　　蔣梅水（1897－1961），享年65歲。福建省惠安縣峰前村人，石工，父蔣銳、母王問。昭和6年（1931）曾寄留在臺北州臺北市築地町三丁目4番地為雇人，同戶籍內共同工作者有石工王輅生。[39]

　　〈在臺惠安峰前村蔣氏打石匠師群之研究〉論文中用臺灣日治時期的戶籍資料將峰前村蔣氏石匠的譜系與淵源做了表列。文中述蔣梅水：「蔣梅水，福建惠安峰前村技藝相當高超的頭手。昭和12年（1937）因身染重症導致雙目失明，所以回返峰前，歿於大陸。」[40] 蔣梅水在打石界被認為是技藝高超的頭手師傅，和蔣文堯、蔣金輝、蔣文子、蔣生寶共同被讚譽為峰前村的前五虎將之一。蔣氏曾開設蔣源成石鋪，昭和12年（1937）因眼睛病變全盲離開臺灣，返回福建省惠安縣峰前村老家。[41]

　　張麗俊擔任豐原慈濟宮修繕會總理時，其日記內敘述大正14年（1925）：「往慈濟宮，見蔣梅水琢造八角窗，一劉、關、張在虎牢關前三戰呂布；一孔明空城計。粗胚既竣，計琢造八工，而工金四十。午后再往，向陳振通述梅水工手甚然妙捷。」[42] 昭和8年（1933）：「到慈濟宮視察石匠蔣梅水來雕琢三川壁左片十二孝堵也。」[43] 由此可知豐原慈濟宮三川殿正面側廂房八角人物窗二堵，與三川殿後步口龍邊十二孝堵皆為蔣梅水所雕作。另陳仕賢書中述及蔣梅水於昭和2年（1927）受聘於泉興石廠的蔣馨，鹿港天后宮正殿龍柱為其所作。[44]

　　迄今已知有史料可證為蔣梅水所作石雕、龍柱有豐原慈濟宮八角窗（1924）、十二孝堵（1933）；鹿港天后宮正殿龍柱（1927）；新竹關西太和宮正殿龍柱（1931）。[45] 另大林昭慶禪寺有一對落款「**蔣梅水敬獻**」的龍柱，但觀其龍形風格特徵和關西太和宮其所作龍柱差異很大，故研判蔣梅水僅為捐款敬獻，並非其所雕作。[46]

　　新竹關西太和宮正殿前檐龍柱，柱身上可見落款：「**石匠蔣梅水琢作**」。此對龍柱為迄今已知，蔣梅水在臺唯一有親手「**琢作**」落款的作

圖5-7 新竹關西太和宮正殿，蔣梅水龍柱

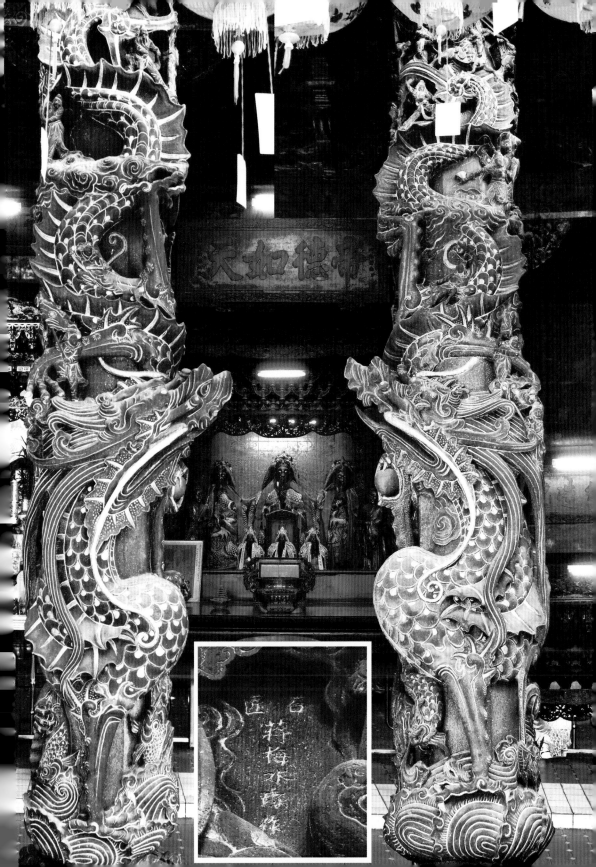

臺灣龍柱石雕研究

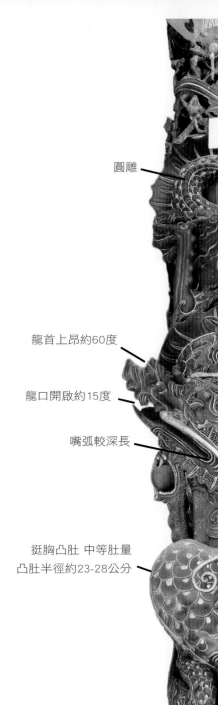

雕飾眾多人物帶騎

圓雕　　　　　　透雕

側面鱗角較大

龍首上昂約60度

龍口開啟約15度

嘴弧較深長

挺胸凸肚 中等肚量
凸肚半徑約23-28公分

雕飾眾多水族動物

後腳橫越龍首上方
龍爪大張鏤空透雕

五股龍鬚飄散環柱
長度約60-80公分

龍鬚曲線外徑
距柱皮約13-18公分

圖5-8 石匠蔣梅水所作
龍柱風格特徵

品。此龍柱平日以鐵籠圍柱保護，只有清潔和特別央商才開啟。

● 蔣梅水所作龍柱風格特徵（圖5-8）

　　蔣梅水為關西太和宮正殿所作的龍柱，石材為安山岩，技法為線雕、淺浮雕、深浮雕、鏤空透雕和圓雕。龍身躍動靈活。龍鬚流瀉長且飄逸。龍身貼柱而立，柱身雕飾繁複的人物動物。因為太和宮正殿屋簷極高，所以龍形拉得較長，全龍柱立在簷下整體看來身形修長優雅，雕刻細膩仔細。

　　將整隻龍柱由上到下，描述其特徵為：後段龍身在柱上2/5處向上翻轉，以側面較大片鱗角的走向和波紋表現翻轉的姿態與弧度。龍尾較纖細，柱身雕飾的雲朵和人物較多較複雜。龍身透雕較淺較貼柱，平面感較強。龍腳的龍爪皆似鷹爪，後腳一，在石柱中段向上挺直，奮力伸展抓握龍身，抓握處雕刻雲朵，雲朵橫向延伸至後方，雲朵上雕飾人物站立其上。後腳二，橫越額頭上方，龍爪大張抵在雲石上。

　　龍首上昂角度約60度，二隻面首互相對望，面向祠廟中軸線。挺鼻，龍額平坦。龍口開啟角度約15度，口內未含龍珠，嘴弧較深長，下顎環繞一圈追星。龍鬚飄散環柱，最高曲線外徑距柱身13－18公分，弧度中等。龍鬚較長，長度70－80公分，流瀉更長更飄逸，並以線刻線條表現龍鬚曲線。

　　前段龍身，挺胸凸肚，龍頸至凸肚最前端的肚腹半徑約20－25公分，中等肚量，和龍首突出的比例搭配和諧，大小適當，龍鬚長條曲線隨凸肚身形遊走。龍腳的前腳一，直立於凸肚前，四指抓握龍珠抵於顎下短鬚間。前腳二，向下挺直抓握，站立在波濤上。波濤間偶有點綴水族動物花果，水族或銜鬚尾，或在波濤間沉浮，雕飾複雜。柱身另加雕飾的人物帶騎，風格及特徵皆和惠安蔣派相同，額小頰寬，人物動作和衣飾線條俐落，研判修手為惠安蔣派工匠。

　　綜合以上所述，將蔣梅水為關西太和宮施作龍柱之風格特徵整理於左圖。

臺灣龍柱石雕研究

第三節　各匠師石雕龍柱風格特徵差異

　　蔣梢、辛阿救、張木成、蔣梅水四位石匠所作石雕龍柱都有各自的風格特徵。如將他們所作龍柱的特點放大以表列對照呈現，即可看出各匠師龍柱設計的差異性。在表5-2中可見，因各祠廟屋頂高度不同，以致各匠師所雕龍柱的長度也各不相同。各龍柱後段龍身雖都盤旋向上，但靈活度各異。前段龍身雖皆挺胸凸肚，但龍頸至凸肚最前端的肚腹半徑、龍首的形狀、突出的比例、龍鬃的長度等也都各不相同，各匠師所設計的龍形都極具個人的風格特徵。（表5-2）

表5-2 各匠師所作龍柱全形去背圖列表

蔣梢 1917年豐原慈濟宮	辛阿救 1927年八里天后宮	張木成 1930年大村五通宮	蔣梅水 1933年關西天后宮

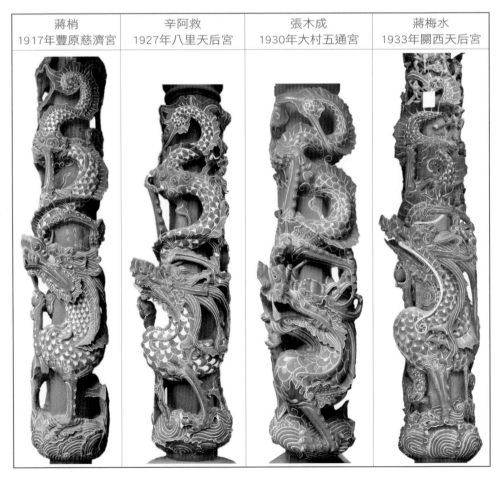

表5-3各匠師龍柱的後段龍身皆以側面鱗角的走向表現龍尾向上翻騰的姿態，但又各具特色。蔣梢所作透雕深，但龍尾翻轉姿態略顯拖滯不順暢。辛阿救所作較立體鮮活，所雕側面鱗角的走向較能表現出龍身向上滾動翻騰的姿態。張木成的龍身則透雕較深、較壯碩有肉，側面鱗角略寬，轉折弧度大，翻滾的姿態略不顯流暢。蔣梅水龍尾較纖細，透雕較淺，平面感較強、柱身雕飾雲朵人物較多較複雜。比對表中可見辛阿救所作的後段龍身較豐腴有致，透雕深翻轉最靈活順暢。（表5-3）

表5-3 各匠師所作龍柱後段龍身比對表

蔣梢所作1917年豐原慈濟宮龍柱	辛阿救所作1927年八里天后宮龍柱
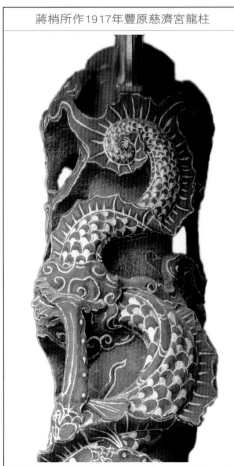	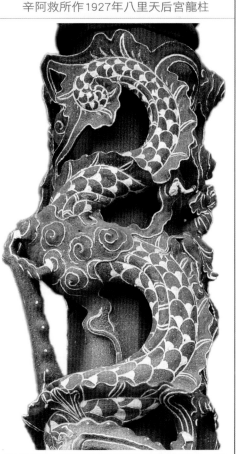
後段龍身翻轉的姿態略顯拖滯不順暢，透雕深	側面鱗角表現翻騰和豐腴圓潤的龍身。透雕深，龍身距柱身遠，凸浮立體

張木成所作1930年大村五通宮龍柱	蔣梅水所作1933年關西天后宮龍柱
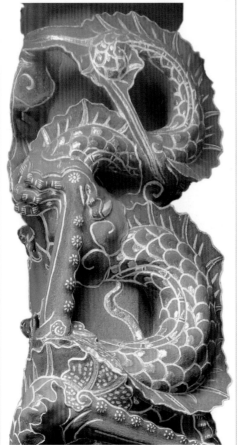	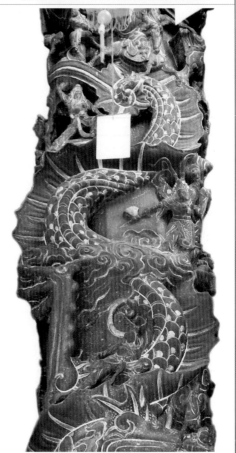
側面鱗角略寬，龍身較粗壯。透雕深，轉折弧度大，翻滾的姿態略不流暢	龍尾較纖細，柱身雕飾雲朵人物較多較複雜。龍身透雕較淺，平面感較強

　　表5-4可見各匠師所作龍柱橫越額頭上方之龍腳龍爪抓握的不同姿態。其中可見蔣梢所作龍爪抓握最上股髮鬃尾端雲石，其下石材和柱身相連。辛阿救所作龍爪緊抓最上股上揚的髮鬃，其下的石材完全剃除，整組透雕。張木成所作龍爪抵在正面額頭上方的髮鬃尾端的雲石上，爪下透雕。蔣梅水所作龍爪大張抵在髮鬃上方雲石上，爪下透雕。

　　由比對中可見辛阿救、張木成、蔣梅水龍爪抓握下方石材皆完全剃除透雕，施作仔細。（表5-4）

表5-4 各匠師所作龍柱橫越額頭上方之龍腳、龍爪抓握方式比對表

蔣梢所作1917年豐原慈濟宮龍柱	辛阿救所作1927年八里天后宮龍柱
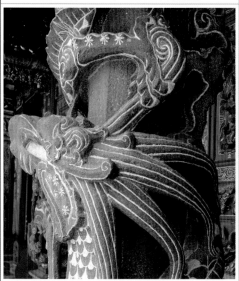	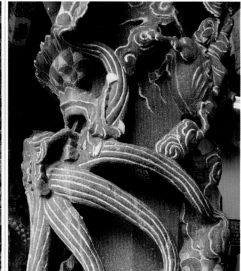
龍爪抓握最上股髮鬃尾端雲石，其下石材和柱身相連	龍爪緊抓最上股上揚的髮鬃，其下的石材完全剃除，整組透雕
張木成所作1930年大村五通宮龍柱	蔣梅水所作1933年關西天后宮龍柱
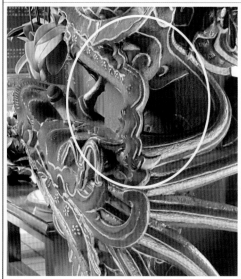	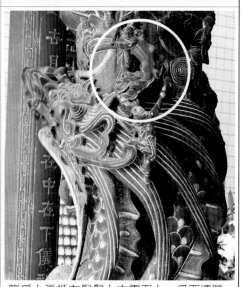
龍爪抵在正面額頭上方的髮鬃尾端的雲石上	龍爪大張抵在髮鬃上方雲石上，爪下透雕

表5-5中可見蔣梢所作龍鬚距八角柱身13－18公分，弧度中等；長度35－45公分，較短。辛阿救所作距柱身15－20公分，透雕較深，弧度較大；最上一股長度25－30公分，其餘四股長度40－50公分。張木成所作距柱身10－15公分，弧度較小；長度60－70公分，較長。蔣梅水所作距柱身13－18公分，弧度中等；長度70－80公分，很長。

比對表中可見辛阿救所作的龍鬚弧度較大較有張力，透雕施作的技法較難。蔣梅水所作的龍鬚長且飄逸瀟灑、下垂自然。（表5-5）

臺灣龍柱石雕研究

表5-5 各匠師所作龍柱龍鬚比對表

蔣梢所作1917年豐原慈濟宮龍柱	辛阿救所作1927年八里天后宮龍柱
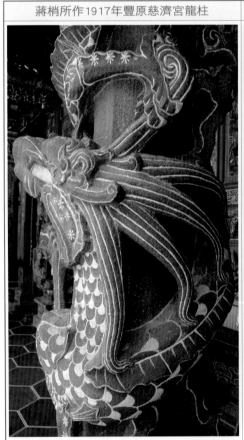	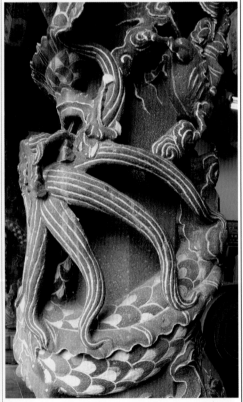
距柱身13－18公分，弧度中等。髮鬚長度35－45公分，較短	距柱身15－20公分，透雕較深，弧度較大。最上一股長度25－30公分，其餘四股長度40－50公分

張木成所作1930年大村五通宮龍柱	蔣梅水所作1933年關西天后宮龍柱
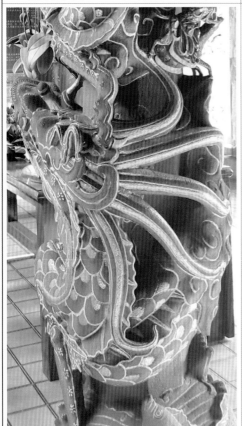	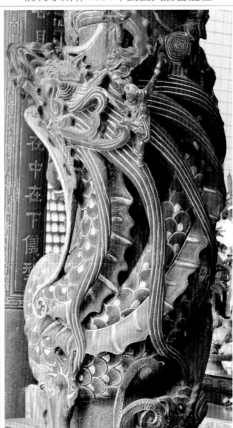
距柱身10－15公分，弧度較小 髮鬃長度60－70公分，較長	距柱身13－18公分，弧度中等 髮鬃長度70－80公分，很長

　　表5-6為各匠師龍柱龍首特徵的比對表，蔣梢所作龍首上昂角度約50度。蒜頭鼻；龍口開啟角度約20度。辛阿救所作龍首上昂角度約40度；尖鼻，龍額多皺褶並立有尺木；龍口開啟角度約15度。張木成所作龍首上昂角度約45度；形似長方形，隆鼻，龍額平坦；龍口開啟角度約25度。蔣梅水所作龍首上昂角度約60度；挺鼻，龍額平坦。龍口開啟角度約15度。；嘴弧較深長。

　　比對表中可看出蔣梅水所作龍柱的龍首仰角最高，蔣梢龍柱次之。張木成的龍首形狀方正，和其他龍首形狀較不同。（表5-6）

表5-6 各匠師所作龍柱龍首比對表

蔣梢所作1917年豐原慈濟宮龍柱	辛阿救所作1927年八里天后宮龍柱
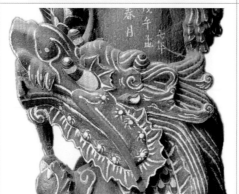	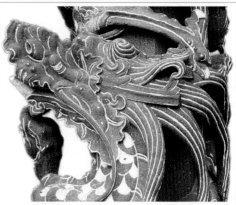
龍首上昂角度約50度。蒜頭鼻。　龍口開啟角度約20度	龍首上昂角度約40度。尖鼻，龍額多皺褶並立有尺木。龍口開啟角度約15度
張木成所作1930年大村五通宮龍柱	蔣梅水所作1933年關西天后宮龍柱
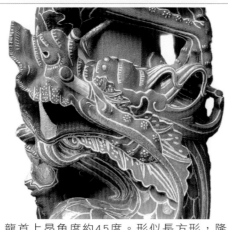	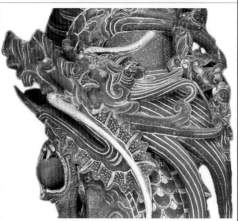
龍首上昂角度約45度。形似長方形，隆鼻，龍額平坦。龍口開啟角度約25度	龍首上昂角度約60度。挺鼻，龍額平坦。龍口開啟角度約15度。嘴弧較深長

表5-7蔣梢所作凸肚半徑約15－20公分，肚量較小；下方龍腳直挺站立。辛阿救凸肚半徑約20－25公分，中等肚量；龍腳斜向下，使龍形似向前騰躍。張木成凸肚半徑約30－35公分，肚量較大；龍腳雖斜向下但較短，僅似站立在波濤上。蔣梅水凸肚半徑約20－25公分，中等肚量；下方龍腳向下挺立。

表5-7 各匠師所作龍柱凸肚半徑、下方龍腳比對表

蔣梢所作1917年豐原慈濟宮龍柱	辛阿救所作1927年八里天后宮龍柱
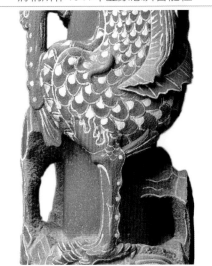	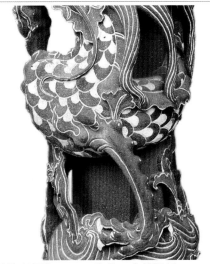
凸肚半徑約15－20公分，肚量較小 下方龍腳直挺站立	凸肚半徑約20－25公分，中等肚量 龍腳斜向下的使龍形似向前騰躍
張木成所作1930年大村五通宮龍柱	蔣梅水所作1933年關西天后宮龍柱
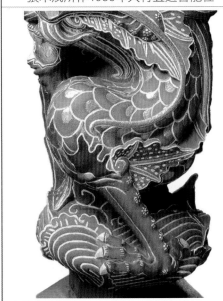	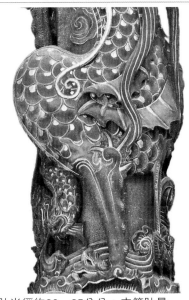
凸肚半徑約30－35公分，肚量較大 龍腳斜向下但較短，僅似站立在波濤上	凸肚半徑約20－25公分，中等肚量 下方龍腳向下挺立

從比對表中可看出辛阿救、蔣梅水的凸肚半徑適中，張木成的凸肚則較大。辛阿救向下斜撐的龍腳似欲向前騰躍衝刺，動態感十足；張木成的龍腳雖亦為向下斜撐，但因較短無律動感；蔣梢、蔣梅水龍腳則僅直挺向下站立在波濤上。（表5-7）

第四節　各匠師石雕龍柱風格差異分析

石雕龍柱的風格特徵是每個匠師個人的恆常特性與表現，和地區的一致性與文化性相關聯。以上四位匠師都是日治時期從福建省惠安縣來到臺灣工作的石匠，但因為出身於不同的鄉鎮村落，所以傳承設計的龍柱造型也不盡相同，各有其風格特徵。將四位匠師所作石雕龍柱風格特徵差異分析彙整，可得出以下結論：

依蔣梢所作龍柱圖像分析，其設計施作的龍柱和其他匠師不同且可供辨識的特點為：後段龍身較細，轉折流暢，透雕程度中等，靠近龍尾處的轉折稍嫌遲滯。龍首上昂角度約50度，龍鼻為較圓弧光滑的蒜頭鼻。龍鬃長度較短，透雕中等較近柱心。靠近額頭的龍腳抓握龍鬃與柱身相連的雲石。龍首突出的比例較凸肚大些，凸肚的肚量較小。前腳直挺向下站立在波濤上。蔣梢所設計的全龍形中規中矩地貼柱而立，龍柱整體看來簡潔有力。

依辛阿救所作龍柱圖像分析，其設計施作的龍柱和其他匠師不同且可供辨識的特點為：後段龍身粗細適當、轉折流暢、肌肉圓潤，龍身和八角柱身之間透雕極深。龍首上昂角度約40度，龍鼻有些許皺褶，額上立有尺木。其橫越額頭的龍腳會抓住揚起的髮鬃，下方作鏤空透雕。龍鬃透雕多、弧度大、不易施作，看來較飛揚動感。龍首和凸肚的比例協調，經營位置恰到好處。斜向下方支撐的龍腳使龍形看似欲向前騰躍。辛阿救所設計的全龍形凸浮於八角柱身之上，龍柱整體看來具有動態感與立體感。

依張木成所作龍柱圖像分析，其設計施作的龍柱和其他匠師不同且可供辨識的特點為：後段龍身豐腴壯碩，鱗角略寬，轉折弧度較大，但翻滾的姿態略顯不流暢。龍身透雕程度中等。龍首大且方正，隆鼻，龍額平坦。龍鬃較長但透雕不深、較貼柱，向後方包覆。龍首的比例較肚量大，

且凸肚也大。前腳斜向下但較短，動態感不強。張木成所設計的龍柱全龍形貼柱而立，整體看來粗獷穩重，極具個人風格。

依蔣梅水所作龍柱圖像分析，其設計施作的龍柱和其他匠師不同且可供辨識的特點為：後段龍身以較大片的側面鱗角表現翻轉的姿態與弧度，龍身透雕較淺較貼近八角柱身，平面感較強。龍首高昂，角度約60度，嘴弧較深長，挺鼻，龍額平坦。龍爪大張抵在髮鬃上方雲石，龍鬚流瀉長且飄逸，透雕中等。龍首和凸肚的比例協調，柱身上雕飾的人物走獸多且繁複。前腳直挺站立在波濤上。蔣梅水所設計的全龍形因龍身流暢的轉折而呈現靈動感，整體看來修長優雅，雕刻繁複。

從以上所論可知，四位石雕匠師同樣都是使用安山岩雕刻龍柱，但因為龍形的設計和雕刻方式的差異，龍柱所呈現出來的動態感與氣度韻致就截然不同。從比對表中可看出，匠師雕刻得較仔細者，石材和柱身相連的部分就可雕得越細越少，龍柱越能表現出凸浮的立體感，其中立體感最強的龍柱就是辛阿救的龍柱。

在雕造堅硬的石材時，要同時能表現出軟、硬的骨法質感誠屬不易，從比較中可看出辛阿救所作的龍鬚表現出飛揚的張力，後段龍身則柔軟無骨又穠纖合度。蔣梅水作的龍鬚表現出瀟灑自然的飄逸感，後段龍身也修長優雅。此二龍柱雕工的骨法和氣韻都優於其他二者。

再者就是龍形的設計，要在立體的石柱上設計出具動態感、立體感和比例恰當的龍形，以呈現出龍的優雅和躍動感。四位匠師所作龍柱都各有特色，蔣梅水所作龍柱看來修長典雅，氣韻生動。辛阿救所作龍柱則龍腳向下斜撐，表現了似欲向前騰空飛躍的動態感。在比對表中也可看見不同時期龍柱的特徵迭有變化，蔣梢在日治大正時期所作龍柱的龍鬚長度較短，越往後期到了蔣梅水的昭和年間，龍鬚長度越長，直至現在甚而可見龍鬚直垂落地者。各匠師龍柱特徵各有不同，氣度韻致也各有千秋，實足為臺灣古典龍柱的表徵。

茲將各石匠所作龍柱風格特徵整理表列，以更清楚看出差異性。（表5-8）

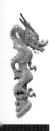

表5-8 各石匠之龍柱風格特徵差異

	蔣梢所作龍柱 1860-?	辛阿救所作龍柱 1886-1928	張木成所作龍柱 1903-1991	蔣梅水所作龍柱 1897-1961
後段龍身	後段龍身較細，中等透雕，轉折流暢，但龍尾處的翻轉曲度稍嫌遲滯。	後段龍身粗細適當、轉折流暢、穠纖合度；以麟角轉動的弧度扁現翻騰姿態。	後段龍身豐腴壯碩，鱗角略寬，轉折弧度較大，但翻滾的姿態略顯不流暢。	後段龍身側面鱗角較大片，透雕較淺；柱身上雕飾的人物走獸多且繁複。
龍首	龍首上昂角度約50度，蒜頭鼻。	龍首上昂角度約40度，龍鼻處有皺褶，額上立有尺木。	龍首上昂角度約45度，龍首大且方正，隆鼻，龍額平坦。	龍首高昂，上昂角度約60度，嘴弧較深長。
凸肚半徑	半徑約15-20公分，肚量較小；龍首突出的比例較凸肚大。	半徑約20-25公分，和龍首的比例協調。	半徑約30-35公分，凸肚較大，龍首的比例也較肚量大。	半徑約20-25公分，和龍首的比例協調。
龍鬚	龍鬚約35-40公分長，較貼柱，其下透雕曲度中等	龍鬚約40-50公分長；其下透雕曲度深、弧度大、不易施作。	龍鬚約60-70公分，流瀉長且環柱包覆龍身，其下透雕曲度較淺。	龍鬚約60-80公分；流瀉長且飄逸，其下透雕曲度中等。
前腳	前腳直挺站立於波濤上。	前腳斜向下支撐，使龍形看似欲向前騰躍。	前腳斜向下撐但較短，動態感不強。	前腳直挺站立在波濤上。
整體龍形	整體看來簡潔有力。	整體比例和諧，看來具有動態感與立體感。	全龍形貼柱而立，整體看來粗獷穩重。	全龍形呈現靈動感，整體看來修長優雅，雕刻繁複。

■ 註釋

(1) 李建緯，〈臺灣寺廟中的龍—其藝術形式與功能〉，《龍Dragon: Symbol of King, Spirit of Waters》，KNMM International Academic Conference，2017年，頁129－159。

(2) 羅哲文，〈孝堂山郭氏墓石祠〉，《文物》Z1期，1961－05－31。

(3) 王志宇，《寺廟與村落：臺灣漢人社會的歷史文化觀察》，頁215－227。

(4) 吳慶洲，〈龍柱藝術縱橫談〉，《古建園林技術》，1996年第3期，頁22－28。

(5) 李乾朗，《臺灣廟宇裝飾》（臺北市：傳藝中心籌備處，2001年），頁

81－86。

（6）一般咸認臺南開基天后宮三川殿前檐龍柱是臺灣年代最早的石雕龍柱。
依雕製風格研判雕作的年代在清康熙雍正時期（1680－1730），約和福
建施琅墓的年代接近。

（7）現場田野紀錄，田調者蔣若琳2015.5.8.。北港朝天宮後殿龍柱落款：
「晉水弟子張植槐叩答／乾隆乙未年（乾隆40年、1775）臘月敬立」。

（8）現場田野紀錄，田調者蔣若琳，2015.9.19.。北埔慈天宮正殿龍柱落
款：「信婦姜門胡氏奉」，胡圓妹為姜榮華之妻。姜榮華於同治13年
（1874）出資重修北埔慈天宮。

（9）現場田野紀錄，田調者蔣若琳，2014.10.24。新北市八里天后宮三川殿
前檐口龍柱落款：「丁卯秋仲／許丙敬献／臺北辛阿救彫」。

（10）新北市九份青雲殿，凌霄寶殿雙龍柱，現場田調口訪陳原男匠師，田調
者蔣若琳2019.07.14。

（11）沃夫林（Heinrich Wölfflin）的「風格發展五組原則」為：一、線性
相對於繪畫性；二、平面性與縱深的；三、封閉與開放；四、多樣性
與統一性；五、從主題絕對的清晰到相對的清晰。

（12）不著撰人，《南鯤鯓代天府契約書》，1925－1932，未刊本。田調者蔣
若琳2015.3.21南鯤鯓代天府主任辦公室紀錄採集。契約中可見數人簽
名落款，契約中提及的石工有：「大正十四年十月廿二日，臺北市新
富町一丁目一一四番地，王輅生印。北投郡北投庄蚵寮五九二番地，
請負人連帶保證人，王火艾印。泉州府惠安縣溪底鄉，王輅生印。臺
中州彰化郡南郭庄，蔣馨印。」

（13）現場田野紀錄。中壢仁海宮三川殿後步口花鳥柱：「丙寅秋月（1926）
石匠蔣玉昆彫刻」。三川殿後步口龍柱：「丙寅年孟冬月（1926）石
匠張火廣」。三川殿石窗：「昭和丁卯春（1927）石匠張秋成刻」。
正殿龍柱：「丁卯年仲春立（1927）石匠李晚生」。田調者蔣若琳，
2015.5.23.。

（14）〈蔣梢除戶謄本〉。

（15）〈蔣梢除戶謄本〉。

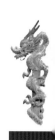

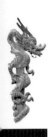

(16) 現場田野可見蔣梢於三川殿壁堵的落款，田調者蔣若琳，2018.7.18.。

(17) 張麗俊著，許雪姬等編纂‧解讀，《水竹居主人日記》，（五），頁252。

(18) 同上註，頁66、162。

(19) 臺北陳德星堂現場田野紀錄，壁堵上落款「蔣梢」，田調者蔣若琳2018.7.19.。

(20) 張麗俊著，許雪姬等編纂‧解讀，《水竹居主人日記》，（五），頁252。

(21) 現場田野紀錄，田調者蔣若琳2015.11.2.、2018.10.16、2017.7.19.。

(22) 〈辛阿救、辛阿老、辛阿水、辛火炎除戶謄本〉，頁20－21。

(23) 參見蔣若琳，〈惠安石匠辛阿救及其在臺作品研究〉，《2018臺灣美術經典講座暨新秀論壇論文集》，頁128－145。

(24) 現場田野採集，田調者蔣若琳，新竹城隍廟2015.8.4.。八里天后宮2015.7.25.。

(25) 參見蔣若琳，〈從《水竹居主人日記》看辛阿救和臺灣中部祠廟的互動〉《古文書學會會刊》，頁29－68。

(26) 李乾朗，〈臺灣近代著名匠師略傳‧石匠師〉，《傳統營造匠師派別之調查研究》，頁86。

(27) 根據李乾朗口述，大木匠師廖石成剛出師時，大約是大正10年（1921）左右，跟隨著師傅陳應彬參與了臺中林氏宗廟的興建工程，當時他看見辛阿救在此祠廟雕造龍柱。李乾朗口述，訪問者蔣若琳，2016年6月7日於李乾朗辦公室訪問。

(28) 林會承，《新竹縣北埔姜氏家廟彩繪紀錄》，頁51、52。

(29) 追星大多出現在繁殖期的雄性溪哥魚（學名平頜鱲）的臀鰭與背鰭。成熟的平頜鱲雄魚鰓蓋旁追星的基部會融合而連成一線，成為白色的棒狀追星。資料來源：臺灣魚類資料庫，網站：http://fishdb.sinica.edu.tw.2018.5.29點閱。

(30) 中國古代將龍升天時所憑依的短小樹木稱為尺木，亦將尺木比喻為登仕的憑藉。唐‧劉禹錫，〈薛公神道碑〉：「『尺木』是龍頭上如博山形之物。」唐‧段成式，《酉陽雜俎‧鱗介篇》：「龍頭上有一物，

如博山形，名尺木。龍無尺木，不能升天。」

(31)〈張火廣除戶謄本〉。張火廣所作有新北市板橋接雲寺（1919年）、桃園八德三元宮（1925年）、八里天后宮（1927年）等多間宮廟。現場田野紀錄，石雕上皆有「石工張火廣、惠安張火廣」的落款。田調者蔣若琳，2016.10.9.、2015.7.25.、2015.6.27.。

(32)吳佳玲，〈打石司傅張木成研究〉，國立臺北藝術大學建築與古蹟保存研究所碩士論文，2009年。

(33)李乾朗，〈臺灣近代著名匠師略傳·石匠師〉，《傳統營造匠師派別之調查研究》，頁87。

(34)現場田野紀錄，萬華龍山寺龍柱石雕上有「張木成、張俊義」的落款。田調者蔣若琳，2016.10.9.。

(35)吳佳玲，〈打石司傅張木成研究〉。

(36)現場田野紀錄，以上祠廟內石雕皆有石刻落款：「石工張木成」「彫琢人張木成」、「臺北張協成彫刻」。田調者蔣若琳，2014.-2019於全省各地田調。

(37)口訪石雕匠師石地發，訪問者：蔣若琳，2019.11.6.於五股石地發石雕工作室。

(38)現場田野紀錄，田調者蔣若琳，2016.1.17.。

(39)〈蔣梅水除戶謄本〉。

(40)莊耀棋，〈在臺惠安峰前村蔣氏打石匠師群之研究〉，國立藝術學院傳統藝術研究所碩士論文，1998年，頁44。

(41)同上註。

(42)張麗俊著，許雪姬等編纂·解讀，《水竹居主人日記》（六），頁423。

(43)同上註（九），頁264。

(44)口訪鹿港木雕師傅李松林所得之資料，陳仕賢，《惠馨傳藝1·惠安石雕在臺匠師與匠藝》（臺中市：鹿水文史工作室，2015年），頁24。

(45)現場田野紀錄。田調者蔣若琳，2015.6.27.。

(46)現場田野紀錄。田調者蔣若琳，2017.3.5.。

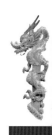

第六章　結論
──各匠師龍柱石雕圖文對照

　　惠安石匠辛阿救，清末從福建省惠安縣湖埭頭村，來到臺灣新竹北埔打石工作，是當時出色的龍柱石雕頭手師傅。過去的研究均稱讚辛阿救是1920年代臺灣最出色的一位粵東龍柱名匠。因為當時匠師資料有限，所以誤認為辛阿救是客家人。筆者經由辛阿救後代辛烘梅、辛志鴻提供的老照片、除戶謄本、口訪資料和師友田調的協助，親至福建湖埭頭村田野踏查，訪談村內耆老並攜回辛氏剛忠公派下族譜回臺研究，確定了辛阿救的祖籍為「**福建省惠安縣東嶺鎮湖埭頭村**」，證實了**辛阿救實為福建惠安閩南人，並非粵東客家人**。

　　辛阿救18歲時在新竹北埔與廣東籍的林新妹女士結婚組成家庭，婚後共育有2子、3女、1養女，其中2個女兒早夭。已確知長子辛火炎、妻舅林添福等2人承襲了辛氏的石雕手藝。養女張合妹和么女辛助嬌分別嫁給辛阿救的大徒弟和2徒弟，形成一個打石家族。辛阿救家族祖孫三代都有一人接續打石工作，但辛阿救於42歲時即因打石吸入過多粉塵的職業肺矽病而往生。其長子與長孫也都因肺矽病而早逝。辛阿救家族的遷移發展歷程，見證了清末後從福建到臺灣的打石匠師技術移民的工作概況，其子孫後來的發展也讓吾人得見惠安來臺石雕家族的興衰，是一頁鮮活的臺灣近代工匠史。

　　辛阿救從小生長在鄉人世代多以打石為生的福建省惠安縣湖埭頭村，幼時在家鄉和長輩師傅學習傳統的石雕技藝，及長後於清末來到臺灣，和已定居在新竹北埔的父兄一起工作，並於此地成家立業。北埔慈天宮目前三川石壁上仍留有同治年間重修時辛姓人士的捐獻落款。亦為石工的辛阿救父親辛阿老、兄長辛阿水口傳為參與北埔慈天宮重修的石匠師，經老照片、文獻史料和石雕風格分析研判，辛阿救的父親辛阿老所屬之惠

安辛氏石匠團應曾參與北埔慈天宮同治年間（1873）的石雕修建工程。

辛阿救於大正3年（1914）曾寄籍在獅頭山勸化堂開山堂主黃炳三的戶籍內，研判其當時承作此堂的石雕工程。勸化堂當時的石雕、龍柱，不論設計或工法都大致沿襲了惠安辛氏石匠團於同治年間雕作北埔慈天宮時的師承傳統。二間宮廟的龍柱、人物柱、石雕窗都沿用相似的圖稿與雕刻技法。雖然施作時間差距40年，但二者的風格特徵相似，故研判是在不同年代由有著相同石雕技法和圖稿傳承的辛阿救與惠安辛氏石匠團沿續承做，故所設計的龍柱龍形和雕刻都大致相同，變化不多。

辛阿救成名前在獅頭山勸化堂，和其他工匠同場合作的經驗，實為他打石事業的轉捩點和重要分水嶺。其寄籍在苗栗黃炳三戶籍內時，共同寄籍的工匠人數眾多，人才濟濟，和多位來自廣東及福建等不同地區的工匠同場工作，互相觀摩學習，應是促使了他眼界大開並萌生到大都市發展的想法。所以他在做完獅頭山勸化堂這一場工程後，於大正5年（1916）就毅然離開新竹北埔熟悉的環境，將戶籍搬遷到臺北三重自立門戶。其設計與雕刻手法開始受到其他匠師的影響並學習了其他工匠的構圖，龍柱石雕的風格開始有了較大的轉變和突破。辛阿救來到工匠繁多、競爭激烈，但相對工作機會也較多的臺北發展，並和眾多石匠師們一起工作，且能脫穎而出，使他在臺北有出人頭地的機會。並在4年後，大正9年（1920）就迅速崛起，為艋舺龍山寺雕製中殿雙龍柱，並一雕成名，著實不易，非常難得。

將辛阿救匠團在臺所作龍柱的地理位置標示在Google地圖上，呈現空間的量化。可看出其工作的區域主要集中在新竹、苗栗一帶，地圖中標示顏色愈淺表示施作年代愈早，反之越深則年代越晚。（圖6-1）

豐原慈濟宮日治時期的重修石雕工程，是由石匠蔣梢於1917年先進場施做，相隔4年於1921年再由辛阿救承作，最後於1933年接續由石匠蔣梅水承作並完成收尾，斷續地施作了16年才算大致完竣。經由解讀史料日記，我們可觀察到當時的社會時勢，祠廟間爭妍鬥麗的心態和匠師間互相鬥藝的風氣，多數祠廟都想請得工匠好手至廟內工作，藉著能邀請到知名匠師施做自家宮廟，提高名氣的意味濃厚，和現今的宮廟競爭型態頗為類似。而在史料中也觀察到，在廟宇修繕的過程中，遭遇了石料不足、需工

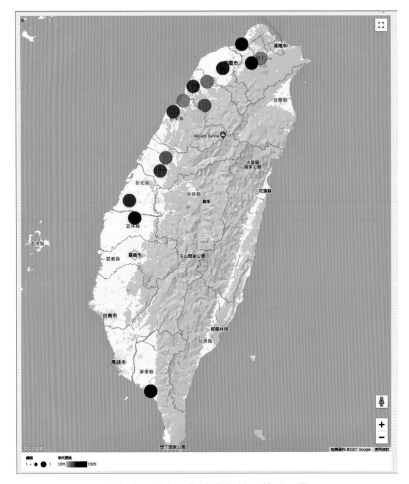

工作的區域主要集中在新竹、苗栗一帶

圖6-1 辛阿救匠團所作龍柱地理位置

圖像製作：蘇純儀2021.1.10.

孔急、工人工資上漲等種種社會現象。而石雕頭手司傅的優秀設計，亦須和修手無間配合，方能成就高品質的石雕作品；如果無法妥善管理配合的修手，將連帶地影響到石雕細部的藝術表現。石雕好手常因沒有做好防護，易罹患職業肺矽病早逝，非常令人婉惜！

　　臺灣1980年之後，因為打製石雕所揚起的粉塵對工匠的身體健康危害極大，所以願意從事此工作的人才日漸減少。在供需失衡下遂逐漸轉而委託大陸雕造，做好後再運回臺灣的廟宇組裝，因此現在臺灣會打龍柱的石雕師傅已屈指可數，龍柱的設計安裝工法與打石技藝已瀕臨失傳，為傳統石雕工藝傳承的一大隱憂。

石匠蔣梢、辛阿救、張木成、蔣梅水等4位石雕匠師都是清末從福建惠安來到臺灣工作的優秀好手。從日治時期的除戶謄本內可看出，各匠師都曾寄籍多處，和來自不同地區的工匠同場工作，彼此觀摩並吸收其他匠派的風格與技巧。在民間祠廟彼此互相競爭和工匠鬥藝的風氣影響下，各匠師所雕作品不斷精進和求新求變，這些當時的石雕能手所雕龍柱都有自己的風格特徵，作品也展現了各攬勝場和特殊的個人風格。有些並融合其他匠派的特色，設計出更精彩亮眼的石雕龍柱。

石匠辛阿救所設計的龍柱，綜合多對特徵可知其後段龍身比例恰當、轉折曲度流暢，顯出翻騰與躍動的姿態；前段龍身的龍腳硬挺斜向下支撐的態勢，使龍身看似欲向前騰空飛躍；全龍雕刻深度較深，突浮立體、具有動態感。蔣梢所作的臺中豐原慈濟宮龍柱，其後段龍身曲度較大略顯不流暢；龍首突出的比例較凸肚大些，蒜頭鼻；前腳直挺站立在波濤上，全龍雕刻深度較淺，故龍身較貼柱，立在檐下整體看來簡潔有力。

張木成所作的彰化大村五通宮三川殿後檐龍柱，龍首較方正，隆鼻且凸肚較大，前腳斜向下撐但比例較短；後段龍身較粗壯，但向上翻滾的姿態略顯遲滯；龍身雕刻深度較深，立在檐下整體看來較凸浮粗獷、穩重大器。蔣梅水所作的新竹關西太和宮正殿龍柱，後段龍身雕刻較淺較貼柱，柱身所飾的人物多且複雜；龍首和凸肚的比例協調，龍鬃流瀉長而飄逸，立在檐下整體看來修長優雅，雕刻細膩仔細。林添福為辛阿救的妻舅兼合作匠師，其所作龍柱大致沿襲辛阿救的風格特徵，後段龍身豐腴有肉，龍鼻渾圓突起，龍鬃環柱的弧度較小較貼柱。整體轉折順暢動感，立在檐下風格中規中矩。

綜合來看，各匠師所作龍柱都是傑出且深具藝術性的工藝創作，具當代文化資產保存價值。匠師們在工作授徒時，傳承其優異的打石技藝，並在當時的祠廟內留下了許多典雅華麗的石雕龍柱，對日後臺灣的石雕業影響甚多且深遠。希望藉由此部分龍柱風格特徵的書寫和比對，發現更多石匠蔣梢、辛阿救、張木成、蔣梅水等匠師在臺灣各地所承做的龍柱，以讓後輩們參考。（表6-1、6-2）

以下彙整辛阿救、蔣梢、張木成、蔣梅水、林添福所作的石雕龍柱風格特徵，併辛阿救的石雕人物、動物風格特徵。且將研判為惠安辛氏石匠團、辛阿救、林添福等人所作的北埔慈天宮正殿龍柱；獅頭山勸化堂正殿龍柱；彰化二林仁和宮三川殿龍柱；雲林西螺張廖家廟崇遠堂正殿龍柱一併呈現。

表6-1 石匠蔣梢、辛阿救石雕龍柱風格差異分析

蔣梢所作龍柱，1917年臺中豐原慈濟宮	辛阿救所作龍柱，1927年八里天后宮
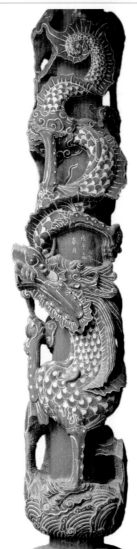	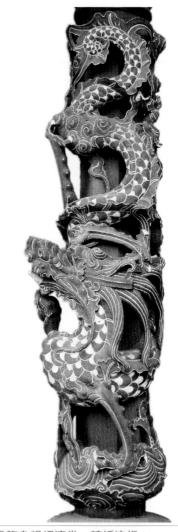
後段龍身較細，中等透雕，轉折流暢，但龍尾處的翻轉稍嫌遲滯； 龍首上昂角度約50度；蒜頭鼻； 龍首突出的比例較凸肚大、肚量較小； 龍鬚較貼柱，透雕中等； 前腳直挺站立於波濤上，整體簡潔有力	後段龍身粗細適當、轉折流暢； 龍首上昂角度約40度，龍鼻處有皺褶，額上立有尺木；龍首和凸肚的比例協調； 龍鬚透雕深、弧度大、不易施作； 前腳斜向下支撐，使龍形看似欲向前騰躍； 龍柱整體看來具有動態感與立體感

表6-2 石匠張木成、蔣梅水石雕龍柱風格差異分析

張木成所作龍柱，1930年大村五通宮	蔣梅水所作龍柱，1931年新竹關西太和宮
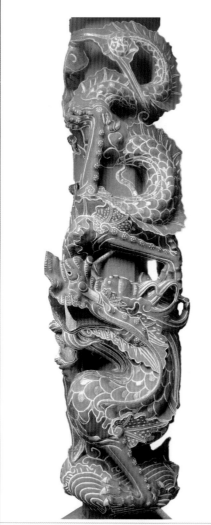	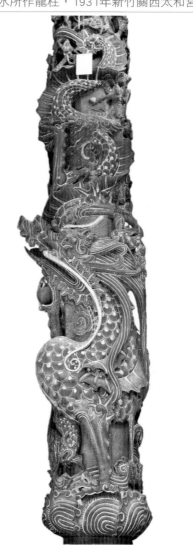
後段龍身豐腴壯碩，鱗角略寬，轉折弧度較大，但翻滾的姿態略顯不流暢； 龍首大且方正，隆鼻，龍額平坦； 龍首的比例較肚量大，且凸肚也大。 前腳斜向下但較短，動態感不強。 全龍形貼柱而立，整體粗獷穩重	後段龍身側面鱗角較大片，透雕較淺； 龍首高昂，角度約60度，嘴弧較深長； 龍鬏流瀉長，透雕中等； 龍首和凸肚的比例協調，柱身上雕飾的人物走獸多且繁複；前腳直挺站立在波濤上； 全龍形呈現靈動感，整體看來修長優雅，雕刻繁複

臺灣龍柱石雕研究

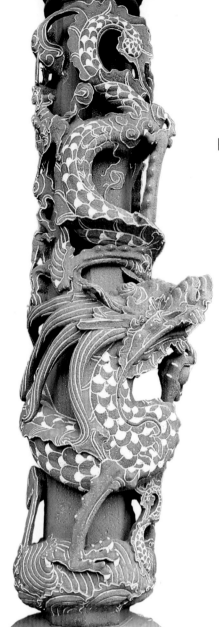

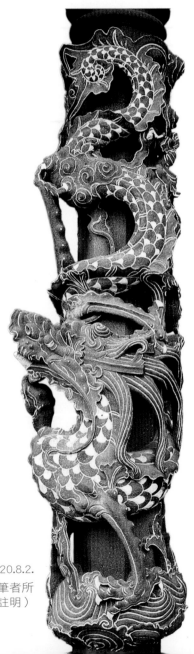

圖6-2 八里天后宮三川殿前檐
辛阿救所作龍柱

橫越額頭的龍爪抓住最上一
股往上揚起的龍鬃，其下作
深度的鏤空透雕；全龍雕刻
深度較深，突浮立體、具有
動態感

製圖、攝影：蔣若琳2020.8.2.

（除特別標示者外，本章所有攝影製圖皆為筆者所
作，以下不再註明）

●辛阿救所作龍柱風格特徵彙整：（圖6-2、6-3、6-4）

1. **技法**：大量採取鏤空透雕和圓雕，使龍形立體並凸浮於石柱之上。

2. **整體龍形**：龍首、龍身凸浮於八角石柱之上，轉折順暢，穠纖合度。立在檐下整體看來比例和諧，龍鬃瀟灑飛揚、流暢動感。似站立在檐下靈活靈現、灑脫飄逸的真龍。

3. **龍首**：龍首上昂角度約40度，龍額有些許皺褶並立有尺木。龍口開啟角度約15度。下顎環繞一圈追星。

4. **龍鬃**：髮鬃飄散環柱，最高曲線外徑距柱皮15-20公分，透雕較深，弧度較大。最上一股髮鬃長度約25-30公分，其餘四股髮鬃長度約40-50公分。

5. **龍腳**：龍爪皆似鷹爪。

 後腳一，在石柱中段向上挺直，奮力伸展抓握龍身，抓握處雕刻雲朵。

 後腳二，橫越額頭上方，緊抓一股捲曲上揚的髮鬃，其下石材完全剷除，整組以透雕呈現。

 前腳一，直立於凸肚前，四指掐握龍珠抵於顎下。

 前腳二，奮力斜向下挺直立在波濤上，似欲向前騰空衝刺。

6. **前段龍身**：挺胸凸肚，龍頸至凸肚最前端，半徑約20-25公分，中等肚量。龍鬚長條曲線隨凸肚身形遊走。

7. **後段龍身**：龍身在柱上1/2處向上翻騰，以側面鱗角的走向和波紋表現翻騰的姿態與弧度，呈現靈活翻轉又豐腴有肉的身形。柱身另加雕飾的人物帶騎的風格特徵，因所雇修手派別不同而呈現不同的特色。

臺灣龍柱石雕研究

圖6-3 新竹城隍廟三川殿後檐
辛阿救所作龍柱

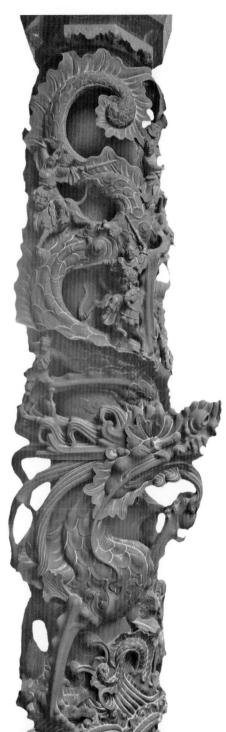

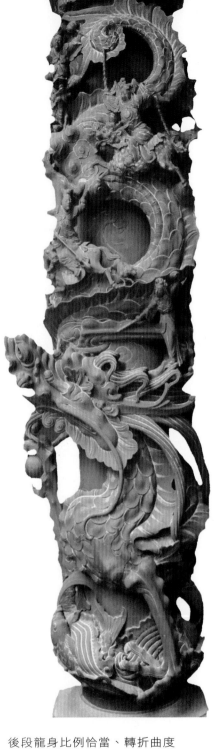

後段龍身比例恰當、轉折曲度
流暢，顯出翻騰與躍動的姿
態；前段龍身的龍腳硬挺斜向
下支撐的態勢，使龍身看似欲
向前騰空飛躍

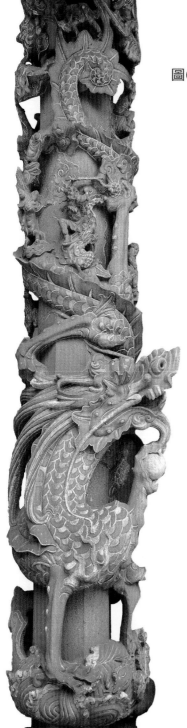

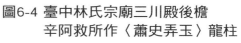
圖6-4 臺中林氏宗廟三川殿後檐
辛阿救所作〈蕭史弄玉〉龍柱

龍鬚飄散的弧度很大；後段
龍身環柱二圈，左邊雕刻乘
鳳的弄玉，右邊雕刻騎龍的
蕭史

臺灣龍柱石雕研究

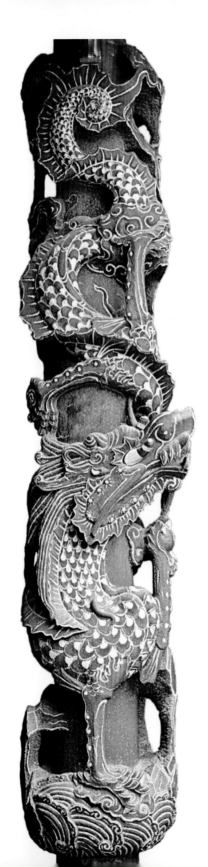

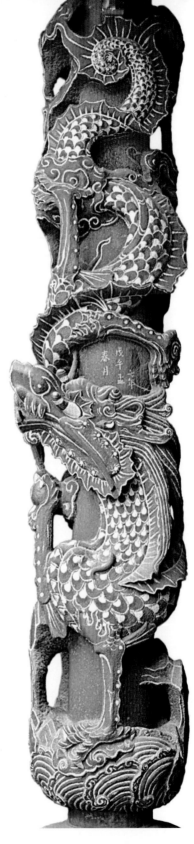

● 蔣梢所作龍柱風格特徵彙整（圖6-5）

1. **技法**：線雕、淺浮雕、深浮雕、鏤空透雕和圓雕。

2. **整體龍形**：龍身在柱上1/2處向上翻轉，全龍雕刻深度較淺，故龍身較貼柱，立在檐下整體看來簡潔有力。

3. **龍首**：龍首上昂角度約50度、蒜頭鼻。龍口開啟角度約20度。龍首突出的比例較凸肚大些。

4. **龍鬃**：龍鬃環柱較近，最高曲線外徑距柱身13-18公分。五股龍鬃較短，長度約35-45公分，以線刻線條表現髮鬃曲線。

5. **龍腳**：龍爪皆似鷹爪

 後腳一，在石柱中段向上伸展捧舉龍身，連接處雕刻雲朵。

 後腳二，橫越額頭上方，龍爪抓握最上股髮鬃尾端雲石。

 前腳一，直立於凸肚前，四指抓握龍珠抵於顎下龍鬃尾端。

 前腳二，奮力向下挺直抓握，牢牢站立在波濤上。

6. **前段龍身**：挺胸凸肚，龍頸至凸肚最前端的肚腹半徑約15-20公分。

7. **後段龍身**：龍身在柱上1/2處向上翻騰，後段龍身較纖細，曲度略顯不流暢，以側面鱗角的走向和波紋表現龍身的姿態與弧度，柱後雕飾雲朵串聯龍身。

圖6-5 豐原慈濟宮正殿 蔣梢所作龍柱

後段龍身較纖細，曲度略不流暢，龍首為蒜頭鼻，凸肚較小，龍腳挺直向下

臺灣龍柱石雕研究

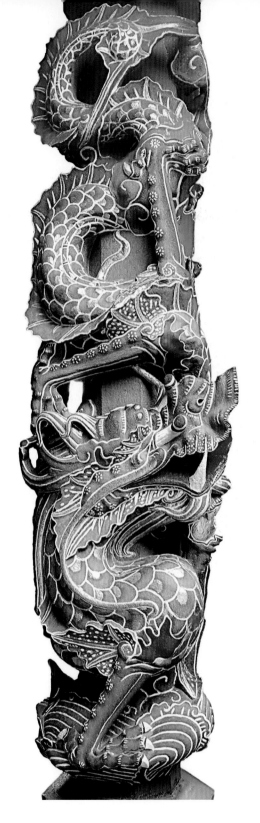

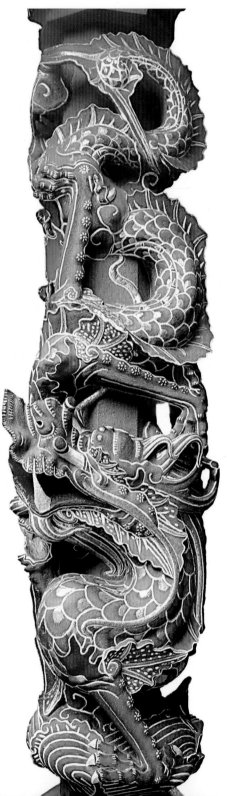

- 張木成所作龍柱風格特徵彙整（圖6-6）

1. **技法**：採取線雕、淺浮雕、深浮雕、鏤空透雕和圓雕。

2. **整體龍形**：龍身壯碩，鱗角略寬。龍形立體並凸浮於石柱之上。龍身雕刻深度較深，立在檐下整體看來較粗獷、穩重大器。

3. **龍首**：龍首上昂角度約45度，形似長方形，隆鼻，龍額平坦。方形龍口，開啟角度約25度，口內未含龍珠，下顎環繞一圈追星。

4. **龍鬃**：髮鬃飄散環柱，最高曲線外徑距柱身10-15公分，弧度較小。五股龍鬃較長，長度約60-70公分。

5. **龍腳**：龍爪皆似鷹爪

 後腳一，橫越額頭上方，龍爪抵在正面額頭上方，髮鬃尾端雲石上。

 後腳二，在石柱中段向上向上伸展捧舉龍身，連接處雕刻雲朵。

 前腳一，直立於凸肚前，四指抓握龍珠抵於顎下短鬚間。

 前腳二，前腳斜向下撐但比例較短，挺直站立在波濤上。

6. **前段龍身**：挺胸凸肚，龍頸至凸肚最前端的肚腹半徑約30-35公分，肚量較大。龍鬚長條曲線隨凸肚身形遊走。

7. **後段龍身**：龍身在柱上1/2處向上翻騰，側面鱗角略寬，龍身較粗壯、豐腴有肉。透雕深，轉折弧度大，翻滾的姿態略顯不流暢。

圖6-6 彰化大村五通宮三川殿後檐 張木成所作龍柱

後段龍身較粗壯，轉折弧度大且遲
滯；龍首方正，凸肚大，龍腳斜撐
但較短，全龍看來粗獷穩重

臺灣龍柱石雕研究

圖6-7 關西太和宮正殿 蔣梅水所作龍柱

後段龍身纖細,人物多且
複雜;龍鬃流瀉長而飄
逸,全龍看來修長優雅

- 蔣梅水所作龍柱風格特徵彙整（圖6-7）

1. **技法**：使用線雕、淺浮雕、深浮雕、鏤空透雕和圓雕。

2. **整體龍形**：身形和軀體躍動靈活。龍鬃流瀉長且飄逸。龍身貼柱而立，柱身人物雕飾繁複。全龍柱立在檐下整體看來身形修長優雅，雕刻細膩仔細。

3. **龍首**：龍首上昂角度約60度。龍口開啟角度約15度。嘴弧較深長，挺鼻，龍額平坦。

4. **龍鬃**：髮鬃飄散環柱，最高曲線外徑距柱身13-18公分，弧度中等。五股龍鬃流瀉長而飄逸，長度約60-80公分，以線雕線條表現髮鬃曲線。水族動物或銜鬃尾在波濤間沉浮。

5. **龍腳**：龍爪皆似鷹爪

 後腳一，在石柱中段向上挺直，奮力伸展抓握龍身，抓握處雕刻雲朵，雲朵橫向延伸至後方，雲朵上雕飾人物。

 後腳二，橫越額頭上方，龍爪大張，鏤空透雕抵在雲石上。

 前腳一，直立於凸肚前，四指抓握龍珠，抵於顎下短鬃間。

 前腳二，向下挺直抓握，站立在波濤上。波濤間雕飾水族動物花果。

6. **前段龍身**：挺胸凸肚，龍頸至凸肚頂端，半徑約20-25公分，中等肚量。

7. **後段龍身**：龍身在柱上2/5處向上翻騰，以較大片的側面鱗角表現翻轉的弧度。龍尾較纖細，柱身所飾的人物多且複雜。龍身透雕淺較貼柱，平面感較強。

臺灣龍柱石雕研究

後段龍身較豐腴，龍鼻渾圓，龍鬃較貼柱，凸肚較大，前腳斜向下支撐具動態感

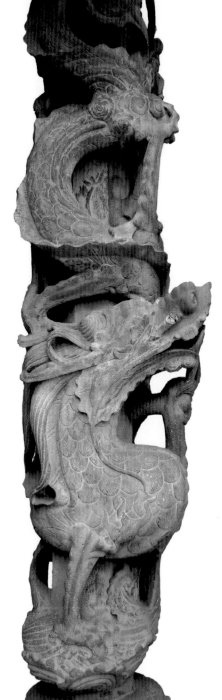

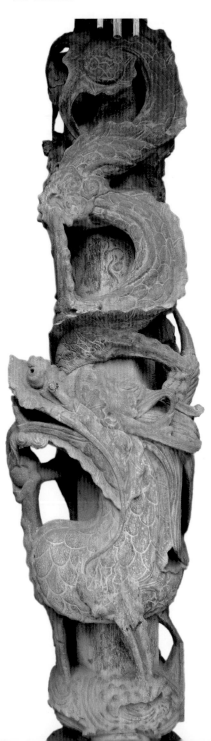

圖6-8 屏東北勢寮保安宮三川殿前檐
辛阿救派下林添福所作龍柱

● **林添福所作龍柱風格特徵彙整** （圖6-8）

1. **技法：** 大量採取鏤空透雕和圓雕，使龍形立體並凸浮於石柱之上。

2. **整體龍形：** 龍首、龍身凸浮於八角石柱之上，轉折順暢動感，立在
 簷下整體風格中規中矩。

3. **龍首：** 龍首上昂角度約40度，龍額、隆鼻渾圓突起，額上立有尺
 木。龍口開啟角度約15度。下顎環繞一圈追星。

4. **龍鬃：** 髮鬃飄散環柱，最高曲線外徑距柱皮11-16公分，透雕較
 淺，弧度較小較貼柱。最上一股髮鬃長度約20公分，其餘四股髮鬃
 長度約40-50公分。

5. **龍腳：** 龍爪皆似鷹爪。

 後腳一，在石柱中段向上挺直，奮力伸展抓握龍身，抓握處雕刻雲
 朵。

 後腳二，橫越額頭上方，緊抓一股捲曲上揚的髮鬃，其下石材完全
 剔除，整組以透雕呈現。

 前腳一，直立於凸肚前，四指掐握龍珠抵於顎下。

 前腳二，斜向下挺直支撐，站立於波濤上，具動態感。

6. **前段龍身：** 挺胸凸肚，龍頸至凸肚最前端，半徑約25-30公分，肚
 量較大。龍鬚長條曲線隨凸肚身形遊走。

7. **後段龍身：** 龍身在柱上1/2處向上翻騰，以側面鱗角的走向和波紋
 表現翻騰的姿態與弧度，極具動感且又豐腴有肉。

臺灣龍柱石雕研究

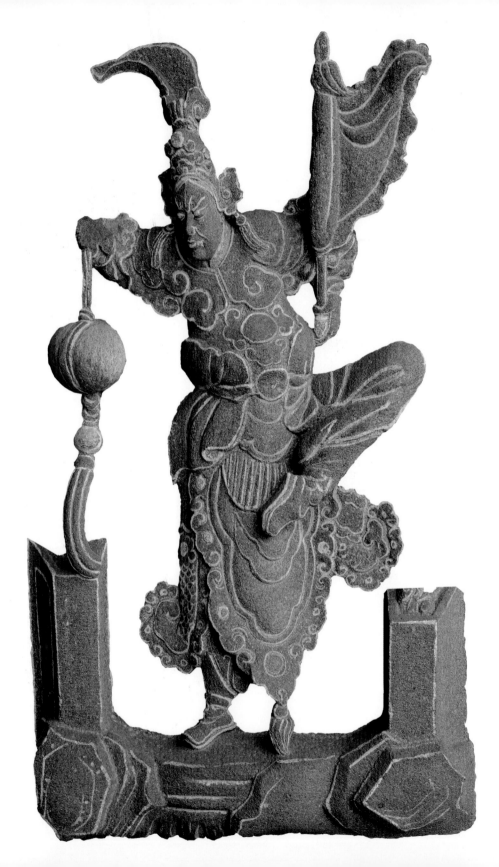

● 辛阿救人物、壁堵、石雕風格特徵彙整（圖6-9、6-10、6-11）

1. **技法**：線雕、淺浮雕、深浮雕和透雕等技法綜合運用。

2. **整體風格**：壁堵壁堵中西合璧，顯示出其藝術訓練與經營位置的功力深厚，整體設計大方氣派，富麗堂皇。構圖的手法善用了聯想法，將名詞的諧音和吉祥詞語相串聯。人物柱的構圖生動，將近景雕刻碩大，遠景雕刻微小，能將精微與廣大的形象互相組合，以寫意的方式適切地呈現遠近之分。人物與動物的體態和壁堵的故事情節，具有中國藝術的氣韻刀工與戲曲的舞臺效果。

3. **人物特徵**：人物頭：身比例為1：7，體態修長高挑。臉型，脖臉頭連接仰角自然，以人衣相連的雕刻工法凸顯出動作和衣物的質感。人物的肢體動作誇張，女性柳腰高髻，身形柔軟款擺；男性或撫額翹腿，或寬肚福泰，身段體態和中國平劇的舞臺人物裝扮非常相似，呈現動態的戲劇感與幽默有趣的效果，亦有福建惠安石匠一脈相承的傳統雕刻手法。

4. **動物特徵**：動物肌肉發達、誇張糾結，有類似十六世紀歐洲矯飾主義修長誇飾的風格，構圖設計對比平衡。

圖6-9 後龍慈雲宮
　　　辛阿救所作祈求堵武生

武生身形修長、姿態誇張，帥氣的抬腿站姿
有著中國戲曲的誇示身段和舞臺效果

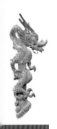

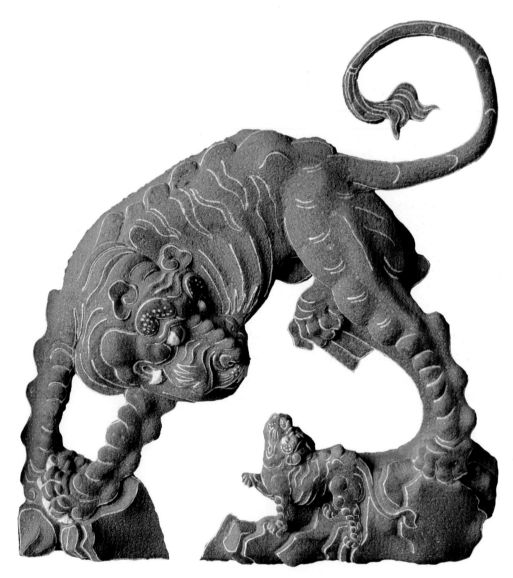

圖6-10 後龍慈雲宮 辛阿救所作虎堵

母虎腳腿肌肉發達而糾結，背身脊椎肋骨骨節明顯，幼虎亦骨節肌肉糾結分明

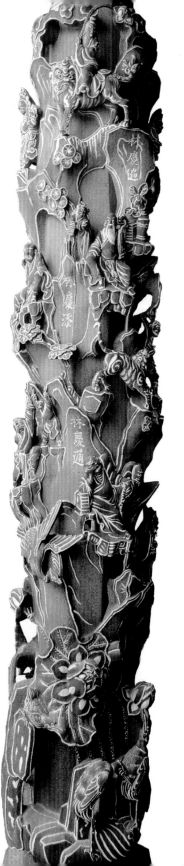

**圖6-11 豐原慈濟宮後殿
辛阿救所作花鳥
人物柱**

在石柱中將下方碩大的近景
和上方微小的遠景互相組
合，以寫意的方式呈現遠近
之分

臺灣龍柱石雕研究

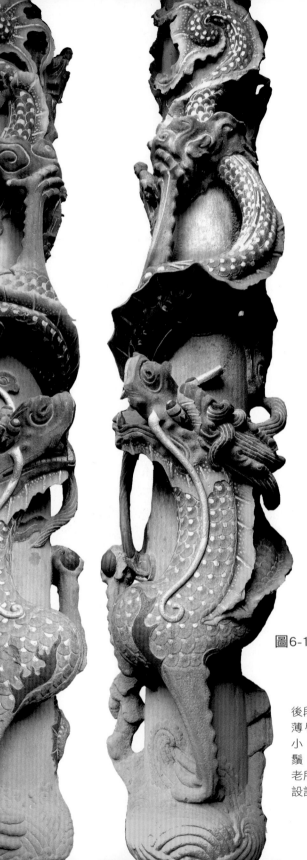

圖6-12 北埔慈天宮正
　　　研判為惠安辛
　　　石匠團所作龍

後段龍身較纖細，龍口
薄唇戽斗，凸肚半徑
小，下頜一撮粗長的龍
鬚，研判同治年間辛阿
老所屬惠安辛氏石匠團
設計的龍形

圖6-13 獅頭山勸化堂正殿 研判為辛阿救早期所作龍柱

後段龍身已較粗壯，龍口薄唇戽斗，凸肚半徑較小，下頜處有一
撮粗長的龍鬚，此為辛阿救沿襲惠安辛氏石匠團的龍形傳統所作
的龍柱設計

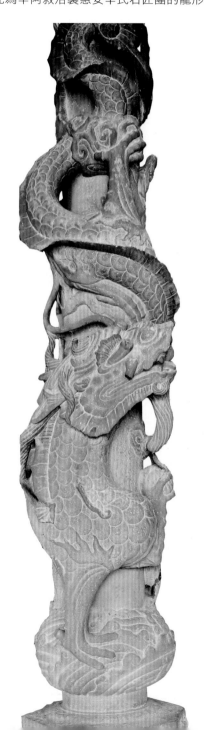

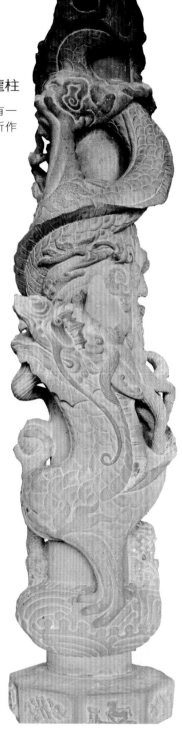

臺灣龍柱石雕研究

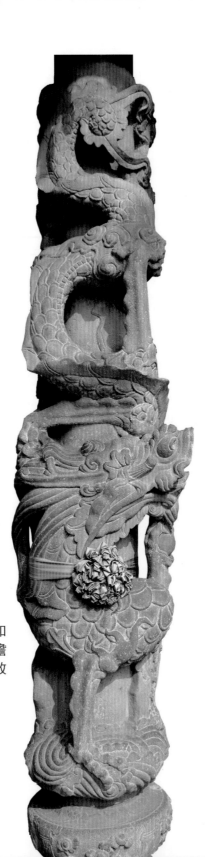

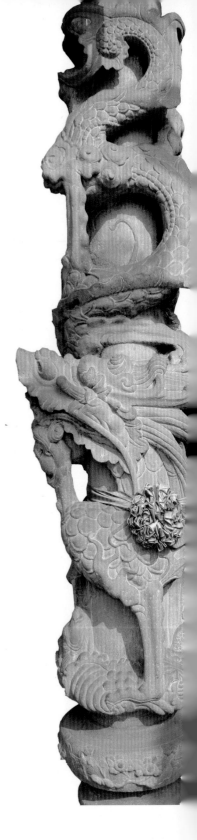

圖6-14 彰化二林仁和
宮三川殿前檐
研判為辛阿救
所作龍柱

後段龍身豐腴、翻轉流
暢，龍首與凸肚的比例
相當，龍鬃弧度透雕深

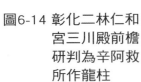

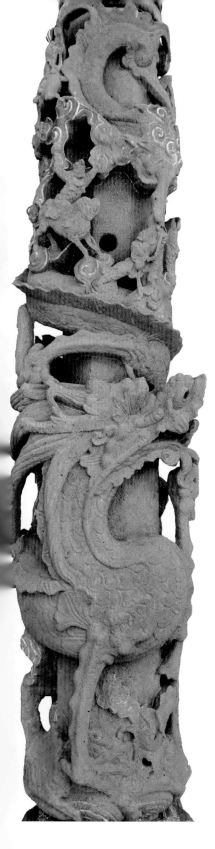
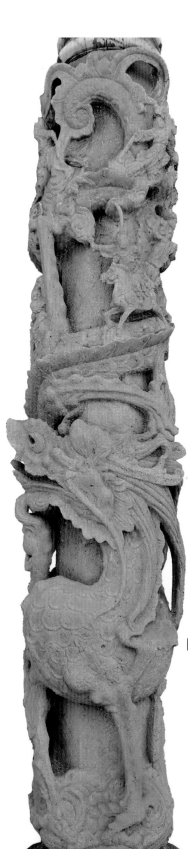

圖6-15 西螺張廖家
　　　廟崇遠堂
　　　研判為林添
　　　福所作龍柱

後段龍身環柱二
圈，凸肚度量較
大，龍鬃弧度大
透雕深

附　錄　石地發石雕師傅訪談紀錄

受訪人：石地發

訪問者：蔣若琳

訪問時間：2020年4月17日，上午10：30-12：00

訪問地點：新北市五股石地發石雕工作室

受訪者基本資料：

　　石地發，民國42年出生，今年67歲，屏東人。17歲開始在廟宇內工作打製石雕。曾在張木成石場、陳冠雄石廠內工作，作品遍布全臺，代表作有國定古蹟笨港水仙宮三川殿前檐龍柱、中和廣濟宮三川殿前檐龍柱、嘉義縣定古蹟朴子配天宮正殿前檐龍柱、國定古蹟萬華清水巖祖師廟龍柱修復。目前仍持續以手工雕刻龍柱與石雕，2018年起在彰化大葉大學造型藝術學系教授石雕工藝。

一、問：請問師傅師承何人？傳徒何人？

　　答：於民國59年17歲時由二哥石進義帶領入行，師承本土臺灣石匠陳冠雄，開啟了長達50多年的廟宇石雕工作之路。陳冠雄家族和福建惠安石匠張火廣、張木成家族淵源深厚，彼此有姻親關係且長期共同合作，陳冠雄的父親陳根樹曾和張火廣於日治時期共同合作修廟、建橋，一起打石並互相切磋，所以其傳承石雕手藝亦受福建惠安張派的影響。我於70-90年代曾受雇於陳冠雄、張木成承包的多處寺廟工地與石工場，擔任晟手與頭手，和眾多各有專長的石雕司傅同場互相切磋學習、參考圖稿、精進技藝，受啟發

良多。曾作臺南本淵寮朝興宮、國定古蹟新莊武聖廟、國定古蹟笨港水仙宮、中和廣濟宮、嘉義縣定古蹟朴子配天宮等20多間廟宇。傳徒陳坤明，因為廟宇石雕工作稀少，故其目前僅在新北市八里附近的石工廠安裝與打製石材。

二、問：請問龍柱的製作工序

答：石柱運來工地後，先切成四角形，及需要的長度。兩端平面先訂出中心點，用鑽孔工具鑿出圓孔，將鐵棒打入兩端孔內，作為可放在施工打石架子上的軸心支架，以方便打石時可旋轉龍柱。首先由平直手將四方形石柱前後兩端先刻好施打龍柱的內圓或八角，約10~15公分厚度，作為丈量施打龍柱深淺的基準，再利用

圖7-1 石地發師傅於五股石雕工作室作花岡岩〈天地乾坤〉龍柱

攝影：蔣若琳2020.7.2.

（附錄內所有圖片皆為筆者所攝，以下不再標示）

「總篙、總箸」量測工具架設於兩端基準上，做為龍柱內圓打石的量測工具。接著由頭手師傅在柱上用毛筆墨繪畫出龍的大形。全部大形都用墨線先畫好，不要的部分就打叉要挖掉，這些粗形就再交給做粗的平直手打。其間頭手要不斷地用總篙、總箸測量柱心深淺並墨繪，再由頭手刻出頭、鼻、嘴、腳、手、龍鬚等，所有重要的形體都是由頭手雕製完成，刻好後就交給修手（晟手）做細部的磨平修飾。磨好後頭手再畫更小的細節，如人物的臉、衣飾，龍爪的長短，雲朵等，最後再由晟手修飾出更小的細節。因為怕打斷，所以都是最後才作要鏤空雕刻的部分，如龍腳、龍鬃、龍鬚下方的透雕，如此始完成一隻龍柱的全部雕製。

三、問：請問師傅最滿意的代表作品

　　答：我一輩子做了許多間廟，還沒有最滿意的，但笨港水仙宮與中和廣濟宮龍柱可以算是最近幾年較滿意的作品。今年受基隆朝鳳宮委託做一對以花岡岩雕刻的〈天地乾坤〉龍柱，廟方要求龍形按鹿港龍山寺五門道光年間的龍柱仿作，目前已經在著手準備中。仿作龍柱比按自己的意思創作龍柱更難，且花崗岩的硬度較高，稍有不慎就會打壞。這對龍柱我有稍微做了一些變化修飾，例如原來的龍尾翻轉的鰭片不夠順暢，將後段龍身加粗使頭身比例更協調美觀些。

圖7-2 和石地發師傅與其所作的龍柱，合影於中和廣濟宮

（從右至左：江偉嘉、蔣若琳、石地發、黃慶聲、廖明哲）

攝影：江子豪2020.7.6.

臺灣龍柱石雕研究

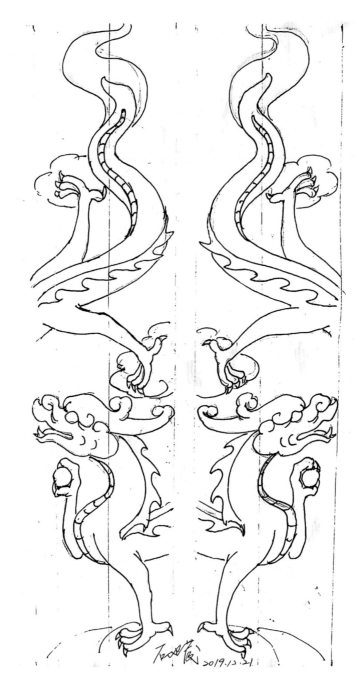

圖7-3 石地發師傅所繪龍柱圖稿

圖像來源：石地發2019.12.21.

參考文獻

一、史料

◎ 〈辛阿救、辛阿老、辛阿水、辛火炎除戶謄本〉，新竹廳竹北一堡北埔庄第00050冊，頁20-21。

◎ 〈辛阿救、林新妹、林添福除戶謄本〉，新竹廳竹北一堡北埔庄第0098冊，頁210-211。

◎ 〈辛阿救、林新妹除戶謄本〉，臺北州新莊郡鷺洲庄第0117冊，頁26。

◎ 〈黃炳三、辛阿救除戶謄本〉，新竹廳竹南一堡田尾庄第0153冊頁61-62。

◎ 〈張火廣除戶謄本〉。

◎ 〈蔣梢除戶謄本〉。

◎ 〈蔣梅水除戶謄本〉。

◎ 不著撰人，〈南鯤鯓代天府契約書〉，1925年-1932年，未刊本。

◎ 南齊・謝赫，《古畫品錄》，臺北市：臺灣商務，1983年版，474年初版。

◎ 清・劉良璧，《重修臺灣府志》，臺北：臺灣省文獻會，1977年版；1740年初版。

◎ 清・周璽，《彰化縣志》，南投市：臺灣省文獻委員會，1993年版；1836年初版。

◎ 日・連雅堂序，《人文薈萃》，臺北：遠藤寫真館，1921年。

◎ 林百川、林露結等編著，《樹杞林志》，臺南市：國立臺灣歷史博物

館，2011年版；1926年初版。

◎ 日・氏平要等編，《臺中市史》，臺中市：臺灣新聞社，1934年。

◎ 日・島袋完義、北埔公學校編、宋建和譯，《北埔鄉土誌》，新竹縣
竹北市：竹縣文化局，2006年版；1935年初版。

◎ 張麗俊著，許雪姬等編纂・解讀，《水竹居主人日記》（五、六、
九），臺北：中央研究院近代史研究所；臺中：臺中縣文化局，2002
年版；1906-1937年初版。

◎ 日・田中大作，《臺灣島建築之研究》，臺北：國立臺北科技大學，
2005年版，1950年初版。

◎ 劉克明編，《艋舺龍山寺全志》，臺北：龍山寺全志編委會，1951
年。

◎ 湖埭头村辛氏頂祖祠，《隴西湖埭头村辛氏頂祖祠族譜》，福建：辛
氏頂祖祠，2010年。

二、專書與論文集

◎ 王志宇，《寺廟與村落：臺灣漢人社會的歷史文化觀察》，臺北：文
津出版社，2008年。

◎ 王慶臺，《藝師劉英宏與三峽祖師廟》，臺北縣板橋市：北縣文化
局，2005年。

◎ 吳樹人，《中國雕塑藝術概要》，臺北市：五洲出版社，1984年。

◎ 李乾朗，《傳統營造匠師派別之調查研究》，臺北市：文化建設委員
會，1988年。

◎ 李乾朗，《臺灣傳統建築匠藝》，臺北市：燕樓古建築出版社，1995
年。

◎ 李乾朗，《北埔慈天宮整修規畫研究》，新竹縣：新竹縣政府，1997
年。

◎ 李乾朗，《臺灣廟宇裝飾》，臺北市：傳藝中心籌備處，2001年。

◎ 李乾朗，《臺灣傳統建築石構造講義》，臺北：燕樓古建築出版社，
2011年。

臺灣龍柱石雕研究

◎ 卓克華，《從寺廟發現歷史：臺灣寺廟文獻之解讀與意涵》，臺北市：揚智文化出版社，2003年。

◎ 卓克華，《寺廟與臺灣開發史》，臺北市：揚智文化出版社，2006年。

◎ 林會承，《新竹縣北埔姜氏家廟彩繪紀錄》，新竹：新竹縣文化局，2003年。

◎ 張敢等編著，《外國美術史及作品鑑賞新編》，北京：高等教育出版社，2004年。

◎ 張子文等著，《臺灣歷史人物小傳--明清暨日據時期》，臺北：國家圖書館，2003年。

◎ 陳運棟總撰，《重修苗栗縣志》，苗栗：苗栗縣政府，2007年。

◎ 陳仕賢，《惠馨傳藝1‧惠安石雕在臺匠師與匠藝》，臺中市：鹿水文史工作室，2015年。

◎ 張文賢主持，《續修苗栗縣志》，苗栗市：苗栗縣政府，2015年。

◎ 黃鼎松編，《獅頭山百年誌》，苗栗縣：獅山勸化堂，2000年。

◎ 黃洸州等編，《北埔鄉志》，新竹縣北埔鄉：竹縣北埔鄉公所，2005年。

◎ 博遠出版社編，《中國古代建築技術史》，臺北：博遠出版公司，1988年。

◎ 葛劍雄，《中國移民史》，臺北市：五南，2005年。

◎ 鍾心怡計畫主持，《雲林縣張廖家廟：崇遠堂修復先期調查研究計畫》，斗六市：雲林縣政府，2009年

三、期刊論文

◎ 吳慶洲，〈龍柱藝術縱橫談〉，《古建園林技術》，第3期1996年，頁22-28。

◎ 吳佳玲，〈張木成打石事業初探〉，《國立臺北藝術大學文資學院研討會論文集》，2008年，頁1-10。

◎ 李建緯，〈臺灣寺廟中的龍-其藝術形式與功能〉《龍Dragon: Symbol of

King, Spirit of Waters》，KNMM International Academic Conference，2017
年，頁129-159。

◎ 辛志鴻，〈懷念祖父邱進福（辛姜錦墢）公～日本崇正會創始人之
一〉，《日本客家述略》，2015年，頁208-211。

◎ 黃運喜，〈地方開發與寺廟發展之關係—以新竹縣為中心〉，《宗教
哲學》36期，2006年，頁146-157。

◎ 蔣若琳，〈惠安石匠辛阿救及其在臺作品研究〉，《2018臺灣美術經
典講座暨新秀論壇論文集》，頁128-145。

四、學位論文

◎ 林以珞，〈古廟宇新價值：日治中期張麗俊主導下豐原慈濟宮的修築
意義〉，臺灣大學藝術史研究所碩士論文，2010年。

◎ 莊耀棋，〈在臺惠安峰前村蔣氏打石匠師群之研究〉，國立藝術學院
傳統藝術研究所碩士論文，1998年。

◎ 龍玉芬，〈北埔慈天宮之研究〉，中國文化大學史學研究所碩士論
文，2001年。

五、西文專書

◎ Erwin Panofsy, *"Iconography and Iconology"*, in Meaning in the Visual Arts,
Chicago: University of Chicago Press, 19872（1939 first print）. 潘諾夫斯基
著，李元春譯〈圖像研究與圖像學〉，《造型藝術的意義》，臺北：
遠流出版社，1997年。

◎ Meyer Shapiro, *"Style"* in The Art of Art History: A Critical Anthology,
Oxford: Oxford University Press, 1998（1953），pp143-149。中文譯本：唐
納德‧普雷齊奧西主編、易英等譯，《藝術史的藝術：批評讀本》，
上海：上海人民出版社，2015年。

六、電子資源

◎ 山霞鎮東蓮村，東蓮村行政區域信息，網站來源：「城市視窗
The window of Chinese cities & villages」，網址：http://www.cvvc.

cchuianc85359.html#map，2016年12月2日點閱。

◎ 水竹居主人日記，資料來源：中央研究院‧臺灣史檔案資源系統，網址：http://tais.ith.sinica.edu.tw/sinicafrsFront/search/search_detail.jsp?xmlId=0000081125。點閱日期2018.10.27.

◎ 財團法人臺灣省屏東縣北勢寮保安宮，資料來源：中央研究院，文化資源地理系統，網址：http://crgis.rchss.sinica.edu.tw/temples/PingtungCounty/fangliau/1316004-BAG。2018.9.26點閱。

◎ 湖埤頭村官方網，資料來源：世紀之村全國村級網站群，網址：http://cunwu.cuncun8.com/index.php?ctl=village&geoCode=68258564，2016年12月2日點閱。

◎ 臺灣百年歷史地圖，網址：http://gissrv4.sinica.edu.tw/gis/twhgis/。2018.11.5.點閱。

七、口述歷史

◎ 辛烘梅（辛阿救孫子）口述，訪問者蔣若琳，2016年10月10日於新北市新莊區辛宅訪問。

◎ 辛志鴻（辛阿水的曾孫）口述，訪問者蔣若琳，2015年11月8日於鹿港鹿水草堂訪問。

◎ 陳原男石雕藝師口述，訪問者陳仕賢、蔣若琳。紀錄：蔣若琳。2016年8月23日於九份陳原男宅訪問。

◎ 石地發石雕師傅口述，訪問者蔣若琳，2020年4月17日於五股石地發石雕工作室訪問。

圖片索引

圖
片
索
引

臺灣龍柱石雕研究

表格索引

臺灣龍柱石雕研究

後 記

　　從民國105年開始書寫石匠辛阿救，期間入學逢甲歷文所將論文完成，畢業後獲師長推薦至優質的出版社蘭臺出版。期間陸續校稿近一年，不斷的審稿、思量文字、變更圖片，只為呈現最好的在書中。感謝圖片的美編之一陳筱晴小姐，謝謝她不厭其煩地幫忙去除複雜的背景，修飾圖片細部，將圖像整理得精緻美觀，提升了本書的可看性。

　　在出版期間，訪問到目前臺灣所剩不多還在持續以手工打石的石雕司傅石地發，以往只在前輩書中看到的打石工法，在訪問發司的過程中全部看到了。經過多次的記錄，終於了解實際打製石雕龍柱，全程的工序和工法。遂學以致用，協助提報石地發司傅為新北市傳統石雕工藝保存者，並將口訪過程增列於書後附錄。

　　提報的過程中感謝黃慶聲老師的鼓勵，指導提報書的書寫，並出席在中和廣濟宮的現勘審查；初審前感謝廖明哲建築師以急件寄送《嘉義朴子配天宮石作修復技術保存成果報告書》，並也出席了廣濟宮的現勘，襄助審查順利通過；感謝朴子陳俊哲醫師提供數張司傅打石的照片，豐富提報書的內容；並一定要特別謝謝好友江偉嘉先生，不計較路途遙遠，多次仗義接送至發司的工作地--新北市五股石雕工作室紀錄訪問，方能有所成。

　　在出版審稿期間，徵詢了多人的想法和意見，特別感謝黃素慧、林素芬與江偉嘉對本書的影像與編排提供的建言，讓圖像品質和文字閱讀更臻完善。更謝謝王惠誠、林志勳、張玉珠、張泗福、陳俐文、陳麗夙等多位夥伴好友們願意一起長途跋涉，同赴各地田野踏查，共同研究百年石雕龍柱。

　　謝謝所有促成此書出版的貴人和師長夥伴們，有您們真好。

蔣若琳 謹誌
110年4月15日

國家圖書館出版品預行編目資料

臺灣龍柱石雕研究（1895～1945）：以惠安石匠辛阿救爲中
心／蔣若琳著, -- 初版 -- 臺北市：蘭臺出版社, 2021.07
面；　公分. --（臺灣建築藝術；1）
ISBN：978-986-99507-5-6 (平裝)

1.廟宇建築　2.建築藝術　3.石雕　4.臺灣

927.1　　　　　　　　　　　　　　　　　110001206

臺灣建築藝術 1

臺灣龍柱石雕研究

（1895～1945）以惠安石匠辛阿救爲中心

作　　者：蔣若琳
主　　編：張加君
編　　輯：凌玉琳
美　　編：陳筱晴、塗宇樵、凌玉琳
封面設計：塗宇樵、凌玉琳
出 版 者：蘭臺出版社
發　　行：蘭臺出版社
地　　址：臺北市中正區重慶南路1段121號8樓之14
電　　話：(02)2331-1675或(02)2331-1691
傳　　真：(02)2382-6225
E—MAIL：books5w@gmail.com或books5w@yahoo.com.tw
網路書店：http://bookstv.com.tw/
　　　　　https://www.pcstore.com.tw/yesbooks/
　　　　　https://shopee.tw/books5w
　　　　　博客來網路書店、博客思網路書店
　　　　　三民書局、金石堂書店
總 經 銷：聯合發行股份有限公司
電　　話：(02) 2917-8022　　傳　真：(02) 2915-7212
劃撥戶名：蘭臺出版社　　帳號：18995335
香港代理：香港聯合零售有限公司
電　　話：(852)2150-2100　　傳真：(852)2356-0735
出版日期：2021年 7 月 初版
定　　價：新臺幣680元整（平裝）
ISBN：978-986-99507-5-6

版權所有‧翻印必究